münchner
volkstheater

Wir standen vor Ort in München
auf dem Viehhofgelände und mussten
nicht lange überlegen, mit wem wir
gemeinsam diesen Wettbewerb,
dieses „Verfahren", angehen wollten.

Mit Lederer Ragnarsdóttir Oei.

Es war die richtige Entscheidung!

We were on site in Munich at
the Viehhof area and did not have
to think long about with whom
we wanted to tackle this competition,
this "process" together.

With Lederer Ragnarsdóttir Oei.

It was the right decision!

Hans-Jörg Reisch Andreas Reisch Wolfgang Müller

Lederer Ragnarsdóttir Oei

münchner volkstheater

Texte/Text
Jürgen Tietz

avedition

Inhalt/Contents

6 Volkstheatermaschine
Jürgen Tietz

58 „Wir haben uns gesagt, wenn es allen gefällt,
dann machen wir das anders."
Arno Lederer und Hans-Jörg Reisch im Gespräch

"We said to ourselves, if everyone likes it,
we'll do it differently."
Arno Lederer and Hans-Jörg Reisch in conversation

66 Grundrisse/Floor plans
Schnitt/Section
Ansichten/Views

146 Projektdaten/Project data

148 Dank/Thanks to
150 Mitwirkende/Contributors
152 Impressum/Imprint

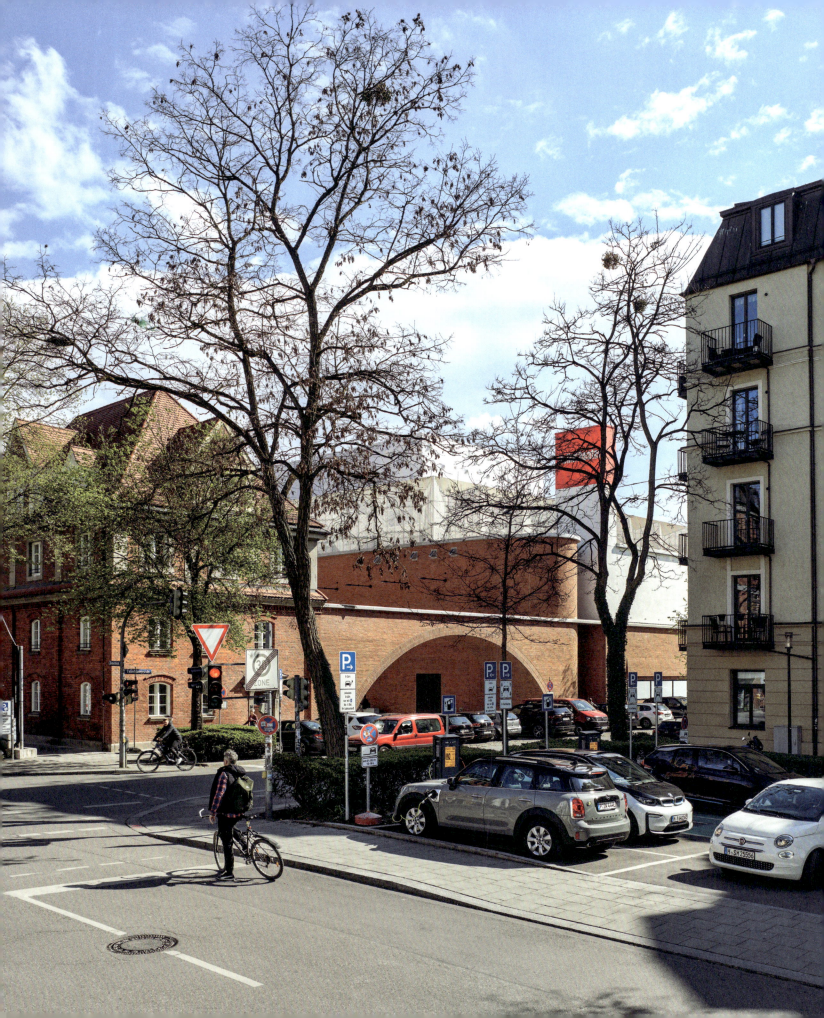

Volkstheatermaschine

Jürgen Tietz

„Ich will in meinen Adern wohnen,
im Mark meiner Knochen, im Labyrinth
meines Schädels."

Himmelblau ist's über München, die Wölkchen sind bauschelig und weiß. Alles schaut aus wie gemalt. Sehr, sehr bayrisch, wie bestellt. Christian Stückl und ich sitzen im vorderen Abschnitt des großen Hofs des neuen Münchner Volkstheaters. „Die Leute haben solch eine Angst gehabt vor dem Neubau und jetzt sind alle ganz glücklich", erzählt er. „Neulich stand ein Achtzigjähriger neben mir und meinte: Wir sind jetzt Nachbarn, wir brauchen Freikarten!"

Die alten Verwaltungsbauten des Viehmarkts stehen uns gegenüber. Hinter uns, dort wo sich einst die Viehhallen anschlossen, steht nun das Volkstheater. Es ist der erste Tag, an dem die Baugitter an den beiden Eingängen zum öffentlichen Theaterhof fort sind. Schwupp. Schon kommen die Leute und schauen neugierig. Mit luftiger Beschwingtheit nutzen sie die Gelegenheit, sich zumindest von außen ein Bild vom neuen Haus zu machen. Kinder spielen im Hof, Fotos werden aufgenommen, Ziegelsteine werden begutachtet und erste Gespräche geführt, um den neuen Ort in Besitz zu nehmen.

Ein wenig atemlos erzählt Christian Stückl seine Geschichte des Münchner Volkstheaters. Er erzählt von der Ruth Drexel und vom Hans Brenner und von jener Findungskommission, der er einmal angehört hatte und die über die Zukunft des Theaters beriet. Während man sich austauschte, was sinnvoll wäre und was man tun könne oder müsste, merkte Stückl: „Mist, das mit dem Volkstheater würde ich eigentlich selbst gerne machen." Also zog er sich aus der Kommission zurück. Kurz darauf wurde er gefragt, ob er die vakante Intendanz übernähme. Er wollte. Und er hatte mit seiner Vorstellung eines Volks-Theaters in München Erfolg. Lokal, regional und überregional, künstlerisch wie

"I want to dwell in my veins,
in the marrow of my bones,
in the labyrinth of my skull."

The sky over Munich is blue, the clouds are puffy and white. Everything looks like it had been painted. Very, very Bavarian, as if it had been ordered. Christian Stückl and I are sitting in the front section of the large courtyard of the new Munich Volkstheater, the "people's theater". "People were so scared of the new building and now everyone is quite happy," he says. "The other day, an octogenarian stood next to me and said: we're neighbors now, we need free tickets!"

The old Viehmarkt administrative buildings face us. Behind us, where the cattle sheds once adjoined, now stands the Volkstheater. It's the first day since the construction railings came down at the two entrances to the public theater courtyard. Whoosh. Already people are coming and looking curiously inside. They swing by and take the opportunity to get a picture of the new building, at least from the outside. Children are playing in the courtyard, photos being taken, bricks being examined and first conversations being held as people take possession of the new place.

Christian Stückl, somewhat breathlessly, tells his story of Munich's Volkstheater. He tells of Ruth Drexel and Hans Brenner and of the search committee he once belonged to, which discussed the future of the theater. While they were discussing what would make sense and what could or should be done, Stückl realized: "Shoot, I'd actually like to do that with the Volkstheater myself." So he stepped down from the committee. Shortly thereafter, he was asked if he would take over the vacant directorship. He wanted to. And he was successful with his idea of a people's

theater in Munich. Locally, regionally and nationally, artistically and economically. Suddenly, young people were coming to the theater. And the older people liked it, because they felt young again, surrounded by young people. Laughing, he tells of a teacher who, before going to the theater, pointed out to her pupils that it's normal to dress up to go to the theater. "But not at our people's theater," was the reply she got from one of her pupils.

"Since the 1950s, the theater has been steadily losing audiences," Stückl emphasizes. This must be counteracted and something different must be put in place of the opulent temples of art of the past. Gone are the days when Anton Chekhov's "Three Sisters" automatically filled the theater. And while Christian Stückl is talking, a voice pipes up in the back of my mind, calling longingly "to Moscow" in a production of the Berlin Schaubühne. Memories interweave. Words, architecture, theater, art – everything is a journey through time. Everything remains a constant departure. Always back into the new. Always forward into the old.

So instead of a temple of art, a people's theater. That was the idea, to attract young people to the theater, young actors, young directors and, above all, a young audience. And the new theater should be just as low threshold, with no increase in ticket prices. The Volkstheater in Munich is a fairy tale. Not an art fairy tale like Wilhelm Hauff's, but a folk fairy tale by the Brothers Grimm or Christian Stückl, if you like. It should dare to put on new plays, not theater from the ivory tower, but to take up themes that are relevant to the times. That's why there is this new building now, which opens up completely different theatrical and technical possibilities than the building on Brienner Straße, which was in need of renovation. All of a sudden there are three stages, there is much, much more space for performing, talking, storing, for workshops, for props. In front of the stage, behind the stage, everywhere. This attracts and arouses curiosity, including among the Munich colleagues. The Munich Opera would like to start a cooperation with the Volkstheater – very much so – while the building's new stages, with their different sizes, open up even more space for their own experiments in a wide variety of formats.

The decisive factor for knowing how such a new theater should function was not only

wirtschaftlich. Plötzlich kamen die jungen Leute ins Theater. Und den Älteren gefiel das, weil sie sich inmitten der Jüngeren selber wieder jung fühlten. Lachend erzählt er von einer Lehrerin, die ihre Schüler vor dem Theaterbesuch darauf hinwies, dass man sich im Theater etwas feiner anziehe. „Aber nicht in unserem Volkstheater", bekam sie von einem ihrer Schüler zur Antwort.

„Seit den 1950er-Jahren verliert das Theater kontinuierlich an Publikum", betont Stückl. Dem gilt es entgegenzuwirken und an die Stelle der hehren Kunsttempel von einst etwas anderes zu setzen. Vorbei sind die Zeiten, in denen man mit Anton Tschechows „Drei Schwestern" das Theater automatisch voll bekommen habe. Und während Christian Stückl schon weiterspricht, blitzt in meinem Hinterkopf eine Stimme auf, die in einer Inszenierung der Berliner Schaubühne sehnsuchtsklagend „nach Moskau" ruft. Erinnerungen verweben sich. Worte, Architektur, Theater, Kunst – alles ist eine Zeitreise. Alles bleibt ein steter Aufbruch. Immer wieder zurück ins Neue. Immer wieder vorwärts ins Alte.

Statt eines Kunsttempels also ein Volkstheater. Das war die Idee, um niederschwellig junge Leute ins Theater zu holen, junge Schauspieler, junge Regisseure und vor allem ein junges Publikum. Genauso niederschwellig soll es auch im neuen Haus weitergehen, der Kartenpreis soll nicht steigen. Das Volkstheater in München, das ist eine märchenhafte Geschichte. Kein Kunstmärchen wie bei Wilhelm Hauff, sondern eben ein Volksmärchen Marke Gebrüder Grimm oder eben Christian Stückl, wie man möchte. Neue Stücke wagen, kein Theater aus dem Elfenbeinturm aufführen, sondern Themen aufgreifen, die in der Zeit liegen. Dafür gibt es jetzt diesen Neubau, der völlig andere theatrale und technische Möglichkeiten eröffnet als das sanierungsbedürftige Haus an der Brienner Straße. Auf einmal gibt es drei Bühnen, es bietet viel, viel mehr Platz zum Spielen, Reden, Lagern, für Werkstätten, für Requisiten. Vor der Bühne, hinter der Bühne, überall. Das lockt und macht neugierig, auch die Münchner Kollegen. Die Münchner Oper möchte eine Kooperation mit dem Volkstheater starten – sehr gerne –, während die neuen Bühnen des Hauses durch ihre unterschiedlichen Größen noch mehr Raum für eigene Experimente in unterschiedlichsten Formaten eröffnen.

Ausschlaggebend für das Wissen darum, wie ein solches neues Theater funktionieren sollte, war nicht nur das Wissen, das sich Stückl als langjähriger Intendant erworben hat. Mit hinein spielte seine Jugenderfahrung, als in seinem Heimatdorf Oberammergau ein neues Kurgästehaus entstand, erzählt Christian Stückl. Das sei bloß eine

Hülle gewesen. Das Volkstheater aber sollte genau das Gegenteil werden. „Wesentlich ist, dass das Theater von innen heraus gedacht wird, vom Besucher her, vom Schauspieler und von all seinen Mitarbeitern", schrieb Stückl 2017 in seinem Vorwort als Intendant zur „Funktionalen Leistungsbeschreibung Planung und Bau". Damit umriss er den Kern dessen, was Hans Scharoun und Hugo Häring in der frühen Moderne der 1920er-Jahre einmal als „organische Architektur" entwickelt hatten. Damit das auch wirklich funktioniert, haben Stückl und sein Team vorab genau beschrieben, was sie haben wollten. Präzise, bis hin zur letzten Steckdose. Wen wundert's, dass sich da das große Ganze mit dem Klitzekleinen vermengt? Die Architektur, so lautete die große Forderung, solle „zwar eigenständig sein, sich aber auch zurücknehmen und Spielraum für flexible Nutzungsmöglichkeiten und eine kreative Ausgestaltung durch das Theater lassen" und die kleine Forderung meinte, „Türen in Verkehrswegen, die mit Mülltonnen befahren werden, müssen für das Verfahren der Tonnen offen gehalten werden können".

So ist Architektur. Na dann, alles klar? Ein Anforderungskatalog irgendwo zwischen Wolpertinger und Eier legender Wollmilchsau.

Bei einem Theater zu Beginn des 21. Jahrhunderts, einem Volkstheater zumal, sollten für Stückl die künstlerischen Bereiche und die Intendanz wie in einem „Bienenstock" ineinandergreifen und umschwirrt sein, während den Veranstaltungsräumen ein Werkstattcharakter zukommt. Ansonsten galt: keinen „modischen Firlefanz, ausgefallene Designerlampen und mystische Farbspiele im Zuschauerraum, [die] vom Geschehen auf der Bühne" ablenken. Das Bühnenbild wiederum solle „so nah als irgend möglich an den Zuschauer herangebracht werden".

„Ich reiße die Türen auf, damit der Wind hereinkann und der Schrei der Welt."

Kulturbauten erleben zu Beginn des 21. Jahrhunderts sowohl in Deutschland als auch international eine Blüte. Überall wachsen Museen oder Museumsergänzungen empor, große, kleine, notwendige, gelegentlich überflüssige. Die Bühnenhäuser für Musik, Oper, Theater werden mit Millionen- und Milliardenbeträgen saniert, in Berlin, Köln, Dresden, Düsseldorf (Theater), demnächst in Frankfurt, Stuttgart und noch einmal Düsseldorf (Oper). In München entsteht eine neue Philharmonie, der traditionsreiche Gasteig wird saniert. All dies sind Leuchtturmprojekte, von denen man sich eine kulturelle Strahlkraft

the knowledge Stückl had acquired as a long-time artistic director. His youthful experience when a new spa hotel was built in his home village of Oberammergau also played a role, says Stückl. That was just a shell. The Volkstheater, however, was to become just the opposite. "It is essential that the theater is thought out from the inside, from the visitor, from the actor and from all its employees," Stückl wrote in 2017 in his foreword as artistic director to the Functional Performance Specification on Planning and Construction. With that, he outlined the core of what Hans Scharoun and Hugo Häring had once developed in the early modernism of the 1920s as "organic architecture." To make sure it really worked, Stückl and his team described in advance exactly what they wanted. Precisely, right down to the last socket. So it's no surprise that the big picture gets mixed up with the tiny details. The big picture was that the architecture should be "independent, but also restrained and leave room for flexible uses and a creative design by the theater," while the tiny details meant, "Doors in traffic routes that are used with garbage cans must be able to be kept open for moving the cans."

That's architecture. Well then, everything clear? A catalog of requirements somewhere between a Wolpertinger – a mythical creature from Bavarian folklore – and a jack of all trades.

For Stückl, a theater at the beginning of the 21st century, and a people's theater in particular, should be like a beehive where the artistic areas and artistic management are interlocked and buzzing around each other, while the performance spaces should have a workshop character. Otherwise, the rule was: no "fashionable frippery, fancy designer lamps, and mystical color schemes in the auditorium [that] distract from what's happening on stage." The stage design, on the other hand, was to be "brought as close as possible to the audience".

"I tear open the doors so that the wind may enter, and the cry of the world."

At the beginning of the 21st century, cultural buildings are flourishing both in Germany and internationally. Museums or museum additions are springing up every-

where, large, small, necessary, occasionally superfluous. Theaters for music, opera, and drama are being renovated to the tune of millions and billions, in Berlin, Cologne, Dresden, Dusseldorf (theater), and soon in Frankfurt, Stuttgart, and once again Dusseldorf (opera). In Munich, a new philharmonic hall is being built, and the traditional Gasteig is being renovated. All of these are flagship projects, which one hopes will shed a cultural radiance into the darkest alleys. But then Covid came along and suddenly culture was over. Silence fell on the stages, in the auditoriums and foyers. A desperate silence. Looking back, the memory of one's last visits to the theater seems almost unreal, crowded in the foyer, close to the stage, spellbound, enthusiastic. Of course, that will come back again. As soon as possible. And yet, a whole year without analog theater, in which one could only experience concert and opera digitally, means that answers to the once somewhat nonchalantly posed question of why there is still a need for a theater in city centers is answered very differently to a year or so ago. Today, the answer is totally clear. Theater is needed because it means life, in the city, in society, in minds and in hearts. Because it means community. Because when it's good it shakes things up. Because it is immediate, and real, and sensual, and all without the digital glass mask of screen distance.

At the reopening of the refurbished Dusseldorf Schauspielhaus in February 2020, sociologist Harald Welzer made no secret of his skepticism about the hip smart city, indeed the whole smart world of digital media that we inhale every day and which, in the Covid era, showed us with relentless force both the possibilities but also the limitations of digital formats. Welzer summed it up unpretentiously: "In the end, you still get the beer at the counter." And these counters have succeeded in a particularly sensual and beautiful way at the Volkstheater! Both those in the catering area and those in the adjoining foyer. Although I have not yet been able to drink a beer there, the smooth exposed concrete, cast in one piece, almost velvety, can still be enjoyed.

"The decoration is a monument"

To engage with the Volkstheater means to look closely, even before the curtain rises,

erhofft, die bis in die dunkelsten Gassen hineinreicht. Doch dann kam Corona und auf einmal war die Kultur vorbei. Still wurde es auf den Bühnen, in Zuschauerräumen und Foyers. Eine verzweifelte Stille. Geradezu unwirklich mutet rückblickend die Erinnerung an die letzten eigenen Theaterbesuche an, dicht gedrängt im Foyer, eng an der Bühne, gebannt, begeistert. Natürlich, das wird wieder zurückkommen. Möglichst bald. Und doch, ein ganzes Jahr ohne analoges Theater, in dem man auch Konzert und Oper nur digital erleben konnte, führt dazu, die einst ein wenig lässig gestellte Frage, warum es heute überhaupt noch ein Theater im Zentrum einer Stadt brauche, anders zu beantworten als vor gut einem Jahr. Die Antwort nämlich ist heute von allem Zweifel befreit: Es braucht Theater, weil es Leben bedeutet, in der Stadt, in der Gesellschaft, in den Köpfen und in den Herzen. Weil es Gemeinschaft meint. Weil es durchrüttelt, wenn es gut ist. Weil es unmittelbar ist und echt und sinnlich, und das alles ohne die digitale Glasmaske der Bildschirmdistanz.

Bei der Wiedereröffnung des sanierten Düsseldorfer Schauspielhauses im Februar 2020 machte der Soziologe Harald Welzer keinen Hehl aus seiner Skepsis gegenüber der angesagten Smart City, ja der ganzen smarten Welt der digitalen Medien, die wir täglich inhalieren und die uns in der Coronazeit mit schonungsloser Wucht sowohl die Möglichkeiten als auch die Grenzen digitaler Formate aufgezeigt hat. Welzer brachte es unprätentiös auf den Punkt: „Am Ende gibt es das Bier immer noch an der Theke." Und diese Theken sind im Volkstheater besonders sinnlich schön gelungen! Sowohl die in der Gastronomie als auch jene im anschließenden Foyer. Zwar habe ich dort bisher noch kein Helles trinken können, doch an dem glatten Sichtbeton, aus einem Guss, fast samtig, kann man sich auch so erfreuen.

„Die Dekoration ist ein Denkmal"

Sich mit dem Volkstheater zu befassen heißt, genau hinzuschauen, noch ehe sich der Vorhang hebt, noch ehe die Vorstellung beginnt. Es bedeutet, sich auf das Quartier einzulassen und das Umfeld des ehemaligen Schlachthofs, aber auch auf seine Architekten, auf Arno Lederer, Jórunn Ragnarsdóttir, Mark Oei (LRO). Schon einmal waren sie mit dem Staatstheater in Darmstadt (2006) für den Bau eines Theaters engagiert, haben es saniert und ergänzt. Vor dem Haus haben sie die weitläufige Georg-Büchner-Anlage errichtet (2010) mit ihren pilzförmigen überfangenen Abgängen in die Tiefgarage, der zentralen Kaskade der Wiese, den Wasserspielen. Nun ist Darmstadt

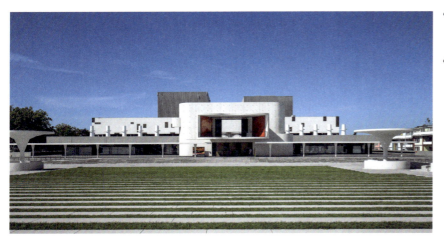
Lederer Ragnarsdóttir Oei, Staatstheater Darmstadt/State Theater Darmstadt

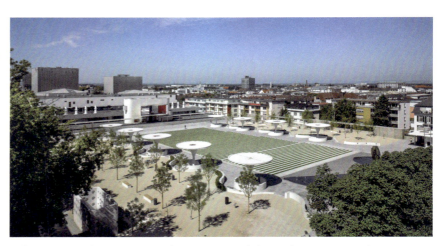
Lederer Ragnarsdóttir Oei, Staatstheater Darmstadt/State Theater Darmstadt, Georg-Büchner-Anlage

even before the performance begins. It means getting involved with the neighborhood and the surroundings of the former slaughterhouse, but also with its architects, Arno Lederer, Jórunn Ragnarsdóttir, and Mark Oei (LRO). They have previously worked on the construction of a theater with the Staatstheater in Darmstadt (2006), renovating and adding to it. In front of the building they erected the extensive Georg Büchner complex (2010) with its mushroom-shaped overlaid exits into the underground parking, the central cascade of the meadow, the water features. Now Darmstadt is not Munich, and a state theater is definitely not a people's theater. But the Hessian playwright and pamphlet writer Georg Büchner, who gives his name to the square in front of the theater, would still fit in well at a Bavarian people's theater with his cry of "Peace to the shacks! War to the palaces!"

Whether Darmstadt or Munich, whether state or people's theater, at its core, architecture always has to fulfill the same requirement. Its inalienable task is to enter into a dialogue with the built environment and function smoothly. To this end, architecture creates new spaces, both internally and externally. In Darmstadt, this has been done through a grand new entrance.**1** It opens up to the city as its own stage, opening wide its round, concrete arms, it is organic, curved, moving. Postmodernism, one might exclaim! But then you simply turn around and look across the forecourt in the direction of the city center.**2** There, on the side of the square, you see the pantheon-like central space of St. Ludwig's Church. It was built by Georg Moller, who put his classicist stamp on the once so enchanting little Hessian residential town, just as his teacher Friedrich Weinbrenner had done in Karlsruhe or Karl Friedrich Schinkel in Berlin. And so one already suspects that, in addition to LRO's very own, very sensual signature, the spirit of the place resonates in this Darmstadt stage portal and its forecourt. With this backpack of experience, the path to Munich's Volkstheater was no longer so far for the architects.

"The uprising begins as a walk"

If one takes seriously Christian Stückl's demand to bring the stage "as close as possible to the audience" and at the same time looks at the Darmstadt stage door

nicht München und ein Staatstheater ist gerade kein Volkstheater. Wobei, der hessische Dramatiker und Landbote Georg Büchner, der dem Platz vor dem Theater seinen Namen gibt, würde auch heute noch selbst in ein bayerisches Volkstheater gut hineinpassen, wenn er den Hütten des Volks Frieden anbietet und Krieg seinen Palästen.

Ob Darmstadt oder München, ob Staats- oder Volkstheater. Im Kern bleibt es stets der gleiche Anspruch, den die Architektur erfüllen muss. Es ist ihre unveräußerliche Aufgabe, dass sie in einen Dialog mit der gebauten Umgebung zu treten hat und reibungslos funktionieren muss. Dafür schafft Architektur neue Räume, nach innen wie nach außen. In Darmstadt ist dies durch ein grandioses neues Entree geschehen.**1** Es öffnet sich als eine eigene Bühne zur Stadt, öffnet weit seine gerundeten Betonarme, ist organisch, geschwungen, bewegt. Postmoderne!, mag man da laut rufen. Doch dann dreht man sich einfach einmal um und schaut über den Vorplatz in Richtung Innenstadt.**2** Da sieht man an der Seite des Platzes den pantheonartigen Zentralraum der Kirche St. Ludwig. Gebaut hat sie Georg Moller, der der einst so zauberhaften kleinen hessischen Residenzstadt seinen klassizistischen Stempel aufgedrückt hat, so wie dies sein Lehrer Friedrich Weinbrenner in Karlsruhe gemacht hat oder Karl Friedrich Schinkel in Berlin. Und schon ahnt man, dass neben der sehr eigenen, sehr sinnlichen Handschrift von LRO in diesem Darmstädter Bühnenportal und seinem Vorplatz der Geist des Ortes mitschwingt. Mit diesem Rucksack der Erfahrungen war der Weg zum Münchner Volkstheater nicht mehr so weit für die Architekten.

„Der Aufstand beginnt als Spaziergang"

Nimmt man die Forderung von Christian Stückl ernst, die Bühne „so nah als irgend möglich an den Zuschauer" heranzubringen, und schaut zugleich auf das Darmstädter Bühnentor von LRO, dann stellt sich die Frage: Wo beginnt bei einem Theater eigentlich die Bühne?

Bei der Orchestra? Beim Proszenium? Beim Eisernen Vorhang? Im Foyer? Oder ist nicht der Weg durch Raum und Geschichte bereits Teil der Bühne?

Bei meinem ersten Besuch auf der Baustelle des Münchner Volkstheaters habe ich mich dem Schlachthofareal vom Münchner Hauptbahnhof aus genähert, bin die Goethestraße hochgelaufen, quer durch die wechselnden Milieus und Charaktere der Stadt, vor bis zum Goetheplatz. Dort wendet sich mit sanft geschwungener Front einer der legendären Postbauten von Robert Vorhoelzer aus den

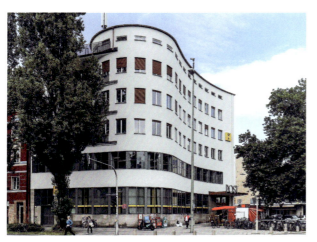

3 Robert Vorhoelzer, Postgebäude/post office building, Goetheplatz, München

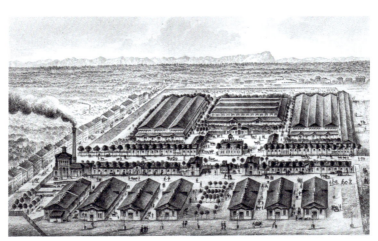

4

5 Arnold Zenetti, Schlachthof München/slaughterhouse Munich

of LRO, then the question arises: Where does the stage actually begin in a theater?

At the orchestra? At the proscenium? At the safety curtain? In the foyer? Or isn't the path through space and history already part of the stage?

On my first visit to the construction site of the Munich Volkstheater, I approached the slaughterhouse area from Munich's main train station, walked up Goethestraße, across the changing milieus and characters of the city, and on to Goetheplatz. There, one of Robert Vorhoelzer's legendary post office buildings from the 1920s faces Goetheplatz **3** with a gently curving façade then swings boldly into Lindwurmstraße. The building feels a little like a modernist foretaste of LRO's Volkstheater in the present. From Goetheplatz, it is not far to the brick-red three-storey houses of the former slaughterhouse.

The area was created as part of the dramatic growth of European cities during the 19th century, which the Bavarian capital could not escape. The technical innovation of industrialization was accompanied by a growing medical knowledge that the regular epidemics that swept through the population such as cholera and typhus were due to lack of hygiene in the historic cities, as the Munich pharmacist and chemist Max von Pettenkofen proved. The birth of the continuously growing modern metropolis was accompanied by the supply of fresh drinking water in Munich through Pettenkofen's influence, as well as the installation of a sewer system. At the same time, the slaughter of livestock and its further processing were banned from the inner city's farms and markets. Cities became more sanitary, but the path from live animal to oven roast became increasingly invisible. Lost are the steaming bellies of the cities, as Emile Zola described them with sensual impressionistic force at the end of the 19th century, using the example of the central wholesale market "Les Halles" in Paris. Gone with them are the "rows of hanging bodies, the red cattle and mutton, the pale calves stained yellow by fat and sinew, with their bellies slashed open [...] the brains lined up deliciously in flat baskets, the bloody livers, the pale purple kidneys."

Instead, the later ennobled Munich city architect Arnold Zenetti built the new Munich slaughterhouse and livestock yard in 1876/78 in the Isarvorstadt.**4/5** Erected

1920er-Jahren zum Goetheplatz **3** und schlägt mit kühner Rundung den Bogen in die Lindwurmstraße. Ein wenig fühlt sich das Haus an wie ein Vorgeschmack der Moderne auf das Volkstheater von LRO in der Gegenwart. Vom Goetheplatz ist es nicht mehr weit zu den ziegelroten dreigeschossigen Häusern des ehemaligen Schlachthofs.

Entstanden ist das Areal im Rahmen des dramatischen Wachstums der europäischen Städte während des 19. Jahrhunderts, dem sich auch die bayrische Landeshauptstadt nicht entziehen konnte. Mit der technischen Innovation der Industrialisierung ging ein wachsendes medizinisches Wissen dafür einher, dass die regelmäßig auftretenden Volksseuchen wie Cholera und Typhus auf die mangelnde Hygiene in den historischen Städten zurückzuführen waren, wie der Münchner Apotheker und Chemiker Max von Pettenkofer nachwies. Mit der Geburt der kontinuierlich wachsenden modernen Großstadt ging in München durch Pettenkofers Einfluss die Versorgung mit frischem Trinkwasser einher sowie die Anlage einer Kanalisation zur Abwasserentsorgung. Zugleich wurden das Schlachten des Viehs und seine Weiterverarbeitung aus den Höfen und Märkten der Innenstadt verbannt. Die Städte wurden hygienischer, doch der Weg vom lebenden Tier zum Braten im Ofen wurde zunehmend unsichtbar. Verloren sind die dampfenden Bäuche der Städte, wie sie Émile Zola Ende des 19. Jahrhunderts mit sinnlich impressionistischer Wucht am Beispiel des zentralen Großmarkts „Les Halles" in Paris schilderte. Mit ihnen sind die „Reihen herunterhängender Leiber, die roten Rinder und Hammel, die vom Fett und den Sehnen gelbgefleckten blasseren Kälber mit ihren aufgeschlitzten Bäuchen [...], die lecker in flachen Körben aufgereihten Hirne, die blutigen Lebern, die blaßvioletten Nieren" verschwunden. Stattdessen verwirklichte der später geadelte Münchner Stadtbaurat Arnold Zenetti 1876/78 in der Isarvorstadt den neuen Münchner Schlacht- und Viehhof.**4/5** In den 1920er-Jahren aufgestockt, im Zweiten Weltkrieg stark beschädigt, wiederaufgebaut und inzwischen längst aus seiner historischen Nutzung gefallen, stehen dessen bauliche Reste mittlerweile unter Denkmalschutz. Ein städtebaulicher Masterplan von Albert Speer sollte das Areal neu sortieren, die ehemalige Bahnanbindung des Geländes begrünt werden. Heute brüllt hier kein Schwein mehr, die Hufschläge der Pferde sind verklungen. Stattdessen ist ein buntes Amalgam aus Hallen und Großhandel zu sehen, aus Lkw-Rampen, die von eleganten Flugdächern überfangen werden, von aufgebrochenem Asphalt, wildparkenden Autos und einigen Backsteinbauten, die den Anker der Geschichte bis in die Zeit

6-10

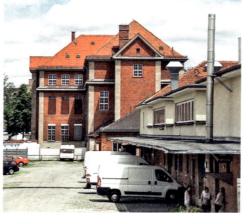

Impressionen des Schlachthofareals/Impressions of the slaughterhouse area

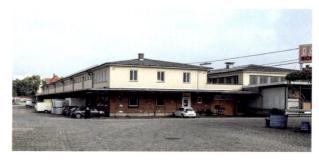

11

12

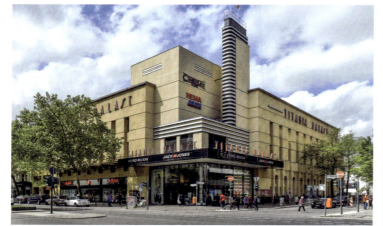

Schöffler, Schloenbach, Jacobi, Titania-Palast/Titania Palace, Berlin

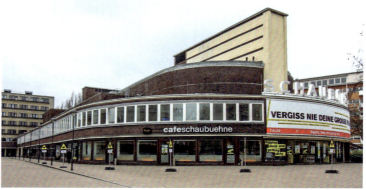

Erich Mendelsohn, ehem. Universum-Kino (heute Schaubühne)/former Universum cinema (now Schaubühne), Berlin

in the 1920s, badly damaged in the Second World War, rebuilt and now long since fallen out of its historic use, its structural remains are now listed buildings. An urban master plan by Albert Speer was supposed to reorganize the area, and the former railroad connection to the site was to be landscaped. Today, pigs no longer squeal here, the hoofbeats of horses have faded away. Instead, a colorful amalgam of warehouses and wholesalers can be seen, of truck ramps topped by elegant flying roofs, of broken asphalt, wildly parked cars and a few brick buildings that throw the anchor of history back to the time of Zenetti, when the Isarvorstadt was still a suburb and not a bustling part of the big city of Munich.**6-10**

"Through the suburbs goes cement in bloom"

No, there is nothing suburban here at all, beyond the name of Isarvorstadt. But that is the very fate of a city that is always in a state of permanent change, that can only be built for a limited time and for the time in question. All the more precious are those traces that survive these great transformations, that are inscribed in the new function of buildings and neighborhoods. It is not only an architectural achievement and challenge when epochs and uses rub up against each other. It is, above all, a cultural achievement.

In the case of the Volkstheater on the former slaughterhouse site, this friction proves to be highly creative. For example, LRO have not only preserved Zenetti's listed administrative buildings up to the corner of Tumblinger and Zenettistraße and transferred them to their new use for the theater's administration. They have not only let the brick façades tell the history of this place but also quietly preserved the black tiles on the first floor and the worn wooden steps of the stairs, whose historic railings had to be raised a little to comply with the new building regulations.

Visitors are guided to it from afar. A tall tower shows them the way, with the word VOLKSTHEATER written in white on a red background. This is reminiscent of the pictorial architectural language of modernism, especially in cinemas, of motifs that are echoed in the Titania-Palast**11** or in today's Schaubühne,**12** also in Berlin, whose architecture was designed by the great

Zenettis zurückwerfen, als die Isarvorstadt noch VORstadt war und nicht ein quirliger Teil der Großstadt München.**6-10**

„Durch die Vorstädte Zement in Blüte geht"

Nein, vorstädtisch ist hier überhaupt nichts mehr, jenseits des Namens der Isarvorstadt. Das aber ist das Schicksal von Stadt, die immer in permanenter Veränderung begriffen ist, die nur auf Zeit und für die jeweilige Zeit fertig gebaut sein kann. Umso kostbarer sind all jene Spuren, die diese großen Transformationen überdauern, die in die neue Funktion von Häusern und Quartieren eingeschrieben sind. Das ist nicht nur eine architektonische Leistung und Herausforderung, wenn sich die Epochen und Nutzungen aneinander reiben. Es ist vor allem eine kulturelle Leistung.

Im Fall des Volkstheaters auf dem ehemaligen Schlachthofgelände erweist sich diese Reibung als höchst kreativ. So haben LRO die denkmalgeschützten Verwaltungsbauten Zenettis bis zur Ecke von Tumblinger und Zenettistraße nicht nur erhalten und in die neue Nutzung für die Verwaltung des Theaters überführt. Sie lassen nicht nur die Backsteinfassaden von der Geschichte dieses Ortes erzählen, sondern haben unaufgeregt auch die schwarzen Fliesen auf dem Boden des Erdgeschosses bewahrt oder die ausgetretenen Holzstufen der Treppen, deren historische Geländer ein wenig erhöht werden mussten, um den gerade gültigen Bauvorschriften zu genügen.

Schon von Weitem werden die Besucher geleitet. Ein hoher Turm weist ihnen den Weg, darauf steht mit weißer Schrift auf rotem Grund: VOLKSTHEATER. Das erinnert an die bildreiche Architektursprache der Moderne, zumal bei Kinos, an Motive, die im Titania-Palast**11** anklingen oder bei der heutigen Schaubühne,**12** ebenfalls in Berlin, deren Architektur vom großartigen Erich Mendelsohn stammt. Und dessen undogmatische Moderne hat ziemlich viel mit der Arbeit von Arno Lederer, Jórunn Ragnarsdóttir und Mark Oei zu tun.

Von der Tumblingerstraße aus tauchen die Besucher unter einem weiten Torbogen hindurch auf den offenen Hof des Theaters. Der ist durch das herausschwingende Entree zum Theater gefühlvoll fließend in einen vorderen und einen rückwärtigen Bereich gegliedert. Schicht um Schicht dringen die Besucher so immer weiter voran. Vom öffentlichen Straßenraum zu dem geschützten öffentlichen Platz vor dem Theatereingang. Von dort geht es in einen noch etwas privateren Biergarten mit dem anschließenden Gastraum oder durch die mit

13

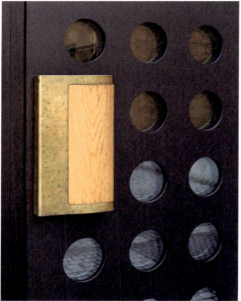

Münchner Volkstheater, Eingang, Detail Handgriff/Munich Volkstheater, entrance, detail handle

14-17

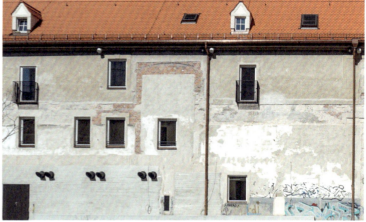

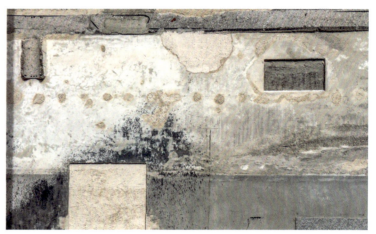

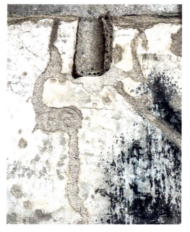 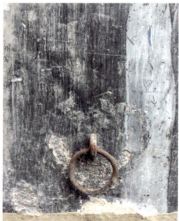

Münchner Volkstheater, Details Rückseite Bestandsbauten/ Munich Volkstheater, details back of existing buildings

18

Sigurd Lewerentz, Markuskirche/St. Mark's Church, Stockholm

Erich Mendelsohn. And his undogmatic modernism has much to do with the work of Arno Lederer, Jórunn Ragnarsdóttir and Mark Oei.

From Tumblingerstraße, visitors emerge under a wide archway into the theater's open courtyard. The entrance to the theater, which swings out, is sensitively and fluidly divided into a front and a rear area. Layer by layer, visitors thus advance further and further. From the public street space to the protected public square in front of the theater entrance. From there, they pass into an even more private beer garden with the adjoining guest room, or through the doors designed with round glass and comfortable handles into the theater foyer.**13** An enormous round window in the theater façade facing the courtyard offers a tantalizing glimpse into the building. Inside and out, they intertwine. Such inviting sequences of rooms have consequences. For there can be no doubt that they themselves already offer stages, for public as well as theatrical life.

Architecture itself tells stories by revealing history. Old and new stories. In this place, they condense into a narrative of their own. The old story is found at the back of the Zenetti houses, in the place where the cattle sheds once adjoined. Now the traces of plaster and paint can be seen there, of brick lintels, blocked openings. Rings are fixed in the wall and sawed-off concrete pipes can be seen, touch-ups, new ventilation outlets and concreted surfaces. It all adds up to a work of its own, as abstract as it is concrete. It does not reveal precisely what once was here. But it hints at what might have been here. A wall that invites you to search for traces, that inspires and at the same time creates its own aesthetic. This is how the Munich Volkstheater has created perhaps the most perfect non-perfect wall imaginable, which in its opulence of traces seems almost Bavarian-baroque.**14-17**

But the new story is told by the theater itself.

However, it does not tell it by becoming intoxicated with itself, but by picking up the threads that the site offers it and weaving them into the new building. In the theater courtyard, for example, it is a swinging interplay of open and closed wall surfaces and window formats that evokes cascades of architectural memories. Lederer himself cites Swedish architect

runden Gläsern und schmiegsamem Handgriff gestalteten Türen in das Theaterfoyer.**13** Ein gewaltiges rundes Fenster in der Theaterfassade zum Hof bietet einen verlockenden Einblick in das Haus. Innen und außen, sie greifen ineinander. Solch einladende Raumfolgen haben Konsequenzen. Denn es kann ja gar kein Zweifel bestehen, dass sie selbst bereits Bühnen bieten, des öffentlichen wie des theatralen Lebens.

Die Architektur selbst erzählt Geschichten, indem sie Geschichte offenbart. Alte und neue Geschichten. An diesem Ort verdichten sie sich zu einer eigenen Erzählung. Die alte Geschichte findet sich auf der Rückseite der Zenettihäuser, an jener Stelle, an der sich einst die Viehhallen anschlossen. Nun sind dort die Spuren von Putz und Farbe zu sehen, von gemauerten Türstürzen, zugesetzten Öffnungen. Ringe sind in der Wand befestigt und abgesägte Betonrohre sind zu sehen, Ausbesserungen, neue Lüftungsauslässe und betonierte Flächen. Das alles fügt sich zu einem eigenen Werk zusammen, so abstrakt wie konkret. Es erzählt nicht präzise, was hier einst war. Aber es deutet an, was hier gewesen sein könnte. Eine Wand, die zur Spurensuche einlädt, die inspiriert und dabei eine eigene Ästhetik schafft. So entstand am Münchner Volkstheater die vielleicht perfekteste nicht-perfekte Wand, die sich denken lässt und die in ihrer Spurenopulenz fast schon bayrisch-barock anmutet.**14-17**

Die neue Geschichte aber erzählt das Theater selbst.

Doch es erzählt sie nicht, indem es sich an sich selber berauscht, sondern indem es die Fäden aufnimmt, die ihr der Ort anbietet, und im Neubau verwebt. Im Theaterhof etwa ist es ein schwingendes Spiel mit offenen und geschlossenen Wandflächen und Fensterformaten, das Kaskaden an architektonischen Erinnerungen wachruft. Lederer selbst führt neben Alvar Aalto und Le Corbusier den schwedischen Architekten Sigurd Lewerentz als Vorbild für seine künstlerische Haltung an. Und tatsächlich wird die organisch bewegte Nähe zu Lewerentz' Bauten spürbar, zur Stockholmer Markuskirche etwa, natürlich durch das Material des Ziegels, aber auch dank der zylindrischen und abgerundeten Formen.**18** In München entsteht so eine Architektur, die bewegt ist und bewegend. Unprätentiös nehmen LRO den roten Backstein Zenettis auf und führen ihn über den Eingangsbogen entlang der Tumblinger Straße mit einer geschlossenen Mauer streng weiter. Die hellen Werksteinpartien des Altbaus werden in die weiße Fläche des breiten Frieses darüber übersetzt sowie in die skulpturalen Betonelemente für die Entwässerung etwa und bei der Dachkante.**19**

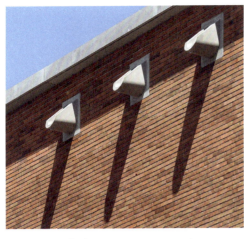

Münchner Volkstheater, Wasserspeier/
Munich Volkstheater, gargoyles

Münchner Volkstheater, Bühnenturm/
Munich Volkstheater, stage tower

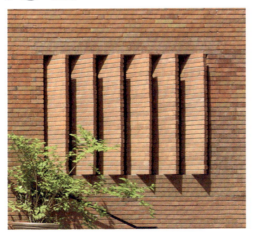

Münchner Volkstheater, Ziegellamellen/
Munich Volkstheater, brick slats

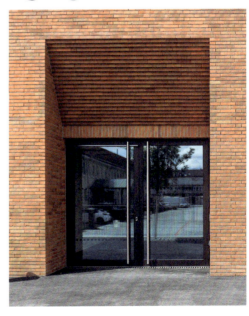

Münchner Volkstheater, abgetreppter Sturz über dem rückwärtigen Eingang/Munich Volkstheater, stepped lintel above rear entrance

Sigurd Lewerentz as a model for his artistic approach, along with Alvar Aalto and Le Corbusier. And indeed, the organically moving proximity to Lewerentz's buildings is palpable, to Stockholm's St. Markus' Church, for example, naturally through the material of the brick, but also thanks to the cylindrical and rounded forms.[18] In Munich, this creates an architecture that is moving and evocative. Unpretentiously, LRO takes up Zenetti's red brick and strictly continues it over the entrance arch along Tumblinger Straße with a closed wall. The pale ashlar sections of the old building are translated into the white surface of the wide frieze above, as well as into the sculptural concrete elements for the drainage, for example, and at the edge of the roof.[19] Finally, the theater's delivery area picks up on the 1950s architecture of the surrounding halls with its projecting fine concrete roof and the rhythmization of the brick wall through the exposed concrete columns that taper downward at an angle. This is as serious as it is playful, as natural as it is extraordinary. Look here, architecture can do this!

The staggered sculpture of the fly tower rises above the small-scale, but in reality enormous structure of the theater, which conceals its true dimensions in a way that is compatible with the city. Behind its woven metal lattice, all kinds of technology are concealed from view. It is crowned by the actual fly tower, which presents itself as a small tempietto.[20] Its textile surface is reminiscent of the wall cladding of the cinemas of the post-war period. Architecture thus becomes a storehouse of memory. It collects references to place and building projects and translates them into an aesthetic autonomy. But all this is done in the undoubted signature of LRO and in a manner that is both calm and craftsmanlike. Stimulatingly simple but not simplistic, it is characterized by a desire and passion for good and lasting design. In addition, there is a lovingly created flood of beautiful details that are a feast for the eyes. This begins with the façades, which are as tidy as they are excitingly structured, with the well-tempered staggering of the building masses in the theater courtyard, which themselves have the quality of a brick sculpture, and it continues with a brick lintel stepped backwards[21] above the rear stage entrance or the diagonally placed brick slats next to it.[22]

Die Anlieferung zum Theater schließlich greift mit ihrem auskragenden feinen Betondach und der Rhythmisierung der Ziegelwand durch die sich schräg nach unten verjüngenden Sichtbetonstützen die 50er-Jahre-Architektur der umgebenden Hallen auf. Das ist so ernsthaft wie spielerisch, so selbstverständlich wie außergewöhnlich. Schaut her, das kann Architektur!

Über dem kleinteilig gegliederten, in Wahrheit aber gewaltigen Baukörper des Theaters, der seine wahren Abmessungen stadtkompatibel verschweigt, erhebt sich die gestaffelte Bühnenturmskulptur. Hinter ihrem geflochtenen Metallgitter verbirgt sich sichtgeschützt allerlei Technik. Bekrönt wird sie vom eigentlichen Bühnenturm, der sich als kleiner Tempietto präsentiert.[20] Seine textile Oberfläche erinnert an die Wandverkleidung der Kinos der Nachkriegszeit. Architektur wird so zum Speicher von Erinnerung. Sie sammelt Referenzen an Ort und Bauaufgabe und übersetzt sie in eine ästhetische Eigenständigkeit. Das alles aber geschieht in der unzweifelhaften Handschrift von LRO und auf eine ebenso handwerkliche wie unaufgeregte Weise. Anregend einfach, aber eben nicht simpel, sondern geprägt von Lust und Leidenschaft an der guten und dauerhaften Gestaltung. Hinzu kommt eine liebevolle Flut von schönen Details, in die sich zu vergucken einen Augenschmaus bietet. Das beginnt bei den ebenso aufgeräumten wie spannungsvoll gegliederten Fassaden, bei der wohltemperierten Staffelung der Baumassen im Theaterhof, die selbst die Qualität einer Ziegelskulptur aufweisen, und es setzt sich fort in einem nach hinten abgetreppten Ziegelsturz über dem rückwärtigen Bühnenzugang[21] oder den schräg gestellten Ziegellamellen daneben.[22]

Auf, den nächsten Vorhang gehoben, die nächste Bühne betreten, um der allerletzten Bühne immer näher zu kommen! Hinein also durch den Windfang in das Theaterfoyer. Was sich von außen als feinsinnige Gliederung des Theaterhofes in einen vorderen Empfangs- und einen rückwärtigen Biergartenbereich lesen lässt, das entpuppt sich von innen als eine wellenförmig geschwungene Hinleitung ins Foyer und weiter zur Garderobe. Begleitet wird dieser Weg durch eine sichtbetongraue Sitzbank. Lang gestreckt schließt sich die schlanke Foyerhalle an, die parallel zum großen Theatersaal liegt. Gleich gegenüber dem Eingang liegt der mit Dukta-Elementen verkleidete Garderobentresen. Dabei handelt es sich eigentlich um gewellte Akustikelemente aus Holzwerkstoff für Konzertsäle. Die Paneele sind ein bisschen wie eine Ziehharmonika formbar. Das schaut gut aus und schluckt den Schall. Neben dem Garderobentresen schließt sich

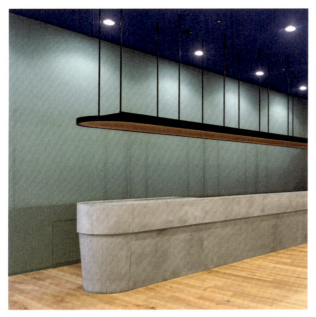

Münchner Volkstheater, Betontresen im Foyer/
Munich Volkstheater, concrete counter in foyer

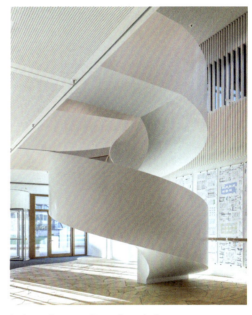

Lederer Ragnarsdóttir Oei, dialogicum,
Treppenskulptur im Neubau dm-drogerie markt
Unternehmenszentrale/stair sculpture in the new
building of the dm-drogerie markt head office,
Karlsruhe

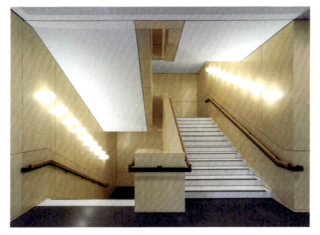

Lederer Ragnarsdóttir Oei, Treppenhaus im Stadtmuseum
Stuttgart im Wilhelmspalais/staircase in the City Museum of
Stuttgart in the Wilhelmspalais

Up we go, the next curtain lifted, the next stage entered, in order to come closer and closer to the very last stage! So in through the vestibule into the theater foyer. What can be read from the outside as a subtle division of the theater courtyard into a front reception area and a rear beer garden area, turns out from the inside to be an undulating, curved path leading into the foyer and on to the dressing room. This path is accompanied by an exposed concrete gray bench. The slender foyer hall is elongated and lies parallel to the large theater hall. Directly opposite the entrance is the checkroom counter clad with Dukta elements. These are actually corrugated acoustic elements made of wood-based material for concert halls. The panels can be shaped to look a little like an accordion. That looks good and absorbs sound. Next to the checkroom counter, in a niche in the wall, there is a long bench seat that closes off in a segmental curve at the top, giving the impression that it has been cut out of the concrete. Predicate: Very inviting.

But the astonishment in the foyer springs from a second source besides the organically curved forms that LRO uses for its architecture: the colors. These range from the delicate lime green in the entrance to the yellow of the back wall of the hall above the checkroom to the dark blue of the ceiling and the terracotta red of the end wall. Here, Arno Lederer draws powerfully from Le Corbusier's rich spectrum of colors.

If one could wish for something, it would be to see one of Le Corbusier's wonderful tapestries on the theater walls. I am particularly fascinated by this element of the work of the French-Swiss grand master of 20th century art, because they unfold a subtle sensuality beyond their formal aesthetic power.

The rear of the slender foyer is formed by a concrete counter[23] that tapers off in a wonderful curve, crowned by a shelf hanging above it that provides space for the liquors and whiskeys of the world. In the center of the foyer, a staircase leads up to the upper foyer, which is designed as a gallery, creating a high air space above the foyer hall. This creates openness and cleverly links the different levels visually. From here, a bridge leads to the auditorium or, on the opposite side, to another small performance hall.

in einer Nische in der Wand eine lange Sitzbank an, die nach oben hin segementbogenförmig abgeschlossen wird und dadurch so wirkt, als wäre sie aus dem Beton herausgeschält. Prädikat: Sehr einladend.

Das Staunen aber entspringt im Foyer neben den organisch geschwungenen Formen, die LRO für ihre Architektur verwenden, noch einer zweiten Quelle, den Farben. Diese reichen vom zarten Lindgrün im Entree über das Gelb der Rückwand der Halle über der Garderobe bis zum dunklen Blau der Decke und dem Terracottarot der Stirnwand. Hier schöpft Arno Lederer kraftvoll aus dem farblichen Fundus Le Corbusiers. Dürfte man sich etwas wünschen, dann wäre es, eine der wunderbaren Tapisserien Le Corbusiers an einer der Wände des Theaters zu sehen, die mich ganz besonders am Werk dieses französisch-schweizerischen Großmeisters der Kunst des 20. Jahrhunderts faszinieren, weil sie über ihre formalästhetische Kraft hinaus eine subtile Sinnlichkeit entfalten.

Den rückwärtigen Abschluss des schlanken Foyers bildet ein Betontresen,[23] der in einem wundervollen Schwung ausläuft, bekrönt von einem darüberhängenden Regal, das Platz für die Liköre und Whiskeys dieser Welt bietet. In der Mitte des Foyers führt eine Treppe aufwärts zum oberen Foyer, das als Galerie ausgeführt ist, sodass ein hoher Luftraum über der Foyerhalle entsteht. Das schafft Offenheit und verknüpft die unterschiedlichen Ebenen optisch klug miteinander. Von hier nun geht es über eine Brücke in den Zuschauerraum oder auf der gegenüberliegenden Seite in einen weiteren, kleinen Aufführungssaal.

Wer die Arbeit von LRO kennt, der weiß, jetzt wird es besonders delikat, denn die geschwungenen Treppenskulpturen der Stuttgarter lassen die Herzen höher schlagen. Egal ob bei einer Unternehmenszentrale in Karlsruhe,[24] bei der Sanierung des Stuttgarter Stadt-Palais[25] für das Stadtmuseum oder dem Spitalhof, ebenfalls in Stuttgart, LRO geben den Treppen ihre Kraft und Bedeutung als wahre Erlebnisräume zurück, die sie im Zeitalter der Fahrstühle in den meisten Gebäuden eingebüßt haben. In diesem Kanon der hohen Treppenkunst fügt sich auch die Treppe im Münchner Volkstheater. Schritt für Schritt geht es empor, entlang einer breiten Brüstung. Immer wieder wandeln sich auf engstem Raum die Ausblicke und Perspektiven, öffnen sich Überschneidungen der Raumkubaturen, die kunstvoll in Szene gesetzt werden. In München wird diese gelungene Staffelung der Raumschichten noch um die Farbwirkung erweitert. Den krönenden Abschluss bildet der Blick hinab ins ovale Treppenauge.

Noch ist genügend Zeit, ehe die Vorstellung beginnt, um kurz die kleine Terrasse zu besuchen, die auf dem Dach des Entrees entstanden ist. Unter uns wuseln die späten Zuschauer am Eingang, während im Biergarten ausgeschenkt wird. Von der Fassade des Zenettibaues auf der anderen Seite des Theaterhofs blinzeln die Zeitspuren zu uns hinüber. Überall Geschichte.

Geschichten überall.

Eine weitere Geschichte erzählen die Bühne und die an sie anschließenden Räume, wenn man wie durch ein Vexierglas auf die andere Seite der theatralen Wirklichkeit gelangt. Alice lässt grüßen. Alles hier ist sichtbetonklar, in strenger Rechtwinkligkeit, funktional, geordnet und belichtet. Eine Volkstheatermaschine, die jederzeit Fahrt aufnimmt. Mächtig hoch erhebt sich der Bühnenturm. Schnürboden, Drehbühne, die Seitenbühne, die Hinterbühne, dazu im rechten Winkel umgeben von einem Kranz von Werkstätten und der Anlieferung. Hinzu kommt die Probebühne, die aber zugleich als eigener Ort bespielt werden kann, niederschwellig, unmittelbar. So könnten im Extremfall sogar drei Aufführungen gleichzeitig im Haus gegeben werden. Metallgitter, Umgänge, Flaschenzüge, Seile, Kabel und Bildschirme, Traversen und Scheinwerfer, die wuselnde Vielfalt einer Kulturfabrik, von der aus geschaut der leere Zuschauerraum auf einmal selbst wie die Bühne erscheint. Wo also beginnt die eigentliche Bühne im Theater?

Wo wird das Stück gegeben?

Wo verlaufen die Grenzen zwischen Spiel und Wirklichkeit?

Mischen sie sich am Ende unter dem Eisernen Vorhang, um ineinander überzugleiten, wie Geschichte und Gegenwart?

Es ist an der Zeit, dass die Schauspieler ihre Gesichter wieder „vom Nagel an der Garderobe" nehmen. Wir sollten drüber sprechen. Im Biergarten. Gemeinsam gehen wir hinaus, entlang der Schwünge des Volkstheaters, berauscht von den Farben Arno Lederers und Le Corbusiers, mit dem Blick auf Arnold Zenettis Haus. Himmelblau ist's über München, die Wölkchen sind selbst am Abend noch bauschelig und weiß. Alles schaut aus wie inszeniert und ist doch so wirklich, so wirklich wie das Theater selbst.

Die Zitate in den Kapitelüberschriften stammen aus Heiner Müller, „Hamletmaschine". Werke Band 4, Frankfurt a.M. 2001, S. 545–554.

Anyone familiar with the work of LRO knows that now it becomes particularly exquisite, because the curved stair sculptures of the Stuttgart-based company set the pulse racing. Whether at a corporate headquarters in Karlsruhe,[24] the renovation of Stuttgart's StadtPalais for the City Museum,[25] or the Spitalhof, also in Stuttgart, LRO gives stairs back their power and meaning as true experiential spaces, which they have lost in the age of elevators in most buildings. The staircase in Munich's Volkstheater also fits into this canon of high staircase art. Step by step, the staircase rises along a wide balustrade. Again and again, the views and perspectives change in the narrowest of spaces, overlaps between the cubatures of the rooms open up and are artfully staged. In Munich, this successful staggering of the spatial layers is further enhanced by the color effect. The crowning glory is the view down into the oval eye of the staircase.

There is still enough time before the show begins to step onto the small terrace that has been created on the roof of the entrance. Below us, late arrivals scurry around the entrance, while drinks are served in the beer garden. Traces of time wink at us from the façade of the Zenetti Building on the other side of the theater courtyard. History everywhere.

Stories everywhere.

Another story is told by the stage and the spaces adjoining it when, as if through a conundrum, one reaches the other side of theatrical reality. Alice sends her regards. Everything here is clean, exposed concrete, in strict rectangles, functional, ordered and lit. A people's theater machine that picks up speed at any time. The fly tower soars above. The fly floor, the revolving stage, the side stage, backstage, all surrounded at right angles by a ring of workshops and the delivery area. In addition, there is the rehearsal stage, which can also be used as a separate location, low-threshold and immediate. In extreme cases, three performances could be given in the building at the same time. Metal grids, walkways, pulleys, ropes, cables and screens, trusses and spotlights, the scurrying diversity of a culture factory, from which the empty auditorium suddenly appears like the stage itself. So where does the actual stage in the theater begin?

Where is the play performed?

Where are the boundaries between the play and reality?

Do they end up mingling under the safety curtain, merging into each other like history and the present?

It's time for actors to once again take their faces "off the nail in the wardrobe". We should talk about it. In the beer garden. Together we walk out, along the curves of the Volkstheater, intoxicated by the colors of Arno Lederer and Le Corbusier, with a view of Arnold Zenetti's house. The sky is blue over Munich, the clouds are still puffy and white even in the evening. Everything looks staged and yet is as real, as real as the theater itself.

The quotations in the chapter headings are taken from Heiner Müller, "Hamletmaschine". Works, Volume 4, Frankfurt a.M. 2001, p. 545–554.

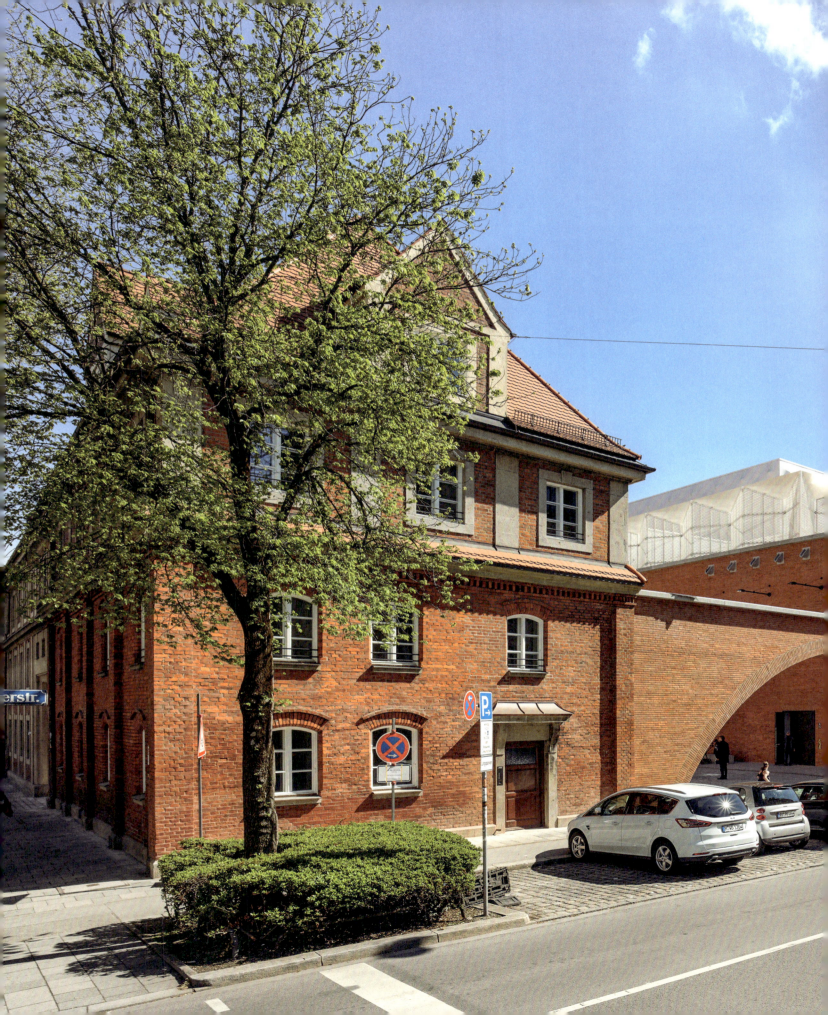

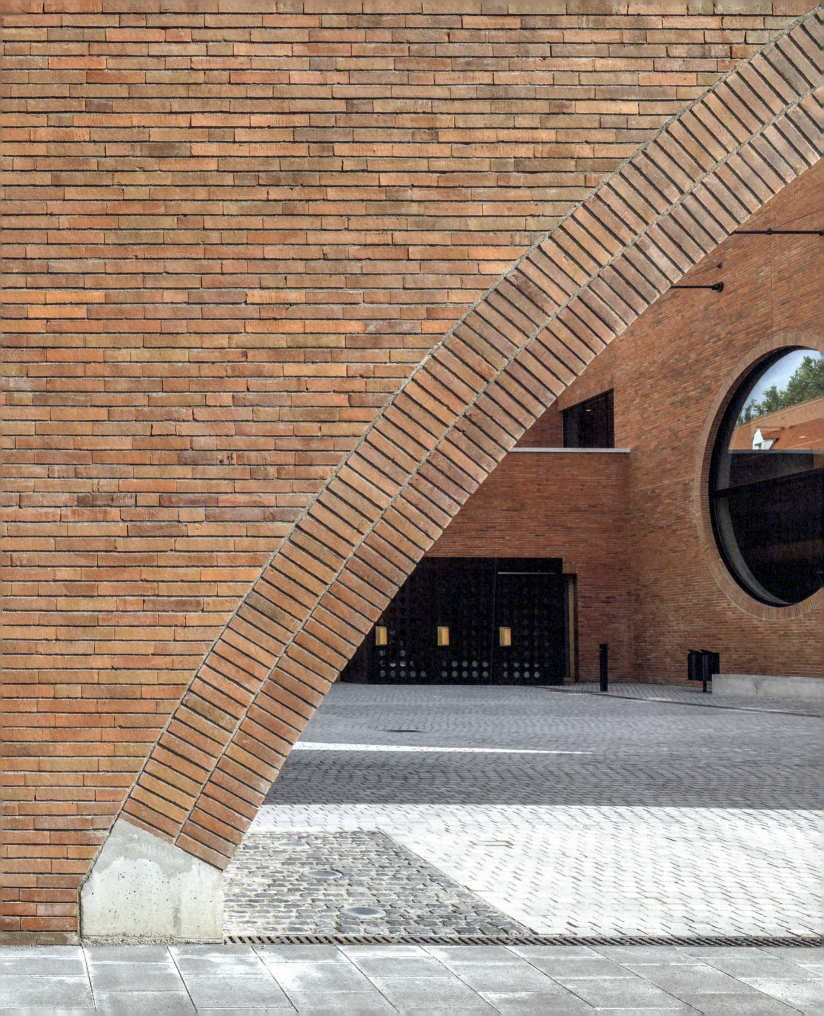

28

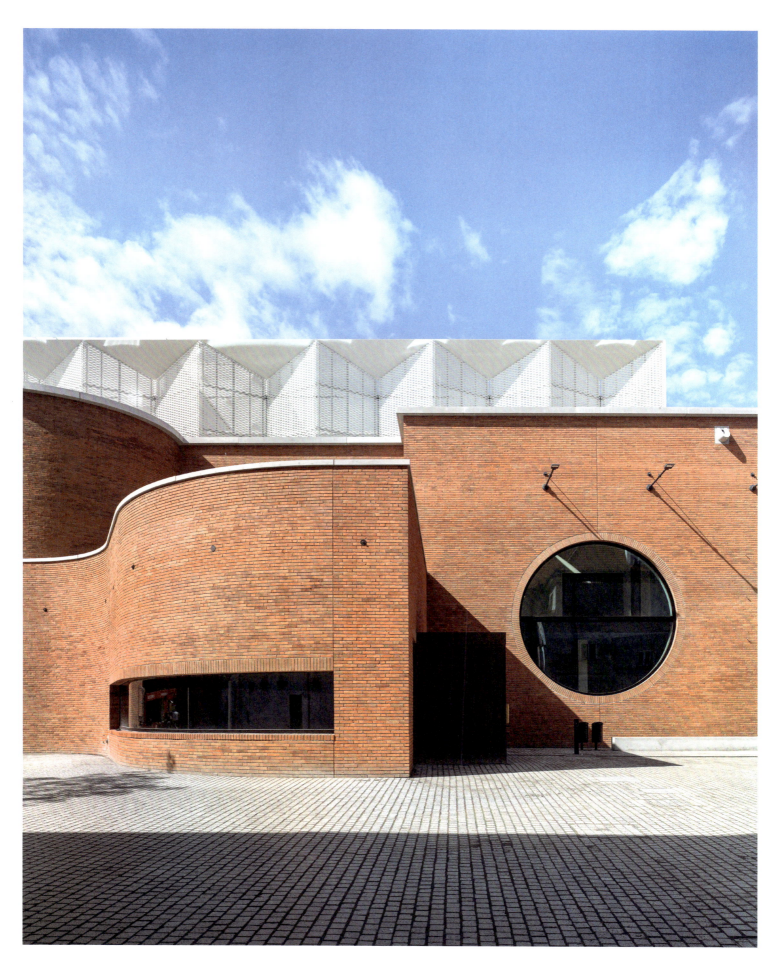

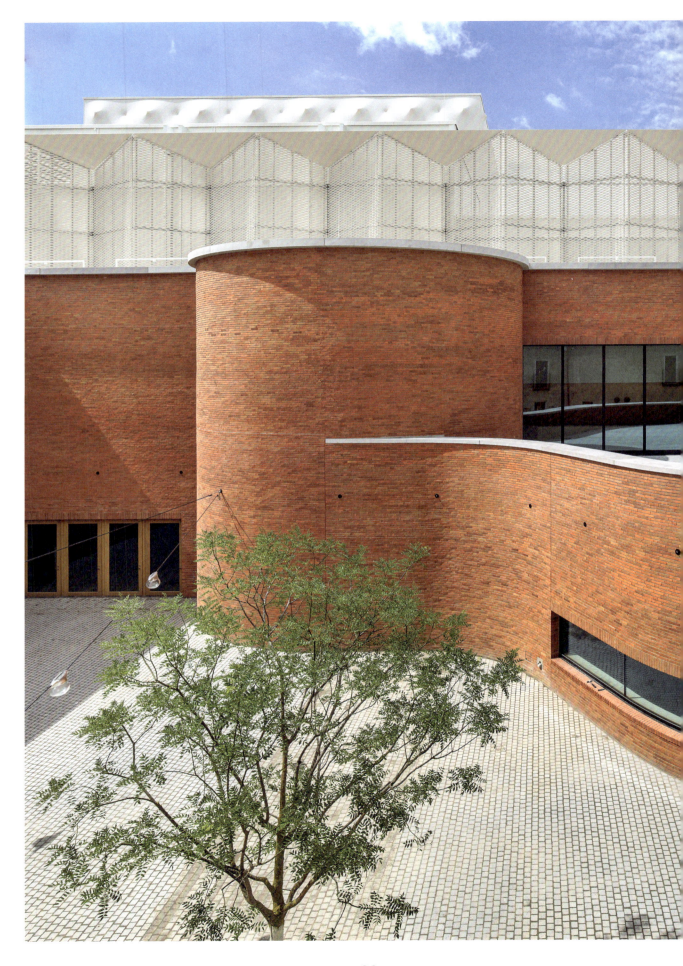

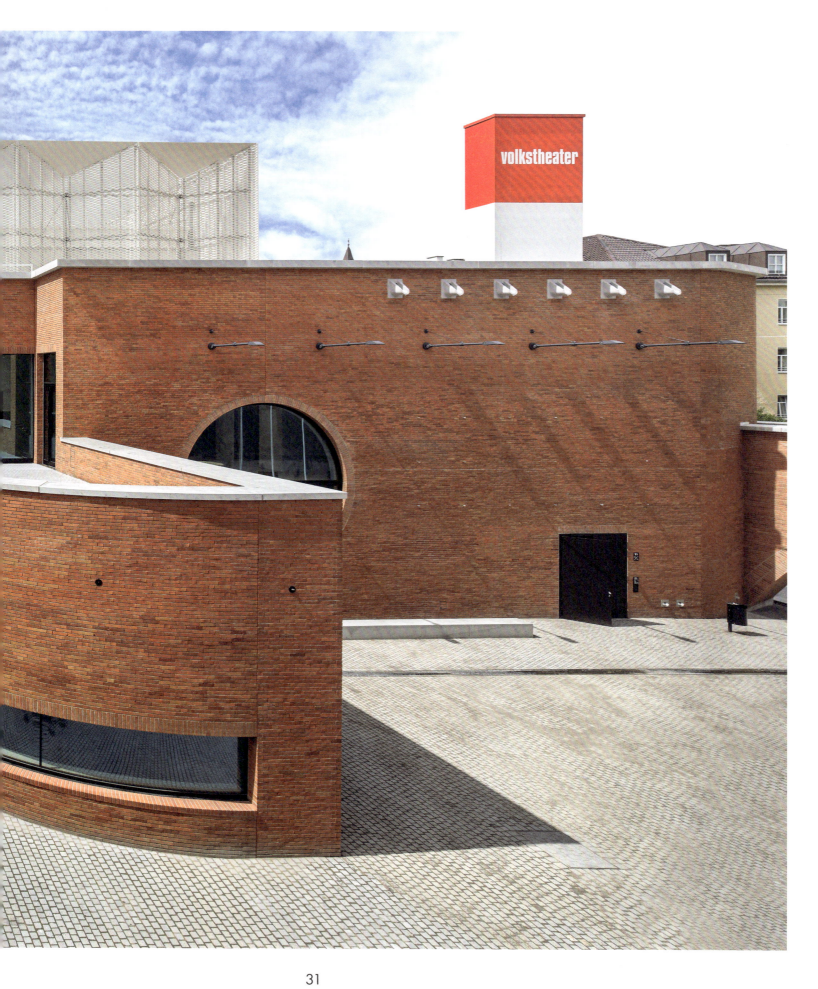

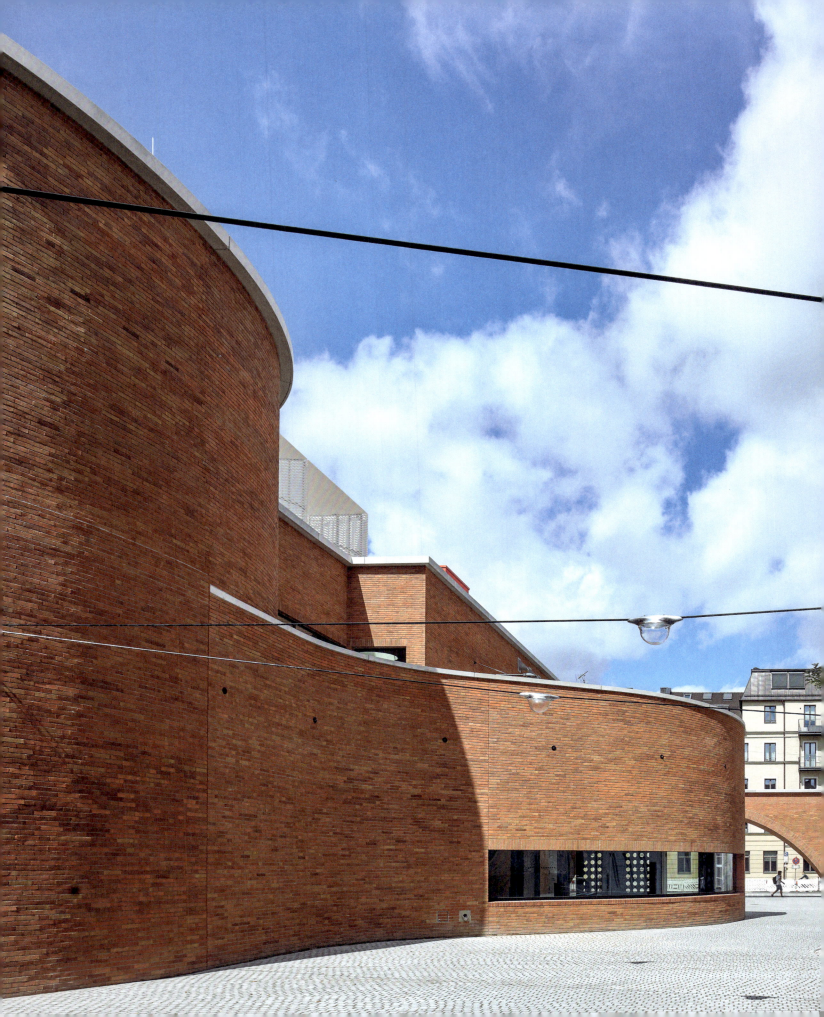

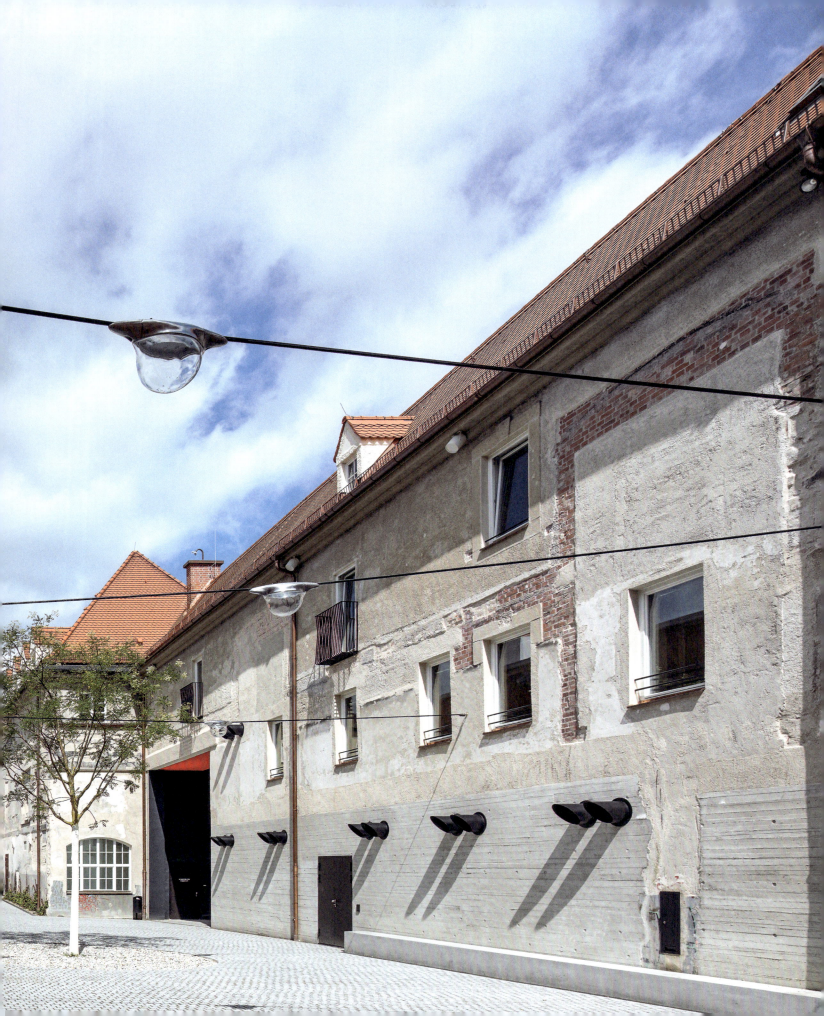

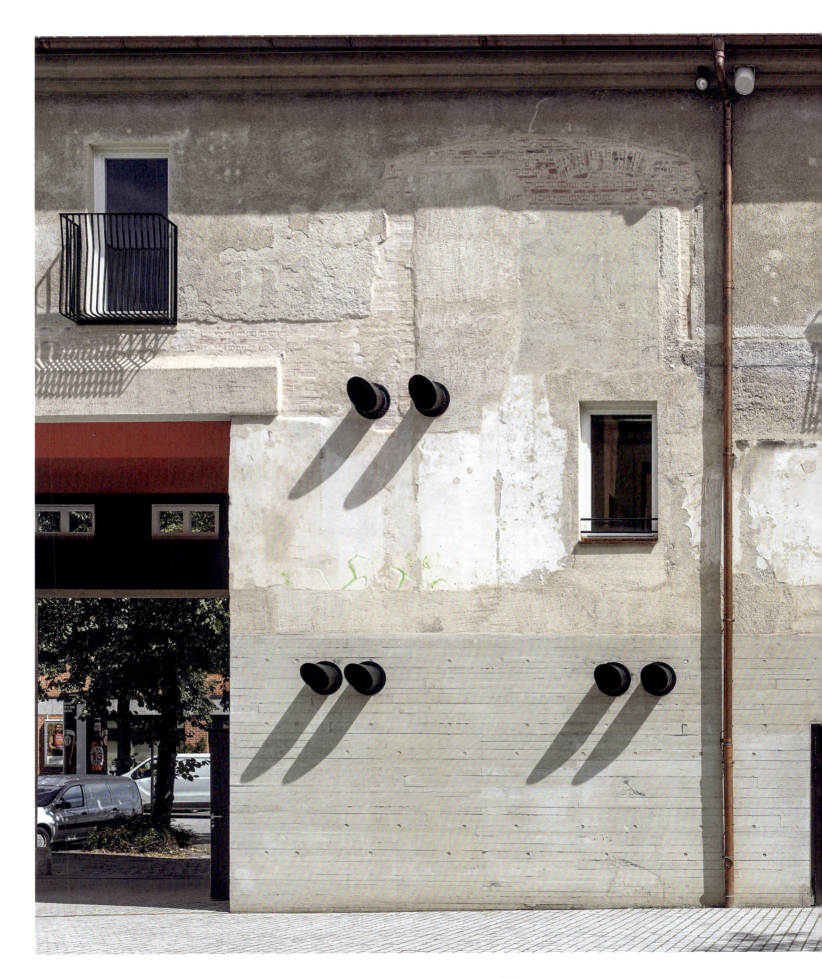

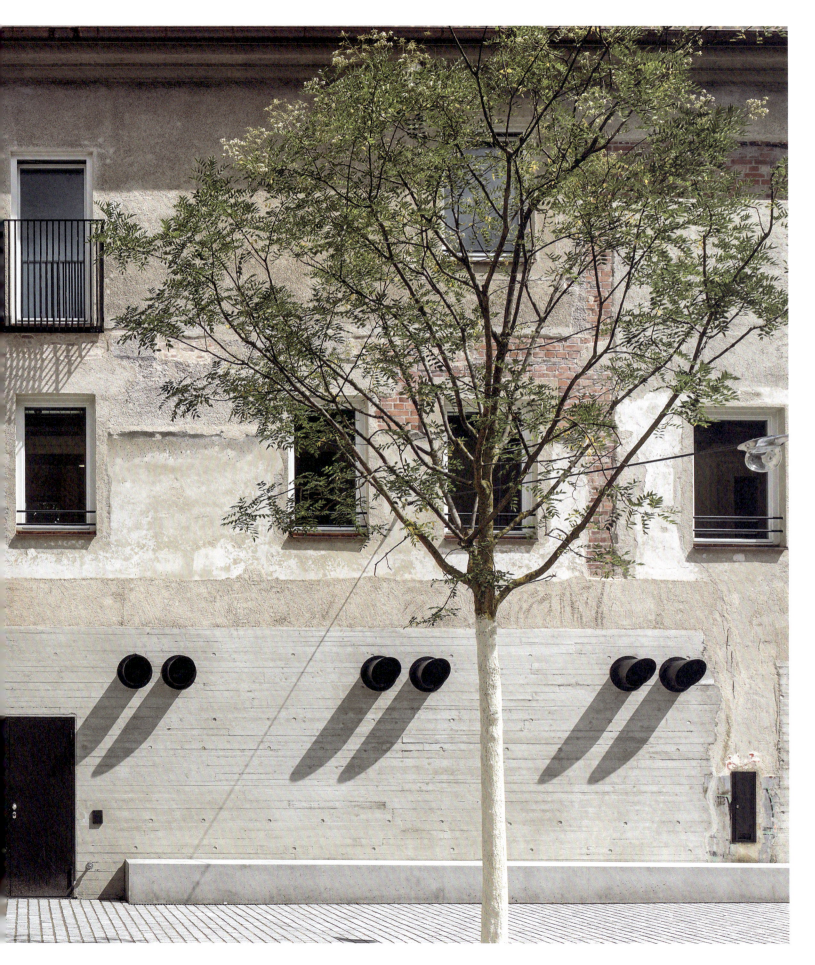

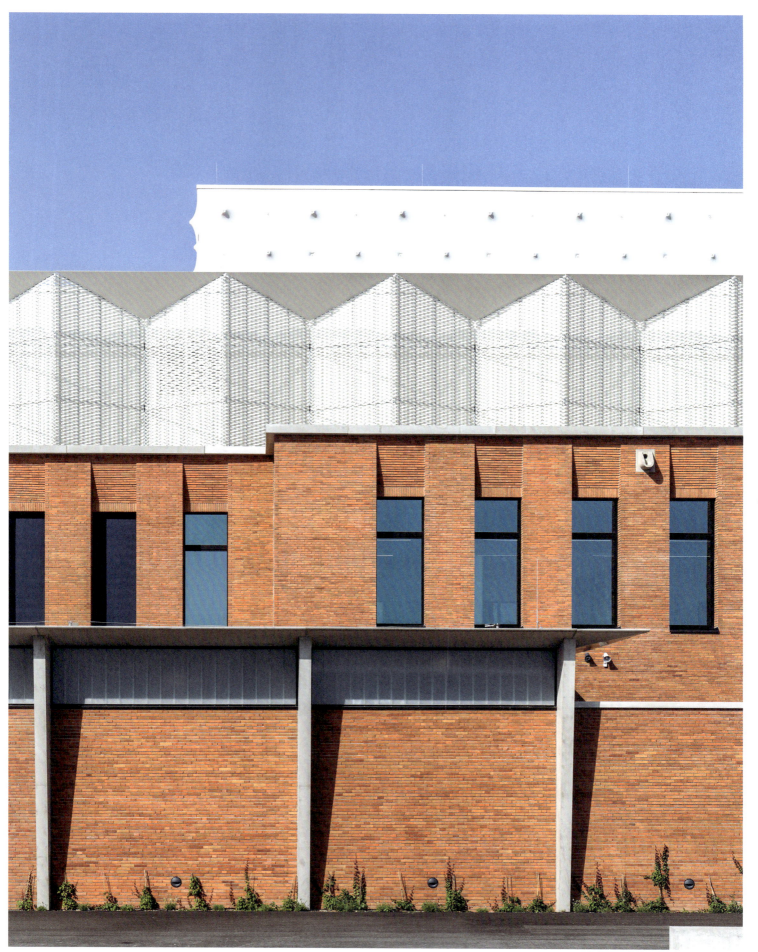

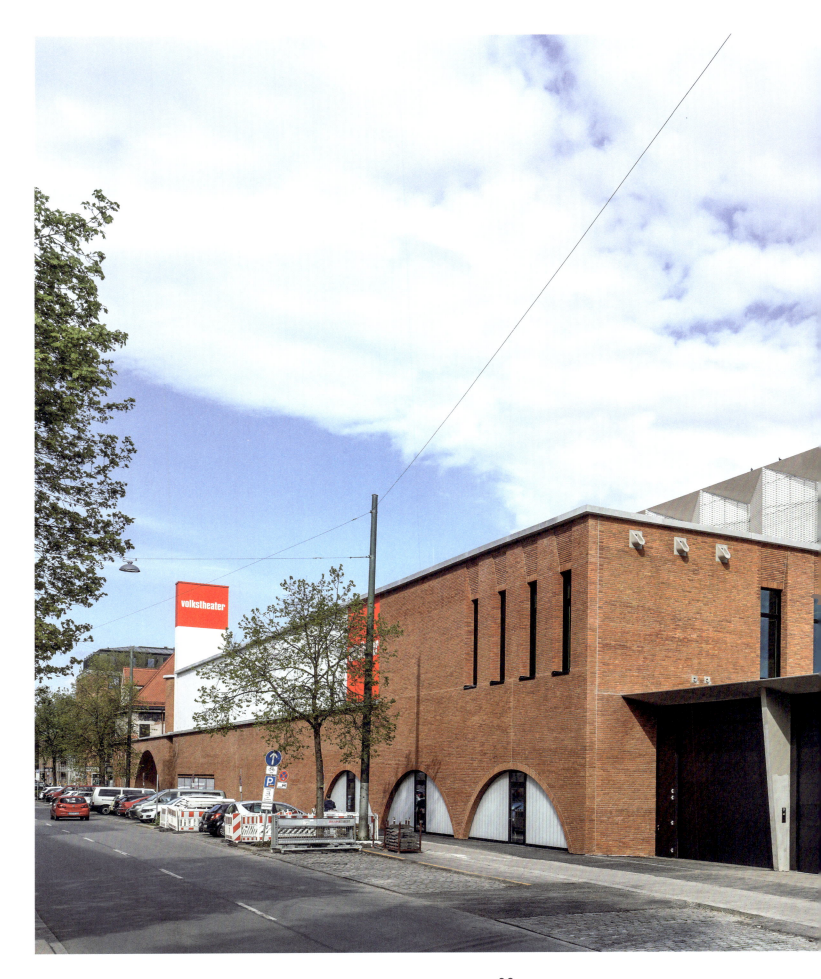

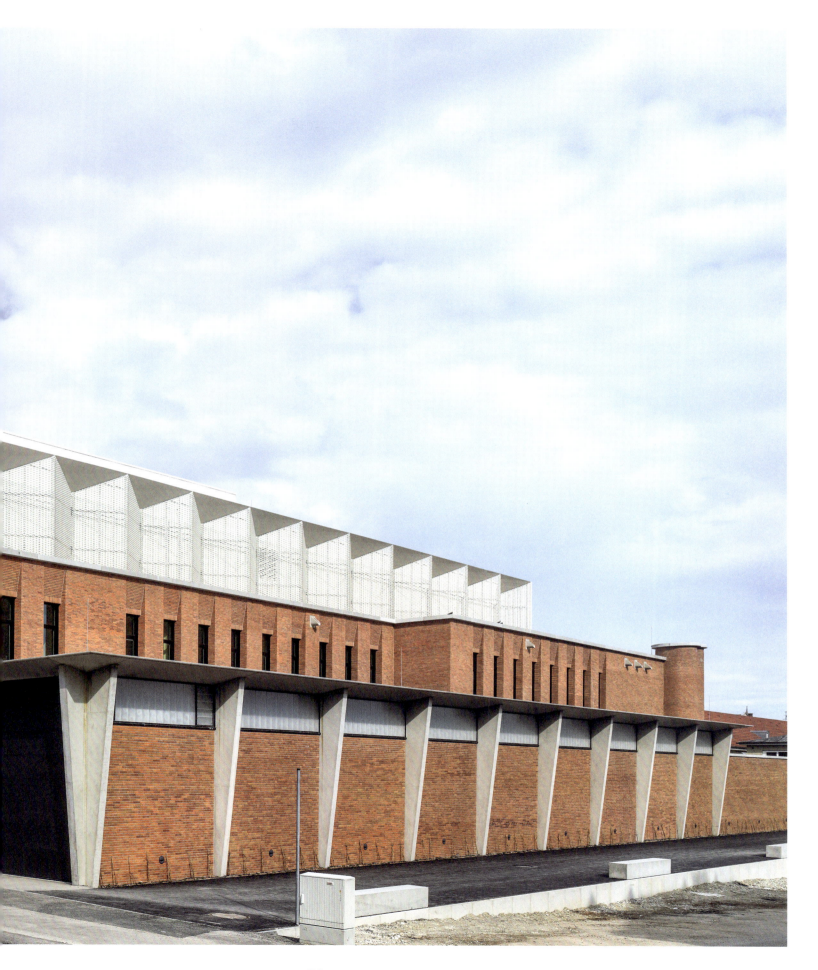

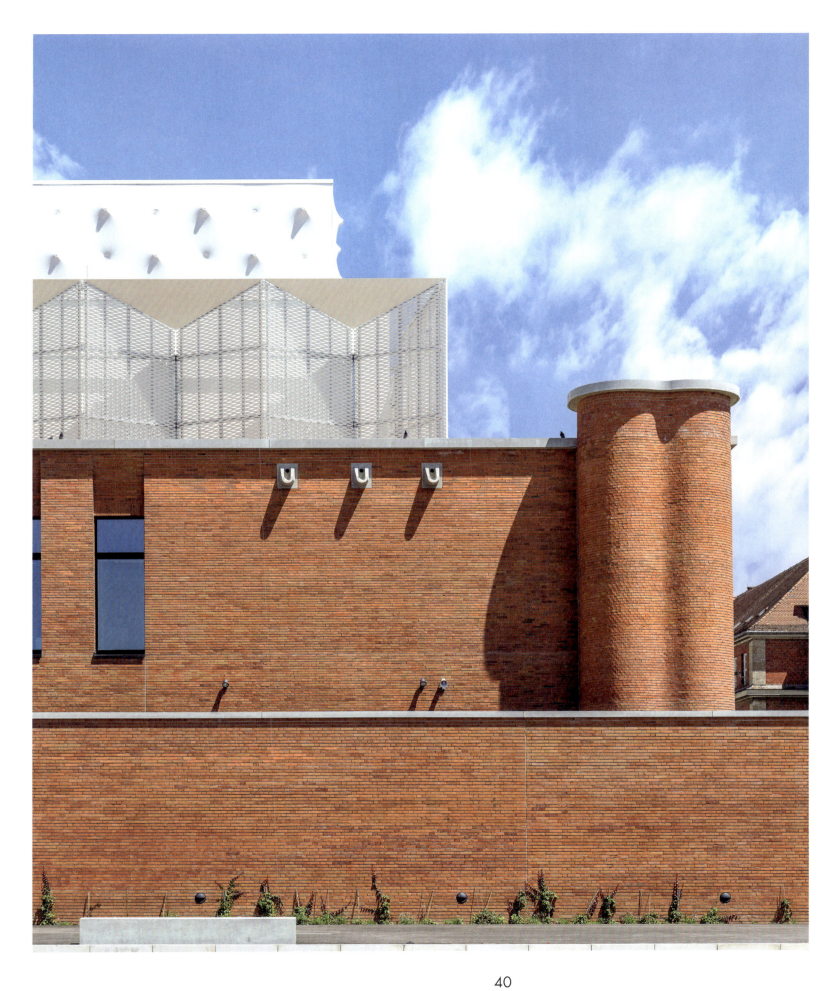

41

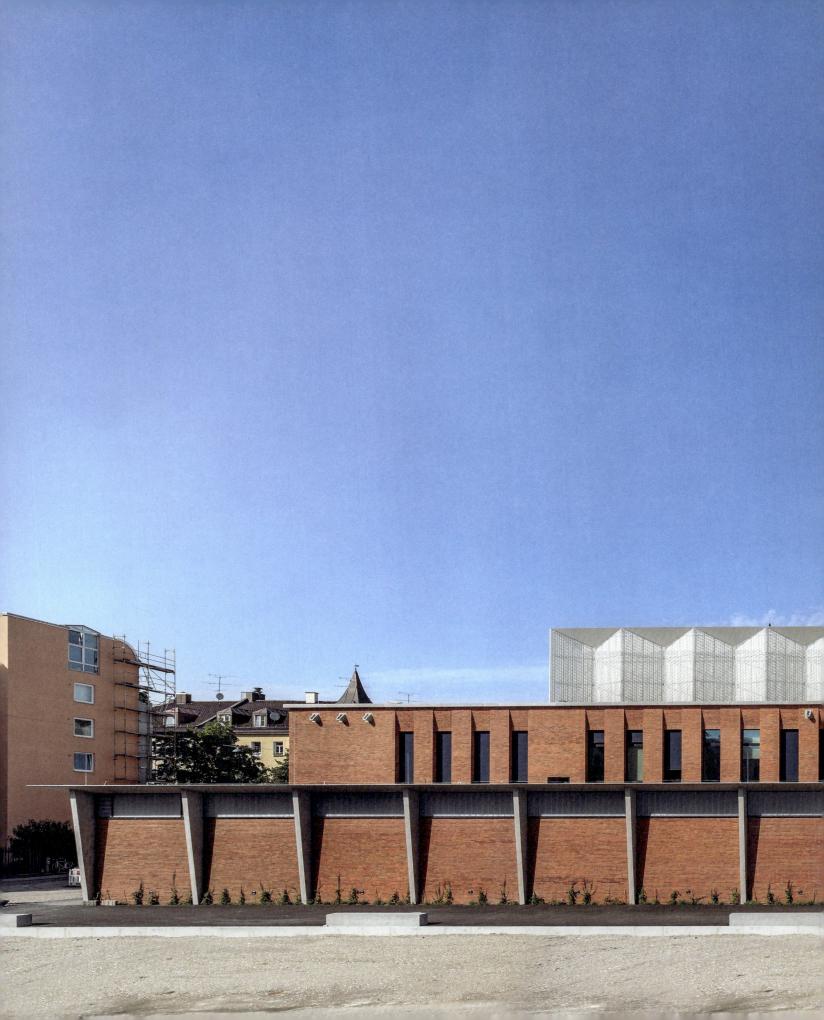

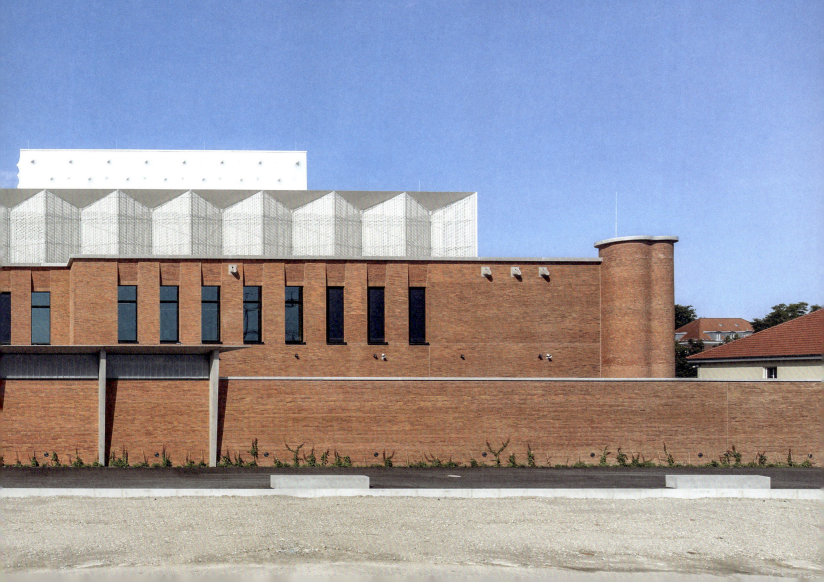

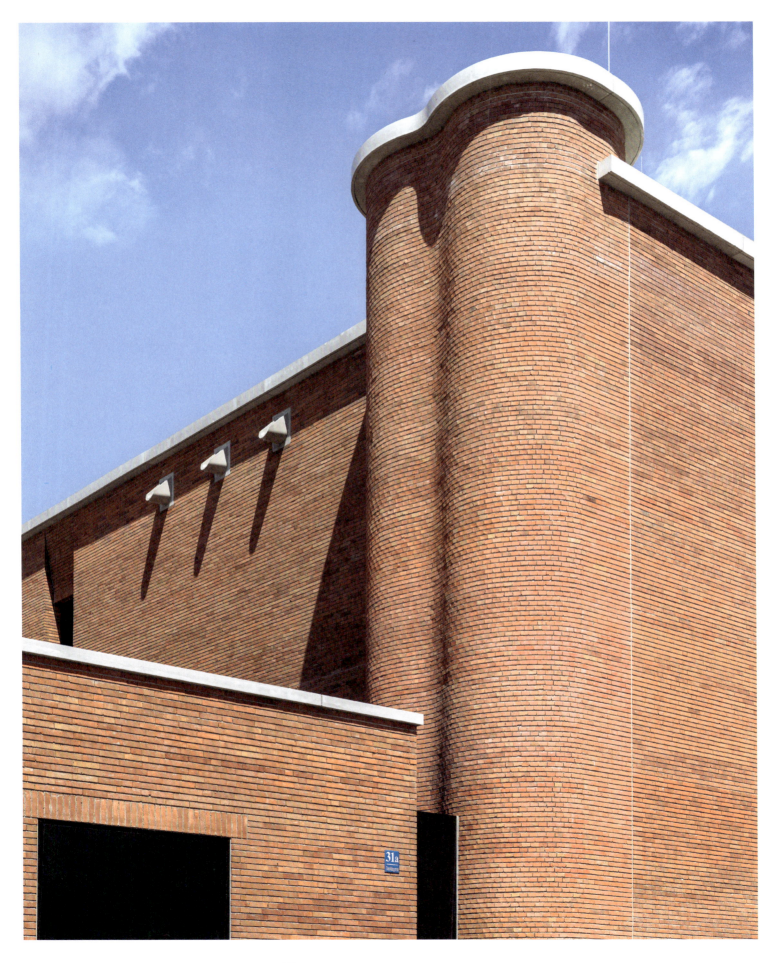

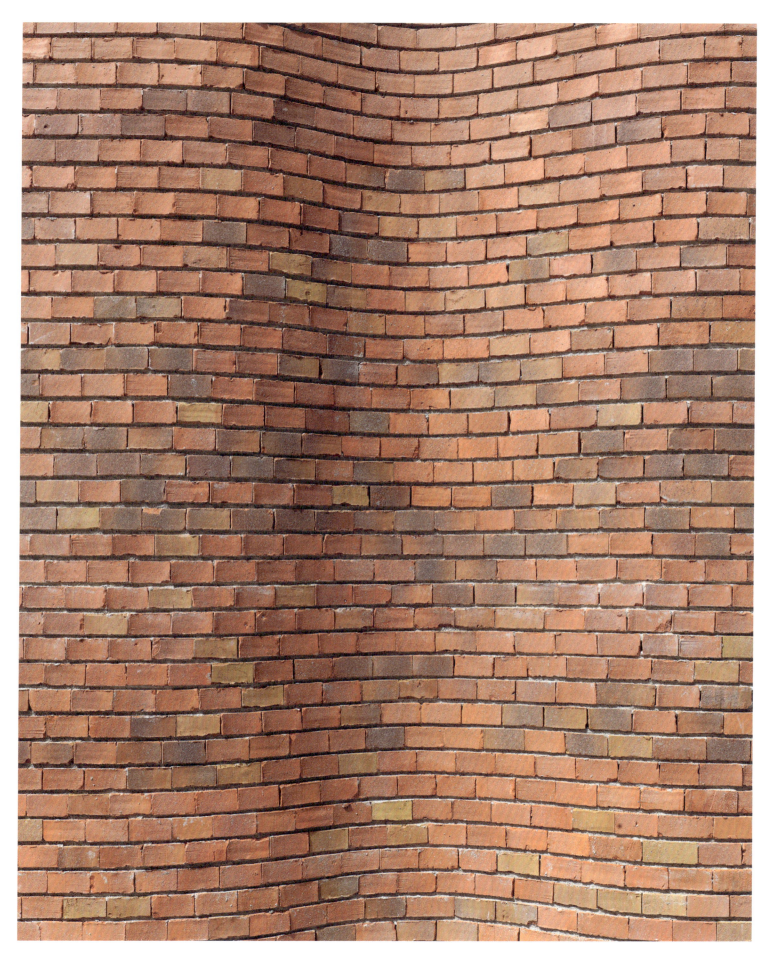

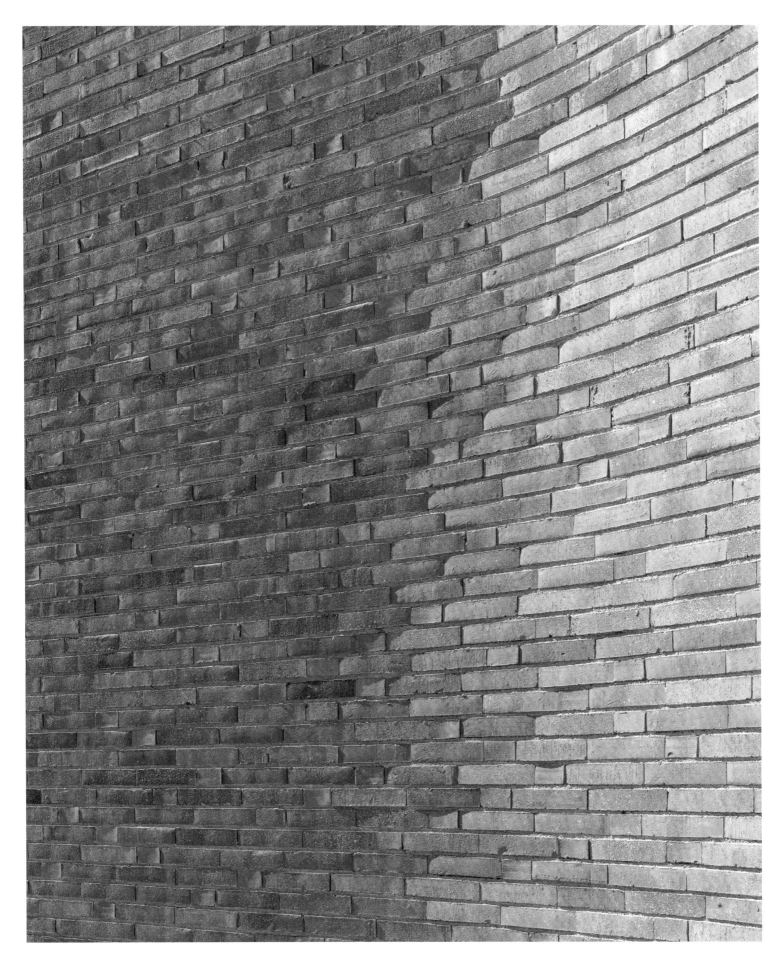

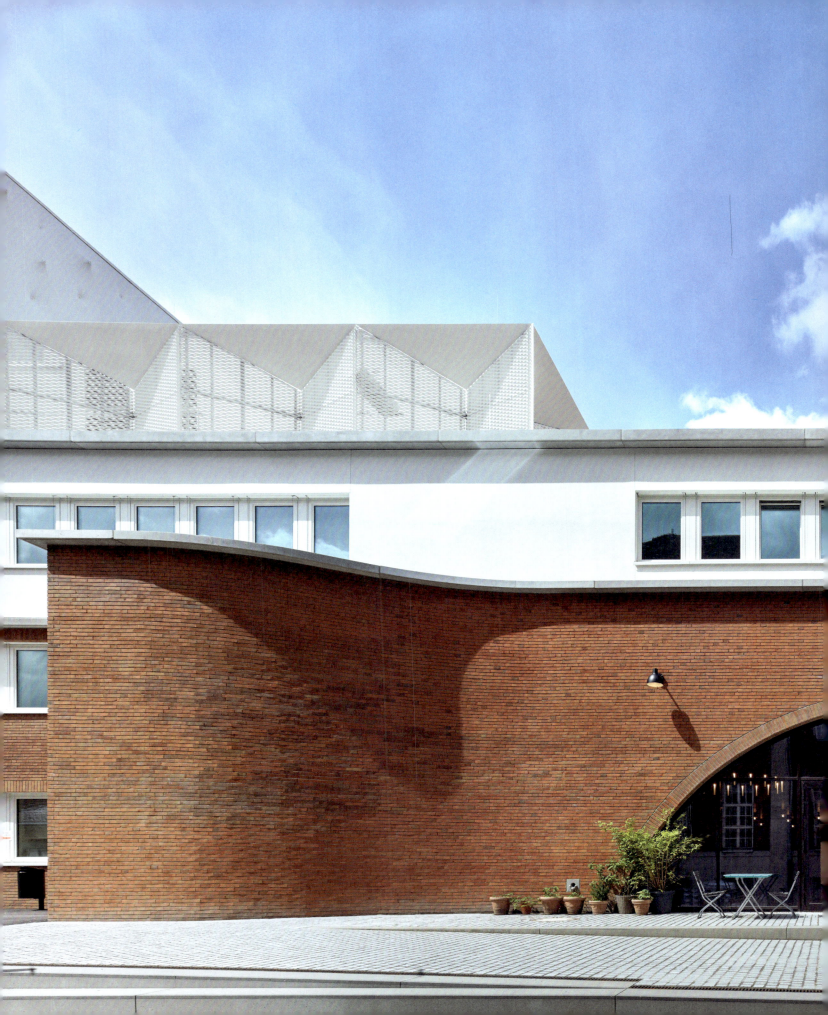

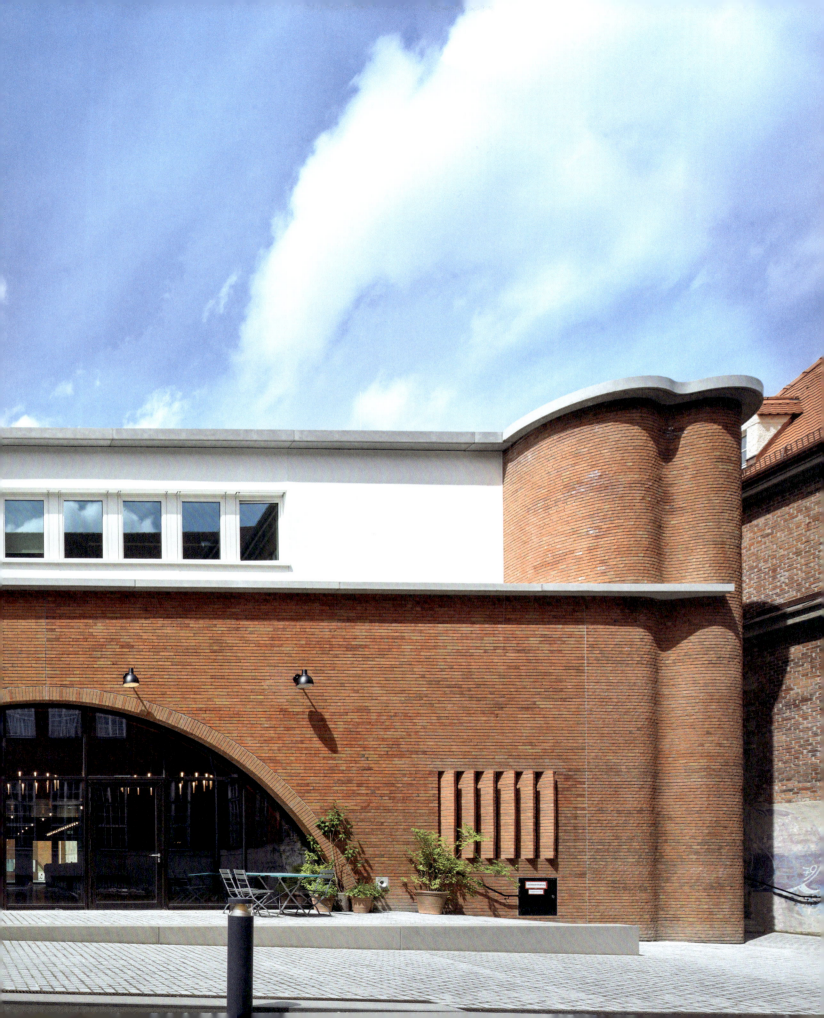

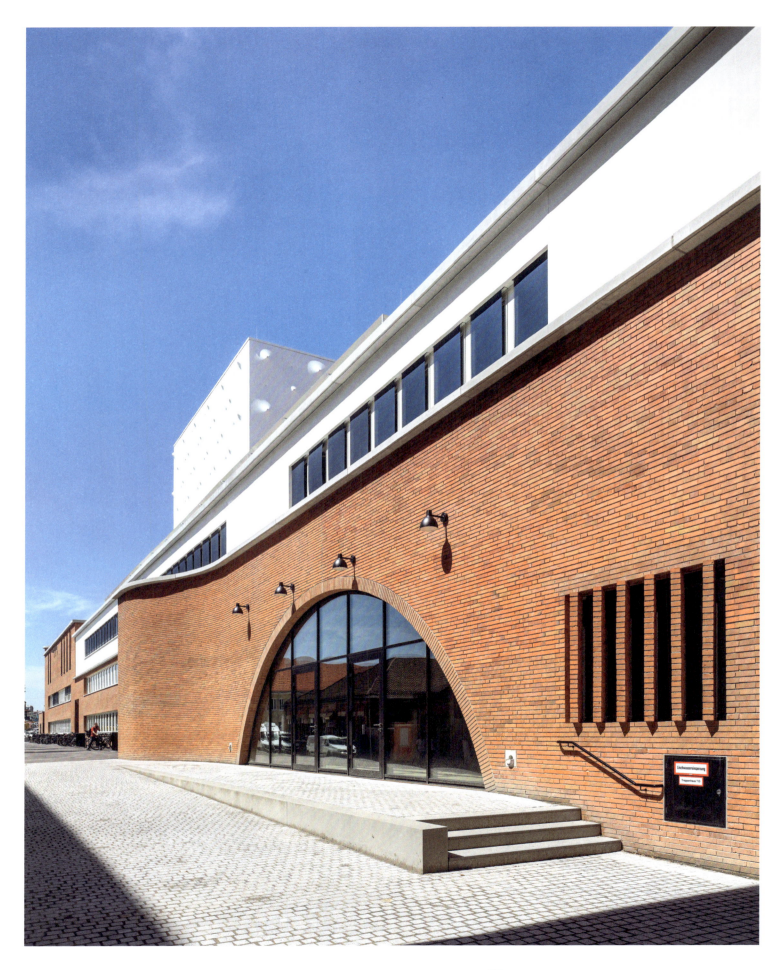

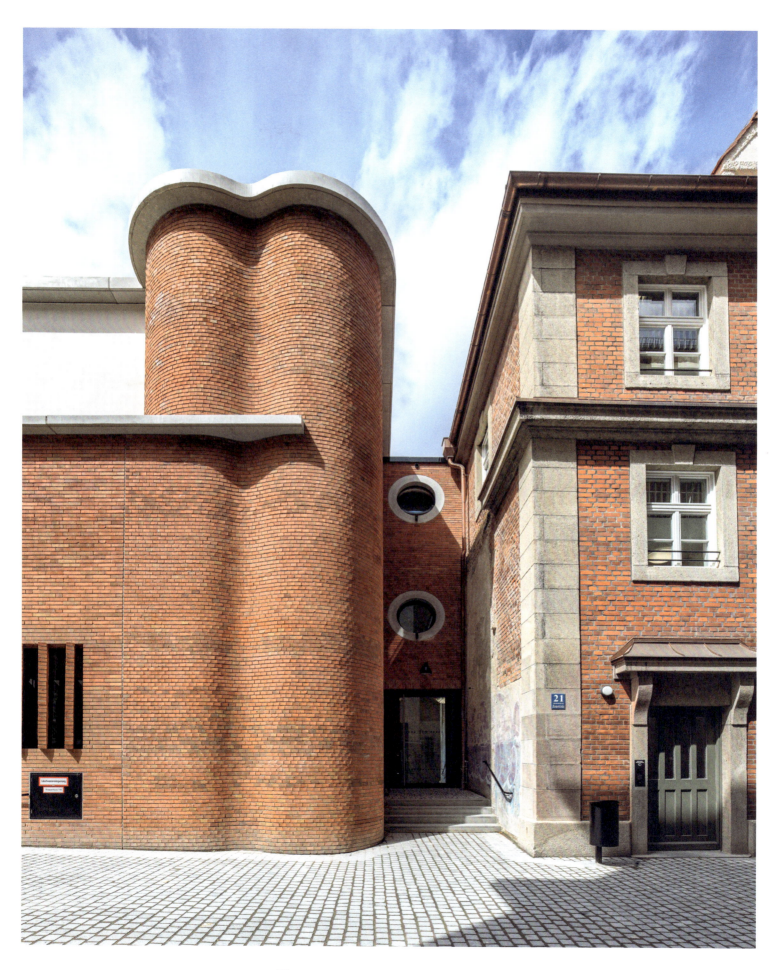

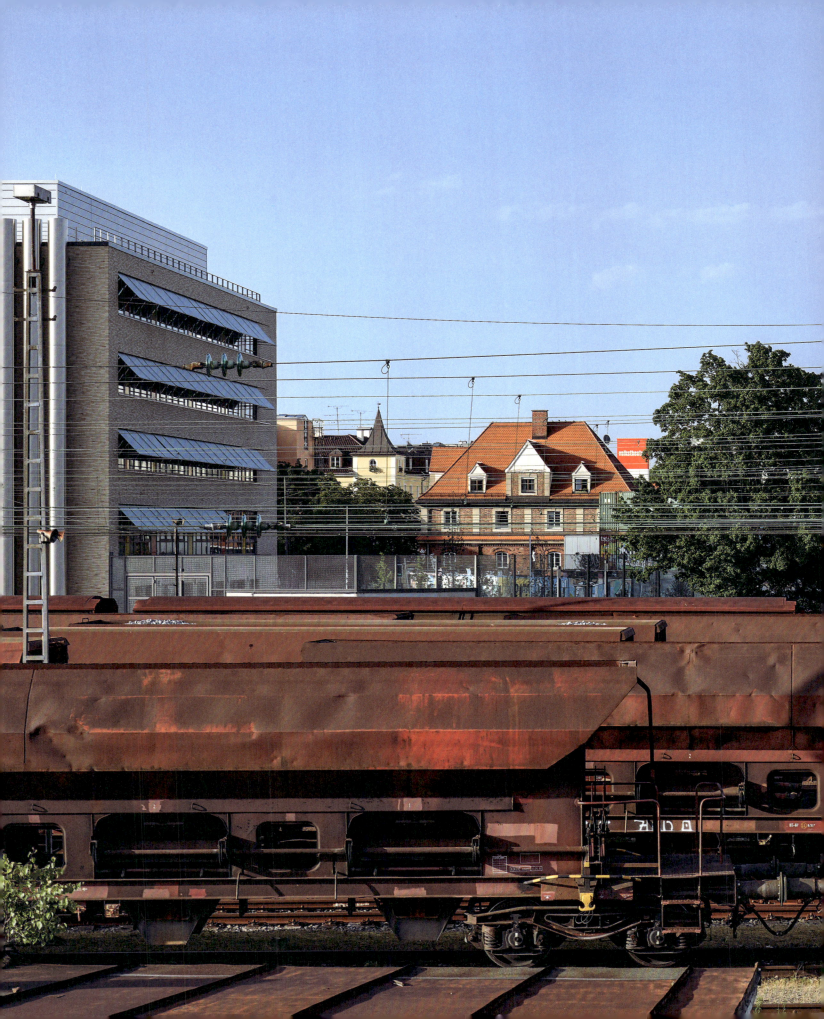

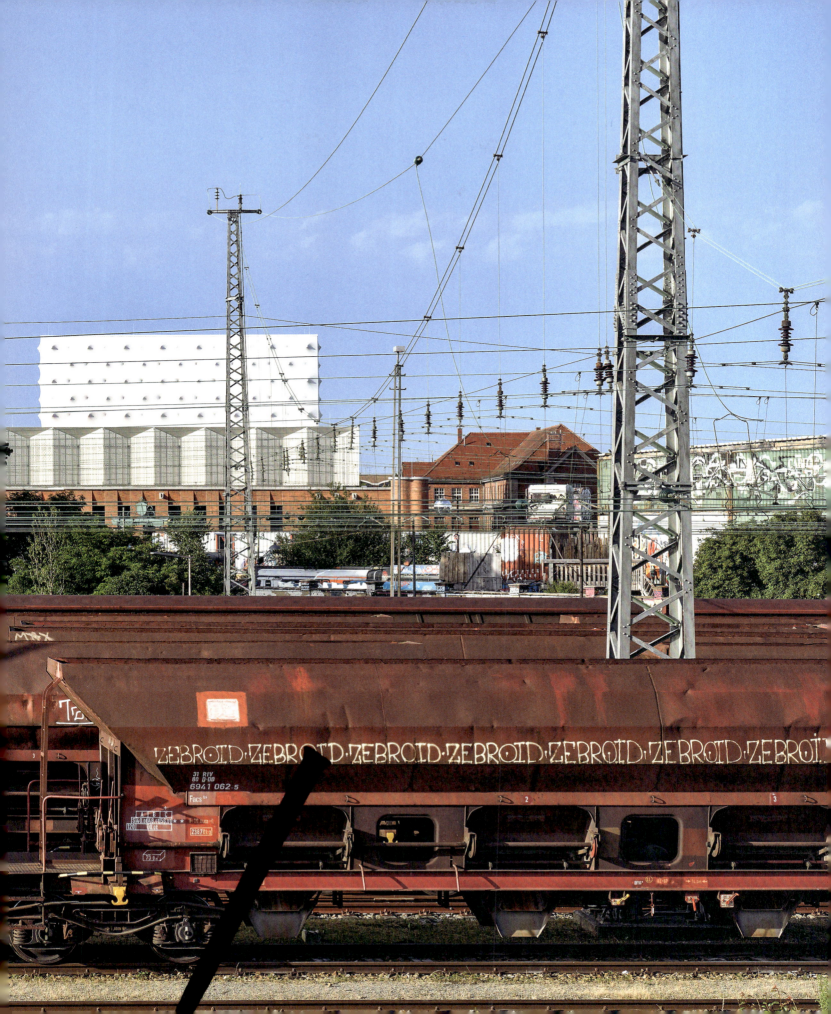

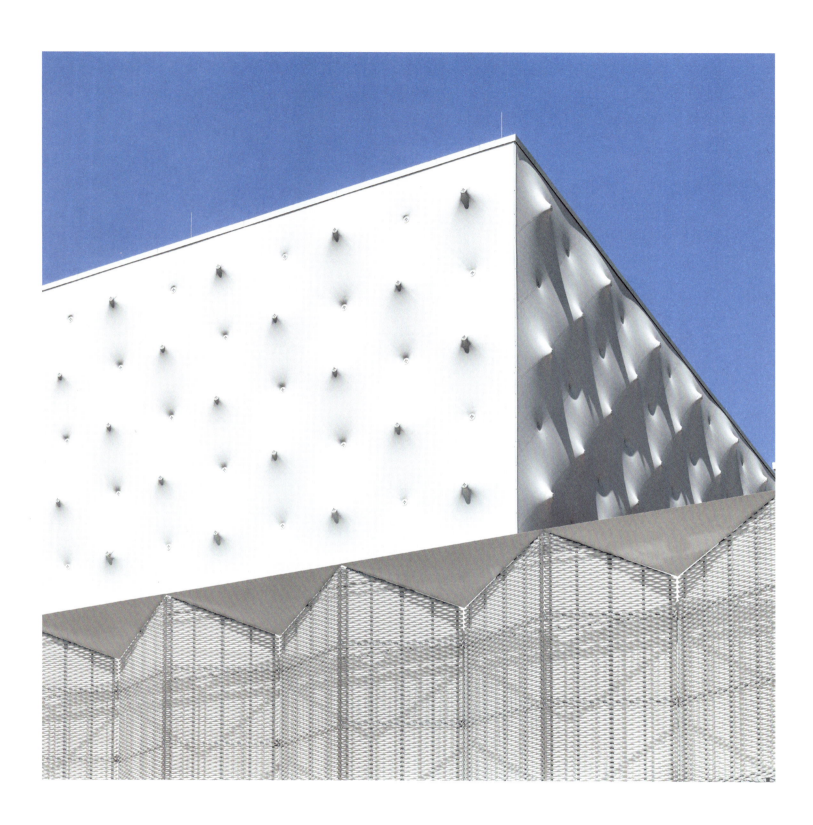

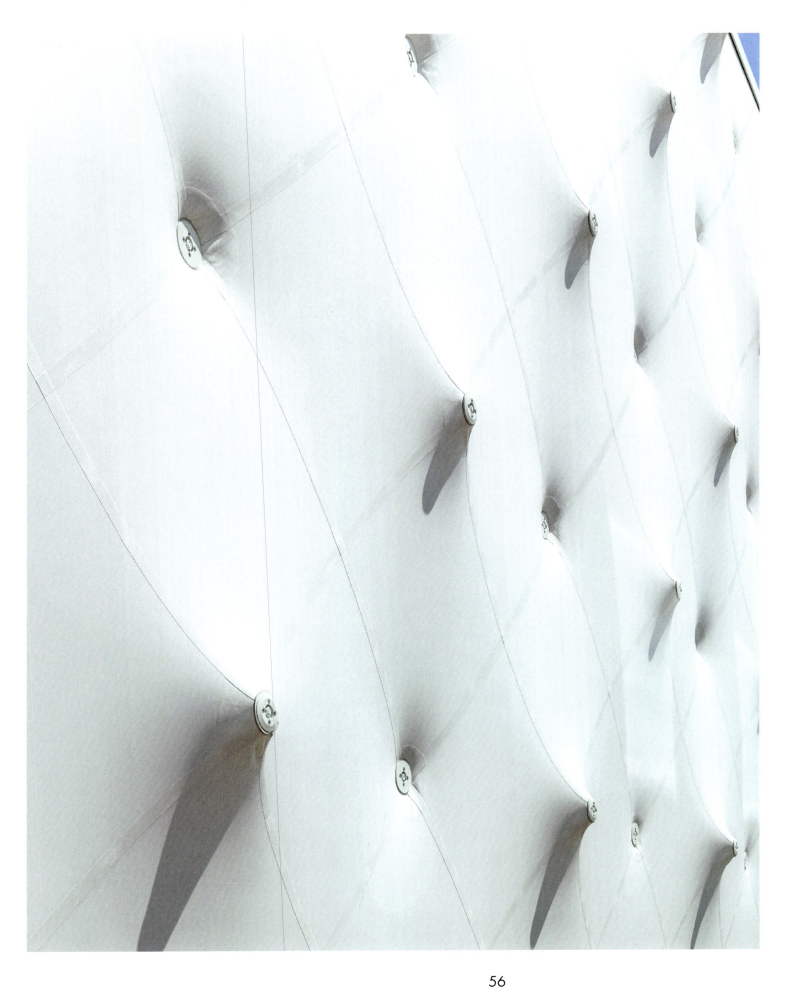

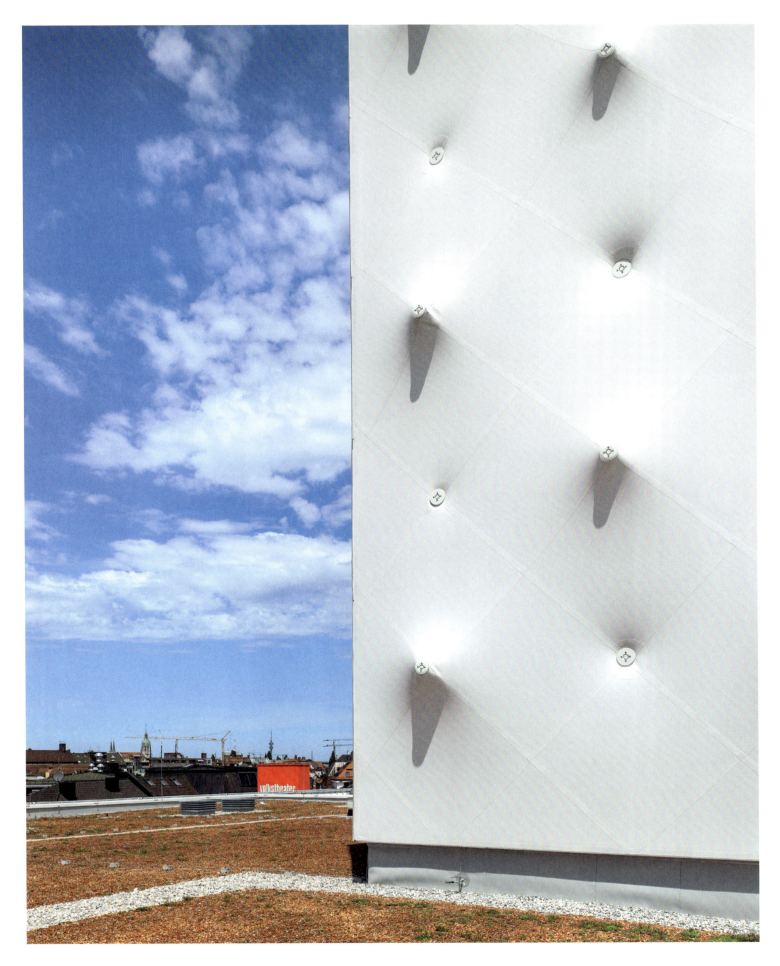

1

Ehem. Münchner Volkstheater/Former Munich Volkstheater, Brienner Straße, München/Munich

"We said to ourselves, if everyone likes it, we'll do it differently."

Arno Lederer and Hans-Jörg Reisch in conversation with Jürgen Tietz about the new Volkstheater in Munich, and building culture in Germany

JÜRGEN TIETZ: What does it take to build a people's theater in the 21st century?

ARNO LEDERER: (laughs) Money. Building a theater is an economic question. But above the economic question there is a cultural question. I believe it is more urgent than ever that we strengthen culture. Economy can only come into being if culture is right. Incidentally, this also applies to climate change. Confronting climate change is not a technical or financial problem. It is a cultural problem. If the culture of a society is such that people think about things differently and the word renunciation doesn't mean renunciation but gain, then it's good. Then a society can act responsibly, also economically. Theater is a mirror that is always held up to us, at least in the majority of plays. That's why I believe that theater is indispensable for our culture and our society, even if not everyone appreciates that.

HANS-JÖRG REISCH: Answering the question more specifically: To build a people's theater, you need people like Christian Stückl. Someone who can assert himself, who has the strength to see something like this through, and of course you also need the political will.

After all, you asked what it takes to make a PEOPLE'S theater. As the one who does the building and organizing part, I have learned what that means over the years. I knew the Volkstheater was in Munich, it was on the 'downward slope' and Christian Stückl had brought it back with 80 percent attendance, including quite a few young people. But it was only when I attended one of the performances in this sports hall that I really understood for the first time what it means to want a Volkstheater.[1] I hadn't understood at first what

„Wir haben uns gesagt, wenn es allen gefällt, dann machen wir das anders."

Arno Lederer und Hans-Jörg Reisch im Gespräch mit Jürgen Tietz über das neue Volkstheater in München und die Baukultur in Deutschland

JÜRGEN TIETZ: Was braucht es, um im 21. Jahrhundert ein Volkstheater zu bauen?

ARNO LEDERER: (lacht) Geld. Ein Theater zu bauen ist eine ökonomische Frage. Über der ökonomischen Frage steht aber eine kulturelle Frage. Ich glaube, es ist dringender denn je notwendig, dass wir die Kultur stärken. Ökonomie kann nur dann entstehen, wenn die Kultur stimmt. Übrigens gilt das auch für den Klimawandel. Dem Klimawandel entgegenzutreten ist kein technisches oder finanzielles Problem. Es ist ein kulturelles Problem. Wenn die Kultur einer Gesellschaft so beschaffen ist, dass man über Dinge anders nachdenkt und das Wort Verzicht keinen Verzicht bedeutet, sondern Gewinn, dann ist es gut. Dann kann eine Gesellschaft verantwortungsvoll handeln, auch wirtschaftlich. Das Theater ist ein Spiegel, der uns immer vorgehalten wird, wenigstens in der Mehrzahl aller Theaterstücke. Deshalb glaube ich, dass das Theater unabdingbar ist für unsere Kultur und unsere Gesellschaft, auch wenn nicht jeder das Verständnis dafür aufbringt.

HANS-JÖRG REISCH: Zu der Frage ganz konkret: Um ein Volkstheater zu bauen, dafür braucht es Menschen wie einen Christian Stückl. Der sich durchsetzt, der die Kraft hat, so etwas durchzustehen, und natürlich braucht es dazu auch einen politischen Willen. Sie fragten ja, was es braucht, um ein VOLKStheater zu machen. Als derjenige, der den Bau- und Organisationspart übernimmt, habe ich im Lauf der Zeit gelernt, was das bedeutet. Ich wusste, das Volkstheater ist in München, es befand sich auf dem "absteigenden Ast" und Christian Stückl hat es wieder nach vorne gebracht mit 80 Prozent Besucherauslastung, darunter ganz vielen jungen Menschen. Aber erst als ich eine der Vorstellungen in dieser Turnhalle besucht habe, habe ich zum ersten Mal wirklich verstanden, was es heißt, ein Volkstheater[1] zu wollen. Ich hatte zuerst gar nicht begriffen, was er für

ein Haus wollte. Er wollte ein einfaches Haus oder, auf Schwäbisch, „nicht zu überkandidelt". Er wollte nichts Feines, keine Oper, mit aufwändiger Holzverkleidung, sondern dieses Ruppige. Daher stellte sich mir schon die Frage, geht das gut, geht das nicht gut? Es ging gut! Und zwar, weil wir einen Zwischenweg beschritten haben, einen Zwischenweg zwischen legerem Kino und feiner Oper.

LEDERER: Bei "Volkstheater" habe ich zuallererst an die Volksbühne in Berlin gedacht. Dort war um 1900 ja auch die Idee, ein Theater für das Volk zu machen, also für die Arbeiter, mit günstigen Eintrittspreisen, die sie sich leisten konnten. Für die Volksbühne hat der jüdische Architekt Oskar Kauffmann, der später vor den Nazis fliehen musste, ein eigenes Haus gebaut. Übrigens auch ein sehr schönes Haus, mit geschwungenen, fast barocken Formen, das ganz anders als all die alten offiziellen Hoftheater werden sollte. Lange vor Frank Castorf war die Volksbühne in den 1920er-Jahren schon ein Theater der Experimente unter ihrem Leiter Erwin Piscator, der mit Brecht zusammengearbeitet hat. Wir haben ja in Darmstadt ein Staatstheater**2** saniert, und der Herr Stückl hat uns ganz deutlich erklärt, dass er genau das nicht will. Kein Staatstheater!

TIETZ: Sie haben gerade das Theater in Darmstadt erwähnt. Haben Ihnen die Erfahrungen, die Sie dort gesammelt haben, in München geholfen?

LEDERER: Ganz gewaltig! Wenn man ins Theater geht, ahnt man gar nicht, dass man mit Foyer, Garderobe und Zuschauerraum ja gerade einmal 20 oder 25 Prozent des eigentlichen Theaters kennt. Ein Theater ist baulich eigentlich eine Industrieanlage, mit riesigen Betriebsflächen für Technik und Lager und die Produktion. Tatsächlich spricht man am Theater ja auch von Produktionen. Dort wo in einem industriellen Produktionsbetrieb normalerweise die Lastwagen ankommen, um die Kühlschränke, Radioapparate oder iPhones abzuholen, da hebt sich im Theater der Bühnenvorhang und davor sitzen die Abnehmer der Theaterproduktion im Zuschauerraum. Das haben wir in Darmstadt gelernt. Und es trifft in München natürlich ganz genauso zu, völlig unabhängig davon, ob es sich um ein Staats- oder ein Volkstheater handelt.

TIETZ: Es gibt ja nicht so viele Volkstheater in Deutschland. Wie ist es zu dem Neubau gekommen und wie hat sich Ihr Entwurf entwickelt?

REISCH: Für den Neubau hat die Stadt München ein sogenanntes Verhandlungsverfahren gewählt, bei dem verschiedene Teams aus General-

kind of building he wanted. He wanted a simple building, or as the Swabians say, "nothing too fancy." He didn't want anything opulent, no opera house with elaborate wooden paneling, but something rough-and ready like this. So I was already asking myself: will this work or not? It worked! And that's because we took the middle path, a middle path between casual cinema and fine opera.

LEDERER: When I thought of "people's theater," I thought first of all of the Volksbühne ("People's Stage") in Berlin. There, around 1900, the idea was to create a theater for the people, i.e. for the workers, with low ticket prices that they could afford. The Jewish architect Oskar Kauffmann, who later had to flee from the Nazis, built a home for the Volksbühne. Indeed, it was a very beautiful building with curved, almost baroque forms, which was to be quite different from all the old official court theaters. Long before Frank Castorf, the Volksbühne was already an experimental theater in the 1920s under its director Erwin Piscator, who worked with Brecht.

We renovated a state theater in Darmstadt,**2** and Mr. Stückl told us in no uncertain terms this is exactly what he didn't want. No state theater!

TIETZ: You just mentioned the theater in Darmstadt. Did the experience you gained there help you in Munich?

LEDERER: Massively! When you go to the theater, you don't even realize that you're only familiar with 20 or 25 percent of the actual theater, including the foyer, dressing room and auditorium. As for its structure, a theater is actually an industrial facility, with huge operational areas for technology, storage and production. Indeed, theaters also refer to productions. In a normal factory, trucks arrive to pick up refrigerators, radios or iPhones, whereas in the theater the curtain rises and the buyers of the theater's product are sitting in the auditorium. That's what we learned in Darmstadt. And of course, it's just as true in Munich, regardless of whether it's a state or a people's theater.

TIETZ: There aren't that many people's theaters in Germany. How did the new building come about and how did your design develop?

REISCH: For the new building, the city of Munich chose a "bidding procedure"

2

Lederer Ragnarsdóttir Oei, Eingang Staatstheater Darmstadt/entrance of the State Theater Darmstadt

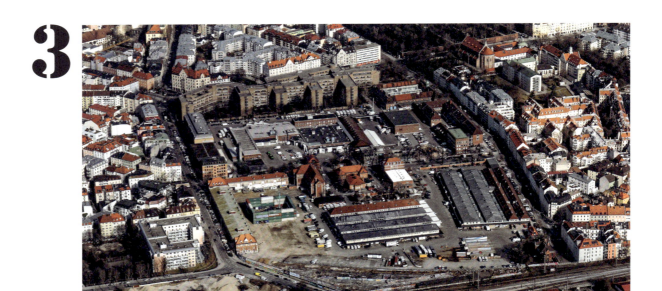
Vogelperspektive Münchner Schlachthofgelände/Bird's eye view of Munich slaughterhouse site

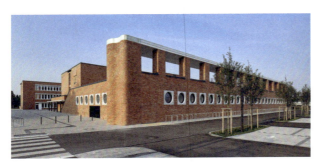
Lederer Ragnarsdóttir Oei, Johann-Pachelbel-Realschule, Nürnberg/Johann Pachelbel secondary school, Nuremberg

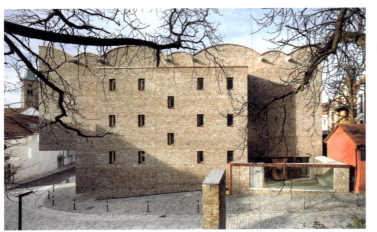
Lederer Ragnarsdóttir Oei, Kunstmuseum Ravensburg/Ravensburg Art Museum

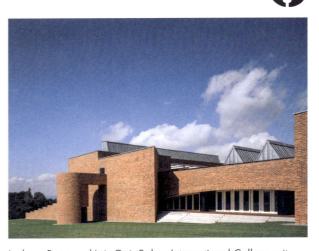
Lederer Ragnarsdóttir Oei, Salem International College mit Internat/Salem International College with boarding school, Überlingen

in which various teams of general contractors, architects and other specialist engineers compete against each other and the "best one" wins.
The individual evaluation criteria are defined in advance in a matrix. This is an unusual model for a cultural building, as this method has never been used for a cultural project before. It soon became clear to us that we would like to do this together, this building project, at this particular location in Isarvorstadt, which is the name of the neighborhood, with its old slaughterhouse buildings and special character.[3]

TIETZ: You have already worked on very different building projects together, from the Johann Pachelbel School in Nuremberg[4] to the museum in Ravensburg.[5]

REISCH: It had already started before that. A long time ago, I studied architecture in Konstanz. In the second semester, there was a series of seminars. Young architectural firms were invited to talk about their still-short history. The event always started around 7 p.m., and I used to sit in the second row. At that time, someone named Lederer came and showed a painted sky with stars and relatively few other pictures. Normally, a student rattled through lots of slides during the lectures and everybody loved that. But Lederer showed hardly any pictures. I thought to myself, what's this all about? Then I suddenly understood. He talked about God and the world and architecture, about everything. Later, in Ravensburg, he told me that he had forgotten most of his slides. Instead, he simply talked about architecture. Since then, his practice has always fascinated me.
We went on to work together on Salem College,[6] where LRO did the design and we were the contractors for the shell, and later came the museum in Ravensburg, where we were an investor. We held an architectural competition there, which LRO won easily.

LEDERER: We wouldn't have taken part in a bidding process like the one in Munich at all if we hadn't already worked together on the Schloss Salem boarding school and the Ravensburg Art Museum. I say that quite openly. It made us realize that there really is a way to successfully combine architects and construction companies. Instead of the negatively connotations of the term "investor," we were dealing with an investor who does not correspond to this image at all. That's a great situation!

übernehmern, Architekten und anderen Fachingenieuren gegeneinander in den Wettbewerb treten und der „beste" gewinnt dann.
Die einzelnen Bewertungskriterien werden vorab in einer Matrix festgelegt. Das ist für einen Kulturbau ein ungewöhnliches Modell, da diese Methode bei einem Kulturprojekt noch nie angewandt wurde. Für uns wurde sehr schnell klar, dass wir das gerne zusammen machen wollen, diese Bauaufgabe, an diesem speziellen Ort in der Isarvorstadt, so heißt das Quartier, mit den Altbauten des Schlachthofs und seinem spezifischen Charakter.[3]

TIETZ: Sie haben ja schon ganz unterschiedliche Bauprojekte gemeinsam verwirklicht, von der Johann-Pachelbel-Schule in Nürnberg[4] bis zum Museum in Ravensburg.[5]

REISCH: Es ging bereits vorher los. Vor langer Zeit habe ich Architektur in Konstanz studiert. Im zweiten Semester gab es damals eine Seminarreihe. Dort durften junge Architekturbüros aus ihrer noch jungen Vergangenheit berichten. Die Veranstaltung ging immer gegen 19 Uhr abends los, ich saß damals in der zweiten Reihe. Damals kam auch einer namens Lederer und der zeigte einen gemalten Himmel mit Sternen und relativ wenig andere Bilder. Normalerweise war es so, dass ein Student bei den Vorträgen ganz viele Dias durchgeschoben hat und alle fanden das ganz klasse. Aber Lederer zeigte kaum Bilder. Ich dachte mir, was soll das denn jetzt? Bis mir ein Lichtle aufging. Er hat über Gott und die Welt und die Architektur gesprochen, einfach über alles. Später in Ravensburg hat er mir dann einmal erzählt, dass er den Großteil seiner Dias vergessen hat. Stattdessen hat er einfach über Architektur gesprochen. Seitdem hat mich sein Büro immer fasziniert. Wir haben dann beim Bau des Salem-College[6] zusammengearbeitet. Dort haben LRO den Entwurf gemacht und wir waren Rohbauunternehmer. Später kam das Museum in Ravensburg, bei dem wir Investor waren. Dort hatten wir einen Architektenwettbewerb ausgelobt, den LRO ganz eindeutig gewonnen haben.

LEDERER: Wir hätten an einem solchen Bewerbungsverfahren wie in München gar nicht teilgenommen, wenn wir nicht schon zuvor gemeinsam das Internat für die Schule Schloss Salem und das Kunstmuseum Ravensburg verwirklicht hätten. Das sage ich ganz offen. Dadurch ist uns nämlich klar geworden, dass es tatsächlich eine Möglichkeit gibt, Architekt und Bauunternehmen erfolgreich zusammenzubinden. Anstelle des negativ besetzten Begriffs „Investor" hatten wir es mit einem Investor zu tun, der diesem Bild gar nicht entspricht. Das ist eine tolle Situation!

Sie hatten ja gefragt, wie sich das Projekt zum Volkstheater entwickelt hat. Es gab eine Auslobung, die sage und schreibe 789 Seiten umfasste. Darin war haarklein alles beschrieben, was erfüllt werden sollte, vom Städtebau bis zum Wasserhahn. Das sind so viele Seiten wie bei den „Buddenbrooks" von Thomas Mann. Die haben, glaube ich, auch um die 700 Seiten. Das muss man sich einmal überlegen! Wann liest man das alles durch?

In der Ausschreibung waren aber ein paar ganz interessante Dinge dabei, nämlich Bilder, die der Herr Stückl herausgesucht hatte, unterschrieben mit: „Was wir nicht wollen." Und dann zeigte er Theater, da hätte Darmstadt dabei sein können (lacht).

Anschließend gab es Fotos, die zeigten, wie das Haus nach seinen Vorstellungen werden könnte. Das Theater am Schiffbauerdamm in Berlin etwa oder der Schiffbau in Zürich-West,**7** der aussieht wie eine Werkstatt, eine ehemalige Industrieanlage, in der man Theater spielt. Nee, habe ich mir gedacht, das ist wieder so eine Mode, diese Anti-Ästhetik. Das geht auch wieder vorbei.

Das Lustige war, dass wir dann eine Perspektive abgegeben haben, die eigentlich ein ordentliches Theater zeigte. Weiß, sauber verputzt, nicht industriell. Unsere Konkurrenten, Sauerbruch Hutton, Jörg Friedrich und HPP München, die übrigens sehr schöne Entwürfe gemacht haben, das muss ich ausdrücklich betonen, hatten eher der gewünschten Atmosphäre entsprochen, also dem Bild, das Herrn Stückl vorschwebte.**8-10** Was für unseren Entwurf den Ausschlag gegeben hat, war, glaube ich, dass unser Theater prima funktionierte. Das beruhte auf den Erfahrungen aus Darmstadt. Überhaupt denke ich, immer wenn eine Architektur gut funktioniert und wenn das Geld einigermaßen stimmt, dann ist die Frage der Gestaltung für die Entscheider nicht mehr ganz so relevant.

TIETZ: Was bedeutet, dass es prima funktioniert hat?

LEDERER: Der Betriebsablauf muss absolut stimmen. So wie in einer Klinik, na ja, vielleicht nicht ganz so, aber doch fast. Das bedeutet, ich muss die unterschiedlichen Funktionen mit den ganzen Werkstätten, die unterschiedliche Größen haben, die Lager, die Anlieferung, das alles muss ich zusammenbringen. Dann kommt alles auf die Bühne, eine Kreuzbühne. Dort muss es aufgebaut werden und wird dann hineingeschoben. Es muss einfach alles wie in einer Fabrik funktionieren und ineinandergreifen.

TIETZ: Wenn man auf den Grundriss des Volkstheaters schaut, dann sieht man den Zuschauerraum, die große Bühne, die Hinterbühne, die

You asked how the project for the Volkstheater developed. There was an invitation to tender that comprised no less than 789 pages. It contained a detailed description of everything that had to be accomplished, from urban planning to the faucets. That's as many pages as Thomas Mann's "Buddenbrooks". I think that also has about 700 pages. Imagine that! When do you actually read it all?

But there were a few quite interesting things in the call for tenders, namely pictures that Mr. Stückl had highlighted with the words: "What we don't want." And then he showed theaters, Darmstadt could have been one of them (laughs). Afterwards, there were photos that showed his ideas of how the building could look. The Theater am Schiffbauerdamm in Berlin, for example, or the Schiffbau in Zurich-West,**7** which looks like a workshop, a former industrial facility where theater is performed. No, I thought, that's just another fad, this anti-aesthetic. It will soon pass. The funny thing was that we then submitted a perspective that actually showed a normal theater. White, cleanly plastered, not industrial. Our competitors, Sauerbruch Hutton, Jörg Friedrich and HPP Munich – who, by the way, did some very nice designs, I must emphasize that – were more in line with the desired atmosphere, i.e. the image that Mr. Stückl had in mind.**8-10** What tipped the scales in favor of our design was, I think, that our theater worked really well. That was based on the experience from Darmstadt. In general, I think that whenever a piece of architecture works well and if the money is reasonably okay, then the question of design is no longer quite so relevant for the decision-makers.

TIETZ: So that means it worked really well?

LEDERER: The operational side has to run like clockwork. Like in a hospital, well, maybe not quite like that, but almost. That means I have to bring together all the different functions with all the different-sized workshops, the warehouses, the delivery area, all of that. Then it's all about the stage, a cross stage. It has to be built there and then pushed in. Everything simply has to work like in a factory and mesh together.

TIETZ: If you look at the floor plan of the Volkstheater, you can see the auditorium, the large stage, the backstage, the side stage, and next to it the installation room,

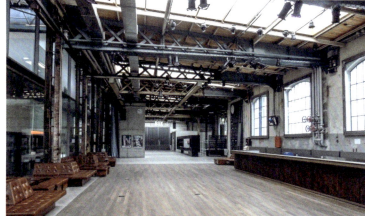

Schiffbau, Zürich-West/Shipbuilding, Zurich-West

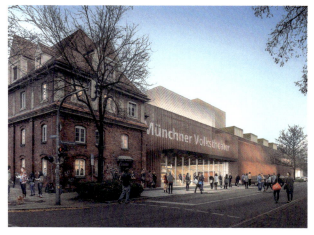

Sauerbruch Hutton Gesellschaft von Architekten mbH, Wettbewerbsbeitrag Münchner Volkstheater/competition entry Munich Volkstheater

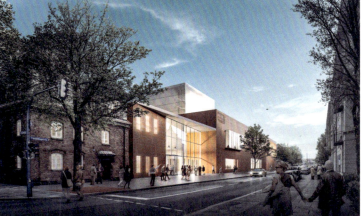

HPP Architekten GmbH, Wettbewerbsbeitrag Münchner Volkstheater/competition entry Munich Volkstheater

PFP Planungs GmbH | Prof. Jörg Friedrich, Hamburg, Wettbewerbsbeitrag Münchner Volkstheater/competition entry Munich Volkstheater

11

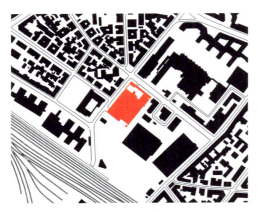

Münchner Volkstheater, Lageplan/
Munich Volkstheater, site plan

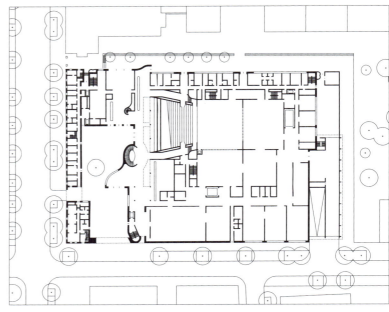

Münchner Volkstheater, Grundriss, Obergeschoss/
Munich Volkstheater, ground plan, first floor

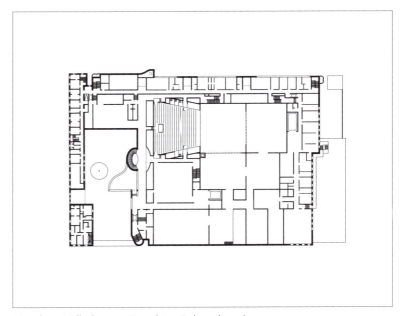

Münchner Volkstheater, Grundriss, Erdgeschoss/
Munich Volkstheater, ground plan, upper floor

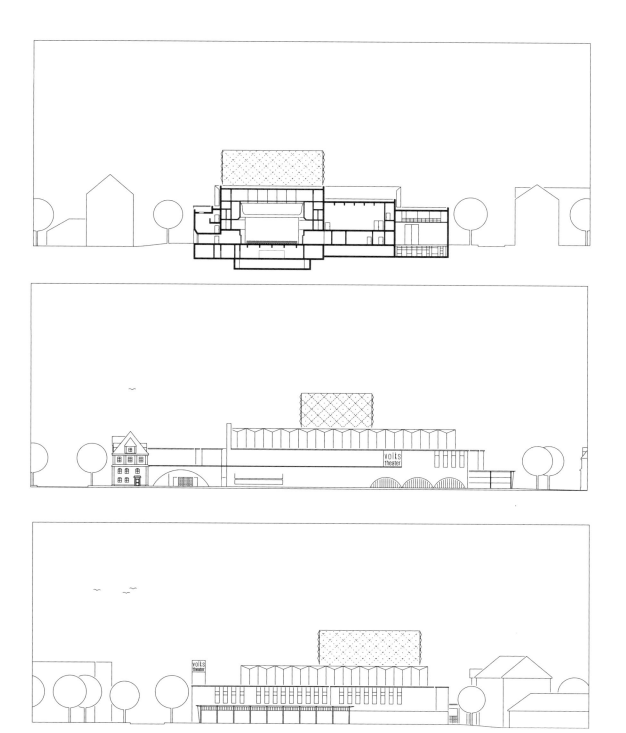

Münchner Volkstheater, Schnitt und Ansichten/Munich Volkstheater, section and views

Seitenbühne, daneben den Aufbauraum, der flexibel wie eine Seitenbühne genutzt werden kann. Das alles ist in einem großen, annähernd quadratischen Rechteck zusammengefasst. **11**

LEDERER: Der Trick ist dabei die Kreuzbühne, die auch bei großen Opernhäusern immer gefordert wird. Kreuzbühne heißt nicht ein Kreuz in der Fläche. Kreuzbühne ist räumlich gemeint. Das kommt aus der Geschichte – darf ich das kurz erzählen?

TIETZ: … Sehr gerne …

LEDERER: … Also, früher fuhren die Theatertruppen mit ihren Wagen von Stadt zu Stadt. Fahrendes Theater halt, wie man es heute aus Filmen kennt. Damit die Szenen schneller gewechselt werden konnten, wurden zweistöckige Wagen erfunden. Mit denen konnte man dann übereinander spielen. Daraus entwickelte sich die Idee der Kreuzbühne, die einen schnellen Wechsel des Bühnenbildes ermöglicht, ohne dass man es auf- und abbauen muss. Manchmal wird heute noch auf einer Doppelbühne gleichzeitig unten und oben gespielt. In Frankfurt habe ich das einmal wunderbar gesehen. Das war wahnsinnig gut. Die Bühnentechnik bis hin zu Friedrich Kiesler ist ja immer durch das Räumliche bestimmt, durch das Hoch und Runter. Das ist das Entscheidende. Normalerweise weiß das Publikum gar nicht, wie hoch der Raum geht und wie tief er sein muss.

TIETZ: Man ahnt es nur manchmal, wenn man den Bühnenturm von außen sieht …

REISCH: … Man ahnt es wirklich nur, es ist unvorstellbar, wie hoch das ist …

LEDERER: … Dazu kommt die Technik, die wir dort einbauen, das ist absolutes Hightech, höchste Maschinenbaukunst.

TIETZ: Welche Rolle spielte die sehr heterogene Umgebung des Volkstheaters für Ihren Entwurf? Es steht ja auf dem ehemaligen Schlachthofgelände, für das das Büro von Albert Speer jr. einen Masterplan entworfen hat, und bezieht die denkmalgeschützten Altbauten teilweise mit ein. Zurzeit ist das Theater noch von Hallen umgeben, von denen etliche aus den 50er-, 60er-Jahren stammen und von denen man sich wünschen würde, dass sie erhalten blieben. Auf der anderen Seite schließen sich gründerzeitliche Wohnbauten an. Kann man eine solche Umgebung überhaupt in einem Entwurf reflektieren?

REISCH: Genau das, was Sie gerade beschrieben haben, diese Heterogenität, die man vielleicht erst auf den zweiten Blick wahrnimmt,

which can be used flexibly like a side stage. All of this is combined in a large, almost square rectangle. **11**

LEDERER: The trick here is the cross stage, which is always required, even in large opera houses. Cross stage doesn't mean a cross in the area. Cross stage is meant spatially. It comes from the past – can I explain it briefly?

TIETZ: Go ahead …

LEDERER: … Well, in the past, the theater troupes drove from town to town with their wagons. It was like traveling theater, as we know it today from the movies. Two-storey wagons were invented so that the scenes could be changed more quickly. Then they could be used to perform on top of each other. This led to the idea of the cross stage, which made it possible to change the stage set quickly without having to set it up and take it down. Sometimes people still play on a double stage, downstairs and upstairs at the same time. I saw a wonderful example of it once in Frankfurt. That was insanely good. Before Friedrich Kiesler, stage technology was always determined by the spatial, by the up and down. That is the crucial thing. Normally, the audience doesn't even know how high the space goes and how deep it has to be.

TIETZ: You only suspect it sometimes when you see the fly tower from the outside …

REISCH: … You can really only guess, it's unimaginable how high that is …

LEDERER: … Plus the technology that we install there, which is absolute high-tech, the pinnacle of mechanical engineering.

TIETZ: What role did the very heterogeneous surroundings of the Volkstheater play in your design? It stands on the former slaughterhouse site, for which Albert Speer Jr.'s office drew up a master plan, and partly incorporates the old listed buildings. At the moment, the theater is still surrounded by slaughterhouse buildings, many of which date back to the 1950s and 1960s and which one would like to see preserved. On the other side, there are residential buildings from the Gründerzeit. Is it even possible to reflect such an environment in a design?

REISCH: Exactly what you have just described, this heterogeneity, which you perhaps only notice at second glance when you take a closer look at the area, clearly spoke in favor of the design by

the Lederer Ragnarsdóttir Oei office, because it links all these things together so wonderfully.

This follows on from the previous thought we talked about. When I saw what Christian Stückl didn't want, this classical house of culture, and what he wanted, I thought to myself: Huh, will this work? It worked.

But only because it was neither the opulent building that Stückl didn't want nor the industrial one that he wanted ... it was a precision landing.

TIETZ: ... A third way?

LEDERER: ... Yes ... The users want something specific, have very specific ideas and already know how it works.

REISCH: ... They think they know ...

LEDERER: We architects also believe we know what works. But the two ideas don't mesh together, but something new, a third way, arises from them.

What we noticed in the theater was that theater people mainly see their production. Nothing should interfere with that. Nothing at all! You shouldn't see anything else, neither in the auditorium nor in the foyer, ideally everything should be black. We then discussed whether it couldn't be a little brighter? No, nothing. Then we asked ourselves: Why do people actually go to the theater?

Because that is the completely different view. Not that of the theater makers, but that of the customers, the audience. Of course, people go to the theater primarily because they want to experience a great production. There's no question about that. But you actually also go there to meet people. Theater is a social event. You notice that right now, during the pandemic, when you go to the theater, if it's even possible. There's just one person sitting in every three seats. That's not theater! And then you walk out of the auditorium into the foyer and everyone is standing there at a distance from each other. That's not theater! So the theater probably has a job that is more than speaking lines and acting out stories. It's actually like a book. For a while, people made books that didn't have a cover at all. Like a magazine, the text was on the outside. Why do you need a cover at all? That was a kind of '68 mentality. But actually, you do need a cover so that the book attracts you, so that you want to pick it up and own it (grins).

wenn man sich näher mit der Gegend beschäftigt, hat eindeutig für den Entwurf des Büros Lederer Ragnarsdóttir Oei gesprochen, denn er verknüpft all diese Dinge so wunderbar miteinander.

Das schließt an den vorherigen Gedanken an, über den wir gesprochen haben. Als ich gesehen habe, was Christian Stückl nicht wollte, dieses klassische Kulturhaus, und das, was er wollte, da dachte ich mir: Hu, ob das gut geht?

Es ist gut gegangen.

Aber nur, weil es weder das Noble wurde, das Stückl nicht wollte, noch das Industrielle, das er wollte ... Es ist genau eine Punktlandung.

TIETZ: ... Ein dritter Weg?

LEDERER: ... Ja ... Der Nutzer will etwas Bestimmtes haben, hat ganz bestimmte Vorstellungen und weiß schon, wie's geht.

REISCH: ... Er meint, er wüsste es ...

LEDERER: Wir Architekten glauben auch zu wissen, wie es geht. Aber die beiden Vorstellungen passen nicht richtig zusammen, sondern aus ihnen ergibt sich etwas Neues, etwas Drittes.

Was uns bei dem Theater auffiel, war, dass die Theaterleute vorwiegend ihre Produktion sehen. Nichts soll das stören. Überhaupt nichts! Du sollst nichts anderes sehen, weder im Zuschauerraum noch im Foyer, am besten sollte alles schwarz sein. Wir haben dann diskutiert, ob es nicht ein bisschen heller sein kann. Nein, nichts. Daraufhin haben wir uns gefragt: Warum geht man eigentlich ins Theater?

Das ist nämlich die ganz andere Sicht. Nicht die der Theatermacher, sondern die der Kunden, der Zuschauer. Natürlich geht man primär in das Theater, weil man eine tolle Inszenierung erleben möchte. Das ist keine Frage. Aber du gehst tatsächlich auch hin, um Leute zu treffen. Theater ist ein soziales Ereignis. Das fällt einem gerade jetzt auf, während der Pandemie, wenn man ins Theater geht, wenn es denn überhaupt möglich ist. Nur alle drei Plätze sitzt jemand. Das ist kein Theater! Und dann geht man aus dem Zuschauerraum ins Foyer und alle stehen dort mit Abstand zueinander. Das ist kein Theater! Also hat das Theater wahrscheinlich noch eine andere Aufgabe als nur Text zu verteilen oder Geschichten zu spielen. Es ist eigentlich wie mit einem Buch. Eine Zeitlang hat man Bücher gemacht, die gar keinen Umschlag hatten. Wie bei einer Zeitschrift stand schon außen der Text drauf. Wieso braucht man überhaupt einen Umschlag? Das war so eine Art 68er-Mentalität. Aber eigentlich braucht's schon einen

Umschlag, damit dich das Buch anlockt, du es in die Hand nehmen und es haben willst (schmunzelt).

REISCH: Wenn man bei Christian Stückl genau zugehört hat, war seine große Sorge: Macht es mir bitte nicht zu nobel, damit ihr mir nicht meine Klientel verprellt. Auf der einen Seite sollte daher am liebsten alles schwarz sein. Auf der anderen Seite war aus dem Programm klar herauszulesen, dass er mehrere Spielstätten im Haus haben wollte, dass man unter Umständen sogar im Restaurant spielen wollte, alles ebenerdig und miteinander verbunden, alles interaktiv. Und da beißt sich meines Erachtens die Katze irgendwann in den Schwanz, denn dann ist ja der Zuschauer mitten im Geschehen …

LEDERER: … Du hast das ja auch einmal gesagt, dass das Foyer einen bestimmten Anspruch haben muss …

REISCH: … Natürlich …

LEDERER: … nicht nur für die Theatermacher, sondern auch für mich, also für die Zuschauer …

REISCH: … Stückl hatte einfach die Sorge, dass ihm seine Zuschauer „abspringen". Das Volkstheater in der ehemaligen Turnhalle, das hatte bis dahin sehr gut funktioniert. Und der Intendant wusste, wenn es jetzt zu nobel wird, dann habe ich ein Problem. Deshalb hat er sich umgeschaut, wo es funktioniert. Jetzt hat er etwas bekommen, was er sich gar nicht vorstellen konnte. Genau das ist der Zwischenweg zwischen nobel und industriell. Eine Punktlandung für seine Theaterbesucher. Und zwar nicht nur innen und im Foyer. Sondern auch außen. Ein bisschen schön sollte es ja schließlich doch auch werden. Aber es muss stimmig sein, es darf nicht aufgesetzt wirken. Und das schafft dieses Haus. Da, wo es in der Umgebung des Schlachthofes alt und schöner war, da geht es mit dem weiten Bogen am Eingang schön weiter und dem lang gestreckten Fries zur Tumblinger Straße. In den Bereichen, wo es im Quartier geschäftiger um die Ecke geht, mit der Architektur aus den 50er-Jahren, da geht die Architektur genau darauf ein.

TIETZ: Das heißt, wenn sich das Quartier künftig entsprechend dem Masterplan einmal verändert hat, dann ist in der Architektur des Volkstheaters noch immer eine Erinnerung darin eingeschrieben, wie es hier einmal gewesen ist, als das Theater neu gebaut wurde.

LEDERER: Also es war so, dass es diesen Masterplan von Speerplan gab, aber auch nicht wirklich, denn man findet ihn nirgendwo. Wir

REISCH: Listening carefully to Christian Stückl, his big concern was: Please don't make it too classy for me, lest you alienate my clientele. On the one hand, therefore, everything should preferably be black. On the other hand, it was clear from the program that he wanted to have several venues in the house, that they might even want to perform in the restaurant, everything at ground level and connected to each other, everything interactive. And in my opinion, that's where it comes full circle, because then the audience is right in the middle of the action …

LEDERER: … You once said the foyer should have a certain job to do …

REISCH: … Of course …

LEDERER: … not only for the theater makers, but also for me, that is, for the audience …

REISCH: … Stückl was simply worried that his audience would bail on him. The Volkstheater in the former sports hall had worked very well until then. And the director knew that if it went too upmarket he would have a problem. So he looked around to see where it would work. Now he's got something that he couldn't have imagined. That's right in the middle between opulent and industrial. A precision landing for his theatergoers. And not just inside and in the foyer. But also on the outside. After all, it should also be a bit beautiful. But it has to be coherent, it mustn't seem artificial. And this building achieves that. Where it was old and more beautiful in the area around the slaughterhouse, it continues nicely with the wide arch at the entrance and the elongated frieze facing Tumblinger Straße. In the areas where the neighborhood is busier around the corner, with the architecture from the 1950s, the architecture responds precisely to this.

TIETZ: This means that once the neighborhood has changed in the future according to the master plan, there is still a memory inscribed in the architecture of the Volkstheater of how it used to be here when the theater was newly built.

LEDERER: So it was that there was this master plan by Speer, but also not really, because you can't find it anywhere. We included our building in the site plan and marked the other buildings as angles. In the end, it was like any competition, when you know very well that it's going to be

different in the end. But if we handed it in like that right away, we wouldn't win the competition. For example, when we entered the competition for the art museum in Ravensburg, there was a large window in the building. This looked out at a mountain, which is very important for the people of Ravensburg. But we said to ourselves, this is such a small museum, it doesn't need a window. The space, the wall space, is needed to exhibit art. That's why we said, well, we'll add the window for the competition. And if we win, we'll quickly take it out again. Many people can't even imagine something like that in advance. It's a bit like when I go to the hospital and think I have a problem with my appendix and the doctor tells me, no no, it's your gall bladder. You can't imagine it! By the way, I believe that architecture also has something to do with medicine. With everything that is in the stomach, how you organize it and bring it together. It is quite similar with the organization of a house with its rooms. However, you're more likely to believe the doctor.

TIETZ (laughs): We are waiting for you to build your first hospital. Or have you already built one?

LEDERER (laughs): No, unfortunately not so far. But we would like to do that very much. My wife always says that most hospitals are so bad, they're more like places that make you sick.

TIETZ: How did the design and construction process continue with Mr. Stückl? Was there any friction or did you agree on everything?

LEDERER: There was no friction. But there were pauses. Just like in music. As we played together, one voice stopped and the other continued. That was the case, for example, with the lighting in the auditorium. We noticed that they didn't really want that. But they didn't say that directly either ...

REISCH: ... They were being kind there ...

TIETZ: What was the issue with the auditorium lighting?

LEDERER: Well, we had been told not to design anything in the auditorium. Everything was black. Acoustic and lighting engineers would do that. Of course, you can do it that way. But we thought that there must be something in the room where you get the impression "this is a fun idea."

haben unser Haus in den Lageplan eingezeichnet und die anderen Gebäude als Winkel markiert. Es war letztlich so wie bei jedem Wettbewerb, wenn du ganz genau weißt, dass es am Ende anders wird. Aber wenn wir das gleich so abgeben würden, dann würden wir den Wettbewerb nicht gewinnen. Als wir beispielsweise den Wettbewerb für das Kunstmuseum in Ravensburg gemacht haben, war in dem Haus ein großes Fenster vorgesehen. Dadurch konnte man auf einen Berg sehen, der für die Ravensburger ganz wichtig ist. Wir haben uns aber gesagt, das ist so ein kleines Museum, das verträgt gar kein Fenster. Der Raum, die Wandfläche wird ja benötigt, um Kunst auszustellen. Deshalb haben wir uns gesagt, gut, wir machen das Fenster im Wettbewerb. Und wenn wir ihn gewinnen, dann nehmen wir es ganz schnell wieder raus. Viele können sich so etwas im Vorfeld gar nicht vorstellen. Das ist ein bisschen so, wie wenn ich in die Klinik gehe und denke, ich habe ein Problem mit dem Blinddarm und der Arzt sagt mir: „Nee nee, das ist die Galle." Man kann es sich nicht vorstellen! Ich glaube übrigens, dass Architektur auch etwas mit Medizin zu tun hat. Mit allem, was da so im Bauch drin ist, wie man das organisiert und zueinanderbringt. Das ist bei der Organisation eines Hauses mit seinen Räumen ganz ähnlich. Allerdings glaubt man dem Arzt eher.

TIETZ (lacht): Wir warten darauf, dass Sie Ihr erstes Krankenhaus bauen. Oder haben Sie schon eines gebaut?

LEDERER (lacht): Nein, bisher leider nicht. Aber das würden wir sehr gerne machen. Meine Frau sagt immer, die meisten Krankenhäuser sind so schlecht, das sind eher Krank-mach-Häuser.

TIETZ: Wie hat sich der weitere Entwurfs- und Bauprozess mit Herrn Stückl gestaltet? Gab es Reibungspunkte oder herrschte vollkommene Harmonie?

LEDERER: Es gab keine Reibungspunkte. Aber es gab Pausen. Wie in der Musik. In dem gemeinsamen Zusammenspiel setzte eine Stimme aus und die andere ist weitergegangen. Das war zum Beispiel bei der Beleuchtung im Saal der Fall. Da haben wir gemerkt, das wollen die so eigentlich nicht. Aber das haben sie wiederum auch nicht direkt gesagt …

REISCH: … Da waren sie sehr freundlich …

TIETZ: Was hatte es mit der Saalbeleuchtung auf sich?

LEDERER: Also, man hatte uns ja aufgetragen, dass wir im Saal

nichts gestalten sollten. Alles schwarz. Akustiker und Lichtingenieure würden das schon machen. Das kann man natürlich so machen. Aber wir haben uns gedacht, es muss in dem Raum doch irgendwo etwas geben, wo man den Eindruck gewinnt, „das ist aber eine lustige Idee". Vielleicht hat das auch etwas mit der Vorstellung einer Inszenierung zu tun. Also dem Dreh zwischen dem witzigen Umgang mit bierernsten Stücken, der plötzlich eine andere Sicht auf die Dinge eröffnet. Daher habe ich mich gefragt, können wir nicht Löcher in die Betonwand machen und dort Blumentöpfe einsetzen? Das wollte ich schon lange ausprobieren. In den Tontöpfen sind unten ja bereits Löcher vorhanden, sie sind eigentlich als Leuchte schon völlig fertig. Man muss nur ein Kabel einführen und eine Fassung einsetzen. So eine Idee ist übrigens auch schwierig im eigenen Büro durchzusetzen …

REISCH: … Er hat das in seinem Büro vorgeschlagen und dann kamen seine Mitarbeiter und sagten, jetzt spinnt er völlig! Jetzt macht er Blumentöpfe in die Betonwand.
Wir fanden die Idee sensationell! Mir kam sofort die Erinnerung an die Kinos aus den 50er-Jahren. Ich musste so lachen, dass das die Antwort darauf war, im Zuschauerraum alles schwarz zu lassen. Daraufhin haben wir beschlossen, gut, also fertigen wir ein Muster mit einer Fertigteilwand aus Beton samt Blumentöpfen an. Das musste picobello werden! Dieses Muster mit seinen anderthalb Tonnen wurde schließlich nach München gefahren. Und ich wusste, von diesem Teil hängt es jetzt ab, ob der Rest „sichtbare Gestaltung" in diesem schwarzen Raum kommt oder nicht. Ich dachte nur, hoffentlich geht alles gut. Also, wir stehen da, mit diesem wunderbaren Fertigteil auf einem Lkw mit Glühbirnen und Kabel und Transformator, alles was man braucht.**12** Und dann frage ich: „Wo ist der Kran, um es aufzustellen?" Welcher Kran? An den Kran hatte keiner gedacht. Also musste die ganze Mannschaft auf den Lkw klettern. Und weil es im Sonnenschein so hell war, konnte niemand erkennen, ob überhaupt eine der Lampen brennt oder nicht. Wir standen dann alle da oben und keiner wusste so recht, was er sagen sollte …

LEDERER (lacht): … Keiner hat etwas gesagt. Man merkte nur, das finden sie nicht gut. Aber sie haben nichts gesagt. Wir sind dann heimgefahren und nach einer Woche habe ich im Büro nachgefragt, wie der Stand sei. Die hätten sich immer noch nicht geäußert, lautete die Antwort. Ja prima, hab ich gesagt, dann machen wir das so. Und ihr sagt auch nichts. Das ist entscheidend. Dass die Mitarbeiter das

Maybe it also has something to do with the idea of staging. So the twist between a light-hearted approach to extremely serious plays that suddenly opens up a different way of looking at things. So I asked myself, can't we make holes in the concrete wall and put flowerpots there? Actually, I've wanted to try that for a long time. After all, there are already holes in the bottom of the clay pots, they are actually already completely ready as a light fixture. All you have to do is insert a cable and put in a socket. By the way, such an idea is also difficult to implement in your own office …

REISCH: … He proposed this in his office and then his employees came and said, now he's completely nuts! Now he's putting flowerpots in the concrete wall. We thought the idea was sensational! I was immediately reminded of the cinemas from the fifties. I had to laugh so hard that this was the answer to leaving everything black in the auditorium. Then we decided, well, so let's make a sample with a prefab concrete wall complete with flowerpots. It had to be perfect! This sample with its one and a half tons was finally driven to Munich. And I knew it now depended on this part whether the rest of the "visible design" in this black room would happen or not. I just thought, hopefully everything will go well. So, we're standing there, with this wonderful prefabricated part on a truck with light bulbs and cable and transformer, everything you need.**12** And then I ask, 'where's the crane to put it up?' What crane? Nobody had thought of the crane. So the whole crew had to climb on the truck. And because it was so bright in the sunshine, nobody could tell if any of the lights were even on or not. Then we all stood up there and no one really knew what to say …

LEDERER (laughs): … Nobody said anything. You could just tell they didn't like it. But they didn't say anything. Then we went home and after a week I asked the office what the status was. They still haven't said anything, was the answer. Great, I said, we'll do it that way. And you don't say anything either. That is crucial. That the team don't bring it up in one of their discussions with the client, but that it is simply a fait accompli. As long as nobody asks, it's a 'go'. And so it was …

TIETZ: … The representatives of the theater arts tolerated the building arts …

Münchner Volkstheater, Mockup Saalbeleuchtung/Munich Volkstheater, mock-up hall illumination

14

Enfilade im Goethe-Haus/Enfilade in the Goethe House, Weimar

13

Arno Lederer, Wolfgang Müller, Christian Stückl in Weimar

REISCH: ... I think the key moment was the sampling in Weimar ...

LEDERER: ... Even today, we don't really know exactly what they think about the theater ...

REISCH: ... my impression was that from a certain moment on there was an unspoken trust and for this Weimar was decisive ...

TIETZ: ... Goethe and the Volkstheater?

LEDERER: In the competition, we submitted the interiors in white. However, we thought to design the foyer in color anyway. But you can't submit it in color, because that's awkward to present at this stage. Anyway, there was then a discussion. But everything white? Or all black? Or rather colored? I then asked Mr. Stückl if he knew the Goethehaus in Weimar, or even the Literaturhaus in Berlin, and suggested that we go to Weimar when we were ready to talk about color.

REISCH: We then went on a joint excursion to Weimar for sampling.[13] There we first looked at the Anna Amalie Library and the new library and finally the Goethe House ...

TIETZ: ... at Frauenplan ...

REISCH: Right, at Frauenplan. That was very interesting. But at first you didn't say what exactly you were going to do. We just soaked up the impressions. I still have the photos on my cell phone of us looking around these spaces. Basically, everything is there that is here in the theater today – the wooden floor, the staircase, this bit of grandeur and then the sequence of colors.[14]

LEDERER: Goethe always said the closest color to the light, which is why yellow greets people at the end of the large, accessible staircase. That's why the wall to the auditorium is yellow. That's logical. In the Juno room, the wall is blue. Blue is a color where you don't know exactly where it ends. And the rest of the rooms follow on from that, defined by their colors. That's already very impressive. In the theater, you have the blue-green colors at your back when you enter the building.

REISCH: I still remember how Stückl then asked us: 'Yes, and what do I do with it now?' I replied: 'Trust Mr. Lederer, just trust him.' And that was it. I will never forget that. Just trust him.

TIETZ: When was this during the construction process?

nicht in einer der Runden mit dem Bauherrn ansprechen, sondern dass es jetzt einfach gemacht wird. Solange niemand fragt, ist das ein „Go". Und so war es auch ...

TIETZ: ... Die Vertreter der Bühnenkunst ließen die Baukunst neben sich gelten ...

REISCH: ... Ich denke, der Schlüsselmoment war die Bemusterung in Weimar ...

LEDERER: ... Wir wissen eigentlich bis heute nicht genau, was sie wirklich über das Theater denken ...

REISCH: ... Mein Eindruck war, ab einem gewissen Moment gab es ein unausgesprochenes Vertrauen und dafür war Weimar entscheidend ...

TIETZ: ... Goethe und das Volkstheater?

LEDERER: Im Wettbewerb hatten wir die Innenräume in Weiß abgegeben. Wir dachten jedoch, das Foyer trotzdem farbig zu gestalten. Aber man kann es nicht farbig abgeben, weil das darzustellen in dieser Phase ungeschickt ist. Jedenfalls gab es dann eine Diskussion. Doch alles weiß? Oder alles schwarz? Oder lieber farbig? Daraufhin fragte ich Herrn Stückl, ob er das Goethehaus in Weimar kennt oder auch das Literaturhaus in Berlin und schlug ihm vor, nach Weimar zu fahren, wenn wir über Farbe sprechen.

REISCH: Wir haben dann eine gemeinsame Exkursion nach Weimar unternommen zur Bemusterung.[13] Dort haben wir uns zuerst die Anna-Amalie-Bibliothek angeschaut und die neue Bibliothek und schließlich das Goethehaus ...

TIETZ: ... am Frauenplan ...

REISCH: Richtig, am Frauenplan. Das war hochinteressant. Aber du hattest erst einmal gar nicht gesagt, was du genau vorhattest. Wir haben einfach nur die Eindrücke auf uns wirken lassen. Ich habe noch immer die Fotos auf dem Handy, wo wir durch diese Raumfluchten schauen. Im Grunde genommen ist dort ja alles drin, was heute hier im Theater auch drin ist – der Holzboden, die Treppe, dieses „bissle" Grandezza und dann die Abfolge von Farben.[14]

LEDERER: Goethe sagte ja immer, die nächste Farbe zum Licht, weshalb man am Ende der großen und bequemen Treppe mit Gelb empfangen wird. Deshalb ist die Wand zum Zuschauerraum gelb. Ist ja logisch. Im Juno-Zimmer ist die Wand blau. Blau ist eine Farbe,

bei der man nicht genau weiß, wo es jetzt endet oder nicht. Und daran schließen sich die übrigen Räume an, die durch ihre Farben bestimmt sind. Das ist schon sehr eindrucksvoll. Im Theater hat man die blau-grünen Farben im Rücken, wenn man das Haus betritt.

REISCH: Ich weiß noch, wie der Stückl uns dann fragte, ja und was mache ich jetzt damit? Daraufhin habe ich ihm geantwortet: „Vertrauen Sie dem Herrn Lederer, einfach vertrauen." Und das war's. Das werde ich nie vergessen. Einfach vertrauen.

TIETZ: Wann war das während des Bauprozesses?

REISCH: Das war während des Rohbaus. Im Juli 2018 …

LEDERER: Bis dahin hatten wir Farbe nie öffentlich besprochen. Das war auch eine Herausforderung, den Mitarbeitern klar zu machen: Über Farbe wird nicht gesprochen! Wir haben am Modell und an den Visualisierungen geschaut, wie wir welche Farben einsetzen. Vorzugsweise Le-Corbusier–Farben. Er war jemand, der nicht alles neu erfunden hat in der Architektur, sondern der sehr gut wusste, wo er sich in der Geschichte bedienen kann. Bei der Fibonacci-Reihe beispielsweise. Das gilt auch für die Farben. Es ist schon erstaunlich, wie dicht Le Corbusiers Farben an denen von Goethe sind.

TIETZ: Hat sich Le Corbusier an irgendeiner Stelle einmal zu Goethe und seiner Farbenlehre geäußert?

LEDERER: Das weiß ich gar nicht genau. Es gab aber einen französischen Schriftsteller, Édouard Schuré, den Charles L'Eplattenier, Le Corbusiers Lehrer an der Kunstschule von La-Chaux-de-Fonds, dem jungen Pierre Jeanneret zu lesen gegeben hat und der in Verbindung zu Rudolf Steiner stand. Rudolf Steiner und Goethe – das ist natürlich eins. Es gibt auch eine tolle Geschichte, von der wir leider nicht genau wissen, ob sie wirklich stimmt. Darin wird beschrieben, wie Le Corbusier das Goetheanum von Steiner besucht hat.**15** Während Le Corbusier ja sonst immer viel geredet habe und allen erklärte, wie die Welt funktioniere, sei er dort das erste Mal stumm geblieben. Dieses Adaptieren dessen, was er sieht, ist bei Le Corbusier schon sehr interessant. In diesem Zusammenhang spielen auch seine Carnets eine wichtige Rolle, mit seinen Zeichnungen. Geoffrey F. Baker hat das in seinem Buch zu Le Corbusier „The creative search" aufgezeigt. Ich glaube schon, dass da ein großer Zusammenhang besteht.

TIETZ: Wie ist der Weg der Farbe von Goethe über Le Corbusier zu Arno Lederer verlaufen?

REISCH: This was during the shell construction. In July 2018 …

LEDERER: Until then, we had never discussed color publicly. That was also a challenge, to make it clear to the employees: We don't talk about color! We looked at the model and the visualizations to see how we used which colors. Preferably Le Corbusier colors. He was someone who didn't reinvent the wheel in architecture, but who knew very well where to draw from history. With the Fibonacci series, for example. That also applies to colors. It's amazing how close Le Corbusier's colors are to those of Goethe.

TIETZ: Did Le Corbusier at any point comment on Goethe and his theory of colors?

LEDERER: I don't know for sure. But there was a French writer, Édouard Schuré, whom Charles L'Eplattenier, Le Corbusier's teacher at the art school of La-Chaux-de-Fonds, gave to the young Pierre Jeanneret to read, and who was connected to Rudolf Steiner. Rudolf Steiner and Goethe – that's one, of course. There's also a great story, which unfortunately we don't know for sure if it's really true. It describes how Le Corbusier visited Steiner's Goetheanum.**15** While Le Corbusier usually talked a lot and explained to everyone how the world worked, for once he stayed silent. This adaptation of what he sees is very interesting in Le Corbusier. In this context, his carnets also play an important role, along with his drawings. Geoffrey F. Baker highlighted this in his book on Le Corbusier, The Creative Search. I do believe that there is a great connection there.

TIETZ: How did color progress from Goethe to Le Corbusier to Arno Lederer?

LEDERER: There's a lot more, that's not something we invented. Bruno Taut should be mentioned, of course, with his Onkel Toms Hütte (Uncle Tom's Cabin) housing estate.**16** Color is a recurring theme in architecture. But apart from the exceptional situation with Taut, modernism is a Protestant, pietistic movement related to the Enlightenment, which leaves out everything that is not absolutely necessary and appears almost poor. And in the process, you also lose your color at some point. But Le Corbusier was a very baroque man …

TIETZ: Has color really been lost to us with modernism, or have we just seen modernism in black-and-white photographs? I'm

15

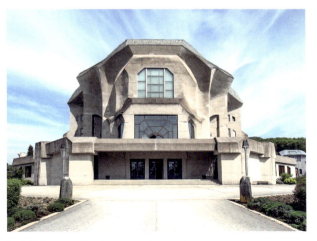

Rudolf Steiner, Goetheanum, Dornach

Bruno Taut, Siedlung Onkel Toms Hütte/Uncle Tom's Cabin, housing estate, Berlin

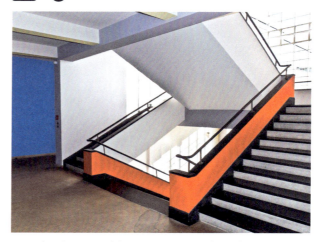

Hinnerk Scheper, Farbfassung im Treppenhaus des Bauhaus-Gebäudes/color scheme in the staircase of the Bauhaus building, Dessau

thinking of Max and Bruno Taut, of course, but also of Hinnerk Scheper and his colorful design at the Bauhaus in Dessau.[17]

LEDERER: True, the Bauhaus itself was not white. But there is a reason why we speak of White Modernism. This omission of things, the reduction that was typical of modernism, also applies to color. Regardless of that, there were these candy colors in the 1950s, predominantly in normal, mainstream buildings.
It's impossible to imagine Ludwig Mies van der Rohe's buildings with colors. Le Corbusier is a big exception here. Mies creates color solely through his choice of materials, through his marble, for example. I grew up with the idea of "material honesty". That was a total lie. There is no such thing as "honest" architecture, that's nonsense. But the famous buildings of international modernism after the Bauhaus were colorless ...

REISCH: ... So there has always been color in architecture, when I think of Justus Dahinden and his Tantris in Munich or Verner Panton with his Spiegelkantine in Hamburg. There was masses of color. Or the red terracotta floors from the 1960s, while the concrete had thick iron railings in green. So, there were just different currents in architecture. You also can't say that everything was bad in the colorful architecture of the fifties, sixties, seventies ... it just ran in parallel.

LEDERER: Yes, but the major hyped buildings of those years weren't colorful ...

REISCH: Because it was an American development?

LEDERER: I think so. I remember the first houses in the late sixties of the New York Five, of which Richard Meier was the most famous architect. His houses were all snow-white.

TIETZ: I think that was the crux of it. The New York Five drew on Philip Johnson's exhibition on International Style at the Museum of Modern Art. The concept of White Modernism had been coined there, and with Meier, a new reception of this modernism began.[18]
But once again, back to the color at the Volkstheater. On the outside, I have the red brick façade, which ties the new and old buildings together. Then there are the concrete elements, which contrast somewhat in shape and color. And then I go into the

LEDERER: Da gibt es ja noch viel mehr, das ist ja nichts, was wir erfunden hätten. Bruno Taut ist natürlich zu erwähnen, mit seiner Siedlung Onkel Toms Hütte.[16] Farbe kommt ja immer wieder in der Architektur vor. Aber bis auf die Ausnahmesituation mit Taut ist die Moderne eine protestantische, pietistische Bewegung, die mit der Aufklärung zusammenhängt, die alles weglässt, was nicht unbedingt notwendig ist und fast ärmlich wirkt. Und dabei verliert man auch irgendwann die Farbe. Le Corbusier war aber ein erzbarocker Mensch ...

TIETZ: Ist uns die Farbe wirklich mit der Moderne verloren gegangen oder nicht erst, indem wir die Moderne in Schwarz-Weiß-Fotos rezipiert haben? Ich denke natürlich an Max und Bruno Taut, aber auch an Hinnerk Scheper und seine farbige Gestaltung im Bauhaus Dessau.[17]

LEDERER: Stimmt, das Bauhaus selbst war nicht weiß. Es gibt aber einen Grund, warum wir von der Weißen Moderne sprechen. Dieses Weglassen von Dingen, das Reduzieren, das für die Moderne typisch war, betrifft auch die Farbe. Unabhängig davon gab es in den 1950er-Jahren diese Bonbonfarben, übrigens vorwiegend beim normalen bürgerlichen Bauen.
Sich Ludwig Mies van der Rohes Bauten mit Farben vorstellen, das geht nicht. Le Corbusier ist da eine große Ausnahme. Mies macht die Farbe nur durch die Materialwahl, durch seinen Marmor zum Beispiel. Ich bin ja mit der Behauptung der „Materialehrlichkeit" aufgewachsen. Das war verlogen wie nur irgendetwas. Es gibt keine „ehrliche" Architektur, das ist Unsinn. Aber die berühmten Bauten der internationalen Moderne nach dem Bauhaus waren farblos ...

REISCH: ... Also es gab ja schon immer weiter Farbe in der Architektur, wenn ich an Justus Dahinden denke und sein Tantris in München oder an Verner Panton mit seiner Spiegelkantine in Hamburg. Es gab Farbe ohne Ende. Oder die roten Terrakottaböden aus den 1960er-Jahren, während der Beton dicke Eisengeländer in grüner Farbe hatte. Also, es gab einfach unterschiedliche Strömungen in der Architektur. Man kann auch nicht sagen, dass in der farbigen Architektur der 50er-, 60er-, 70er-Jahre alles schlecht gewesen wäre ... es ist einfach parallel abgelaufen.

LEDERER: Ja, aber die großen gehypten Bauten dieser Jahre waren nicht farbig ...

REISCH: Weil es eine amerikanische Entwicklung war?

LEDERER: Ich denke schon. Ich erinnere mich an die ersten Häuser

Ende der 60er-Jahre der New York Five, von denen Richard Meier der bekannteste Architekt war. Seine Häuser waren alle schneeweiß.**18**

TIETZ: Ich glaube, das ist der Knackpunkt gewesen. Die New York Five griffen zurück auf Philip Johnsons Ausstellung zum International Style am Museum of Modern Art. Dort war der Begriff der Weißen Moderne geprägt worden und mit Meier setzte eine neue Rezeption dieser Moderne ein.

Aber noch einmal zurück zur Farbe am Volkstheater. Außen habe ich die Fassade aus rotem Ziegel, wodurch Neu- und Altbau aneinandergebunden werden. Dazu kommen die Betonelemente, die sich in Form und Farbe etwas absetzen. Und dann gehe ich in das Foyer des Theaters und erlebe ein Überraschungsmoment, weil es sehr farbig wird. Wie haben Sie das Farbkonzept dort entwickelt?

LEDERER: Das ist ja unser Motto – drinnen ist anders als draußen. Das Haus draußen fasst den städtischen Raum, mit den Wänden zu den Straßen und Plätzen. Davon unterscheidet sich der Innenraum. Das empfinden wir als das Tolle an der Architektur: Räume zu scheiden. Es ist das wesentliche Element, das etwas mit Privat und Öffentlich zu tun hat. Der private Raum im Inneren ist ein anderer Raum als der öffentliche Raum, der allen gehört. Wir leben ja in einer völlig irren Zeit, die eine Widersprüchlichkeit besitzt, gerade auch jetzt bei Corona. Einerseits gibt es den Datenschutz in Deutschland, der uns daran hindert, wie beispielsweise in Israel oder in Island, unsere Daten von der App gleich an den Arzt zu senden. Der Datenschutz ist eine unglaubliche Einschränkung. Auf einmal spielt das Private eine irre Rolle. Zugleich sind die Leute in den sozialen Medien mit intimsten Anliegen und Befindlichkeiten vertreten. Diese Widersprüchlichkeit finde ich erschreckend. Sie kommt aus einer Semitransparenz auf der einen Seite und einem völligen Abschotten auf der anderen. Wenn man das auf die Architektur überträgt, passiert etwas Merkwürdiges. Dort gibt es auch diese scheinbare gläserne Transparenz der Moderne, wie es Mies van der Rohes Entwurf für ein Hochhaus an der Friedrichstraße in Berlin bereits vorgeführt hat.**19** Heute werden Fenster der Glaskisten beklebt oder von vornherein Sonnenschutzglas eingesetzt und man kann in Wirklichkeit gar nicht reinschauen.

TIETZ: Wenn man zum Volkstheater kommt, dann gibt es drei unterschiedliche Ebenen, vielleicht sogar vier. Da ist zuerst der Straßenraum, dann kommt man durch den Torbogen und gelangt in einen halböffentlichen Hof, etwas geschützt, der sich noch einmal in

foyer of the theater and am suddenly surprised, because it's very colorful. How did you develop the color concept there?

LEDERER: After all, that's our motto: inside is different from outside. Outside, the building is part of the urban space, with the walls facing the streets and squares. The interior is different from that. That's what we feel is great about architecture: separating spaces. It is the essential element that has something to do with private and public. The private space inside is a different space from the public space that belongs to everyone. After all, we live in a completely insane time that has a contradictory nature, especially now with coronavirus. On the one hand, there is data protection in Germany, which prevents us, as in Israel or Iceland, for example, from sending our data from the app straight to the doctor. Data protection is an incredible restriction. All of a sudden, the private plays a crazy role. At the same time, people are on social media with the most intimate concerns and sensitivities. I find this contradictoriness frightening. It comes from a semi-transparency on the one hand and a complete closing off on the other. If you transfer this to architecture, something strange happens. There you also have this apparent glass transparency of modernism, as Mies van der Rohe's design for a high-rise building on Friedrichstraße in Berlin has already demonstrated.**19** Today, the windows of the glass box are laminated or solar-protective glass is used from the outset, and in reality you can't see in at all.

TIETZ: When you get to the Volkstheater, there are three different levels, maybe even four. First there is the street space, then you pass through the archway and enter a semi-public courtyard, somewhat sheltered, which is once again divided into two areas, front and back. This is followed by the foyer with its different areas and color, and then finally comes the dark auditorium. A layered model, so to speak.

LEDERER: Yes, it's like that. These are the spaces that differ from each other or, as in the courtyard, sometimes flow into each other. This layering also exists in the height. First the base, then the rough wall, and at the top the crowning with the fly tower to finish it off. The fly tower was redesigned several times because we kept coming up with new ideas for it. In the competition, we had planned industrial glass cladding,

80

18

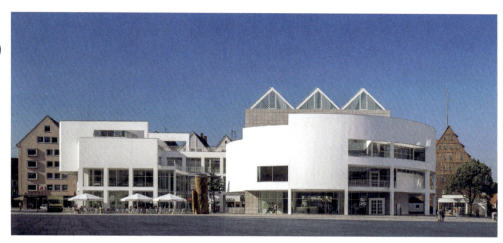

Richard Meier, Stadthaus/town house, Ulm

19

Ludwig Mies van der Rohe, Entwurf für ein Hochhaus an der Friedrichstraße/design for a high-rise building on Friedrichstraße, Berlin

20

Friedrich Gilly, Entwurf für ein Denkmal Friedrich II./design for a monument to Friedrich II, Berlin

21

Münchner Volkstheater, Mockup für die Verkleidung des Bühnenturms/
Munich Volkstheater, mock-up for the cladding of the stage tower

backlit, which everyone likes. It might be a bit crazy, but we said to ourselves that if everyone liked it, i.e., if it was more in keeping with contemporary taste, we would do it differently. There is a famous design by Friedrich Gilly for a monument to Friedrich II on Leipziger Platz.[20] Maybe, we thought, there could be something like this temple up there on the theater, but completely different. With used guard rails from the highway, backlit. We designed them really nicely ...

REISCH: ... We built a huge 1:1 model for this ...[21]

LEDERER (laughing): ... But then we realized, actually nobody wants it. The office staff didn't want it, the city didn't want it, only I thought it was pretty good because it's a game ...

Well, then we understood that what we had come up with wouldn't work. Then we had the idea of taking a perforated sheet with very large holes. But that didn't work either, because it was argued that birds could nest there. This led to the idea that the house should become lighter and lighter towards the top, floating, like sofa cushions from the 1950s, and then came the fabric ... That was a long process.

TIETZ: How did the cooperation with the city of Munich work out?

LEDERER: It was good.

REISCH: As I said, the Volkstheater is the first cultural building in Munich to go through such a process. For school buildings this is quite common now. My concern was that such a procedure would meet with reservations. That didn't happen. In retrospect, we can say that we had an excellent working relationship with the city authorities. I have often asked myself, why is that? It certainly has to do with the people involved, such as Mr. Sandmaier on the city council, who unfortunately passed away, but also his successor, Mr. Krist. I have the impression that the city also wanted to prove that such a general contractor procedure can be successfully implemented in a spirit of partnership.

TIETZ: You said that such a procedure works for schools. So why are you skeptical about it for a theater, museum, or opera house?

REISCH: Similar to other sectors, mainly in industry, attempts are also made in

zwei Bereiche aufteilt, vorne und hinten. Dem schließt sich das Foyer an mit seinen unterschiedlichen Arealen und der Farbe und dann kommt schließlich der dunkle Zuschauerraum. Sozusagen ein Schichtenmodell.

LEDERER: Ja, ist so. Das sind die Räume, die sich voneinander unterscheiden oder, wie im Hof, manchmal auch fließend ineinander übergehen. Diese Schichtung gibt es auch in der Höhe. Zuerst der Sockel, dann die raue Wand und oben die Bekrönung mit dem Bühnenturm zum Abschluss. Der Bühnenturm wurde mehrfach neu entworfen, weil uns dafür immer wieder neue Ideen kamen. Wir hatten im Wettbewerb eine Industrieglasverkleidung vorgesehen, hinterleuchtet, das goutiert jeder. Es ist vielleicht ein bisschen verrückt, aber wir haben uns gesagt, wenn es allen gefällt, also mehr dem Zeitgeschmack geschuldet ist, machen wir es anders. Von Friedrich Gilly[20] gibt es einen berühmten Entwurf für ein Denkmal Friedrichs II. auf dem Leipziger Platz. Vielleicht, haben wir uns gedacht, kann das dort oben auf dem Theater ja so etwas wie dieser Tempel sein, aber ganz anders. Mit gebrauchten Leitplanken von der Autobahn, hinterleuchtet. Die hatten wir ganz schön entworfen ...

REISCH: ... Wir haben dafür ein riesengroßes 1:1-Modell gebaut ...[21]

LEDERER (lacht herzhaft): ... aber dann haben wir festgestellt, eigentlich will das niemand. Die Mitarbeiter im Büro wollten es nicht, die Stadt wollte es nicht, nur ich fand es recht gut, weil es ein Spiel ist ... Gut, wir haben dann verstanden, das geht so nicht, was wir uns ausgedacht haben. Dann kam die Idee, man könnte ja ein Lochblech nehmen mit ganz großen Löchern. Das ging aber auch nicht, weil argumentiert wurde, Vögel könnten sich einnisten. Daraus entwickelte sich dann die Idee, dass das Haus nach oben hin immer leichter wird, schwebend, wie Sofakissen aus den 50er-Jahren, und dann kam das Textil ... Das war ein langer Prozess.

TIETZ: Wie gestaltete sich die Zusammenarbeit mit der Stadt München?

LEDERER: Gut.

REISCH: Das Volkstheater ist, wie gesagt, der erste Kulturbau, der in München über ein solches Verfahren läuft. Bei Schulbauten ist das mittlerweile durchaus üblich. Es war meine Sorge, dass ein derartiges Verfahren auf Vorbehalte trifft. Das ist nicht passiert. Rückblickend kann man festhalten, dass die Zusammenarbeit zwischen Stadt und uns absolut kollegial war. Ich habe mir oft überlegt, warum ist das so? Das hängt sicher mit den handelnden Personen zusammen, wie dem Herrn Sandmaier bei der Stadt, der leider verstorben ist, aber

auch mit seinem Nachfolger, Herrn Krist. Ich habe den Eindruck, dass man aufseiten der Stadt auch beweisen wollte, dass man mit einem solchen Generalübernehmer-Verfahren partnerschaftlich und erfolgreich unterwegs sein kann.

TIETZ: Sie haben gesagt, bei Schulen funktioniert ein solches Verfahren. Warum ist es bei einem Theater, Museum, Opernhaus für Sie dagegen kritisch?

REISCH: Ähnlich wie in anderen Branchen, hauptsächlich in der Industrie, wird auch beim Bauen versucht, möglichst vieles zu optimieren und zu standardisieren. Außerdem kommen sehr viele Einflüsse wie Bauvorschriften, Normen und Gesetze hinzu. Dies mit qualitätvoller Architektur zu verbinden und zugleich eine Kostensicherheit zu garantieren ist bei wiederkehrenden Bauaufgaben wie Schulen, Kindergärten, Turnhallen oder ähnlichen Bauaufgaben machbar. Bei Sonderbauten wie dem Volkstheater wird's dann schon schwerer. Es ist gefährlich, einen Kulturbau wie das Volkstheater, über den sich unsere Gesellschaft definiert, nur dem Geld zu unterstellen. Das ist für mich das Problem. Die Frage, die sich stellt, lautet: Wie bekomme ich es hin, ein Leuchtturmprojekt zu verwirklichen und zugleich einen Kostendeckel einzuführen? Wie gesagt, bei einer Schule, bei einer Turnhalle bin ich vollkommen dabei, da bekomme ich gute Architektur auch mit einer Kostensensibilität hin. Bei einem Kulturbau erscheint es mir gewagt, aber wir haben bewiesen, dass es geht.

LEDERER: Ich gebe mal ein Beispiel aus einem Projekt, von dem ich weiß, dass Sie es nicht mögen, Herr Tietz (lacht). Das neue Museum am Kulturforum in Berlin. Da saßen wir als Preisrichter alle am Tisch und man sagte uns, das Verfahren wäre so, dass man die ersten fünf Preise nehmen wolle, um zur Industrie zu gehen und zu fragen, was die Umsetzung kostet, und den günstigsten Entwurf baut man dann. Daraufhin haben wir gesagt, dass wir als Preisrichter und Preisrichterinnen bei einem solchen Verfahren nicht mitmachen wollten. Das geht nicht! Daraufhin herrschte erst einmal Pause, bis man umgeschwenkt ist und sich für ein konservatives Verfahren entschied.

REISCH: Das Problem wäre hier schlicht, dass der Gestaltungsprozess im Vorfeld und der eigentliche Fertigungsprozess nicht untereinander abgestimmt wären. Aufgrund dessen ist die klassische Vergabevariante richtig, zumal diese spezielle Bauaufgabe ja von herausragender kultureller Bedeutung ist, nicht nur für Berlin, sondern für die ganze Republik!

construction to optimize and standardize as much as possible. In addition, there are many influences such as building regulations, standards and laws. Combining this with quality architecture and at the same time guaranteeing cost certainty is feasible for regular construction jobs such as schools, kindergartens, gymnasiums or similar. With special buildings such as the Volkstheater, however, it becomes more difficult. It's dangerous to make a cultural building like the Volkstheater, which defines our society, dependent only on money. That's the problem for me. The question that arises is: How can I realize a flagship project while at the same time keeping a lid on costs? As I said, I'm completely on board with a school, a sports hall, where I can deliver good architecture with cost awareness. With a cultural building, it seems like a tall order, but we have proven that it's possible.

LEDERER: Let me give you an example from a project that I know you don't like, Mr. Tietz (laughs). The new museum at the Kulturforum in Berlin. We all sat around the table as judges and were told that the procedure would be to take the top five entries and go to the industry and ask how much they would cost, then build the cheapest design. We said that we, as judges, didn't want to participate in such a procedure. It's just not on! As a result, there was a pause until they changed their minds and decided on a more conservative procedure.

REISCH: The problem here would simply be that the design process in the run-up and the actual production process wouldn't be coordinated with each other. For this reason, the classic way of awarding contracts is the right one, especially since this particular construction job is of huge cultural importance, not only for Berlin, but for the whole country!

LEDERER: We are currently building a school in Hamburg at Baakenhafen. In order to reduce costs, the idea was to use plastic windows. So we said: That's out of the question. Can you actually imagine that? The kids are taking to the streets to protest about climate change, and you build a school with plastic windows for these very children? That's irresponsible. You can't treat children like that. And that has nothing to do with beauty. Nothing at all, but that only happens because it is superficially cheaper …

The Volkstheater is a building where everything was described in detail beforehand. Nevertheless, we still had the opportunity to improve some things and work them out successively. This is not usually the case. The fact that it worked is down to everyone involved. The city authorities and the companies. It is usually not possible to work with a large company to change a design. The execution planning is given to others. We could earn good money doing this, because no one pays us to redesign a fly tower four times. But such a procedure leads to everyone doing only the minimum. A preliminary design is created, which is enlarged, the building application is submitted, and the work planning actually only consists of technically realizing it, which is why it is handed over to an office that offers it much more cheaply. That's where the crucial difference lies compared to what we here do together. I am also aware that you can no longer do everything in construction the way you did a hundred years ago. But if we notice that something is not yet good, then we have to try to make it better, without it immediately becoming much more expensive. Building and planning is a process.

REISCH: I think that compared to kindergartens, schools, etc., what we have achieved at the Volkstheater is going free-style. The classic general contractor process looks like this: an architect pours their heart and soul into a design. Then four or five or seven general contractors come along and all "fight" against each other. Yes, what leeway do they have at all, except to change the quality? None! Nevertheless, I think the process is workable. We've done it a couple of times. But I would caution against believing that this kind of general contractor procedure will work better in every case, always and everywhere, because it presupposes trust and an understanding of one another. I can only get this understanding if I know what is important to my counterpart. So: the construction guy needs to know a little bit about architectural history and cultural history, and the architect should have a basic understanding of the economic issues that concern businesspeople. Then you meet at a certain level and have a great convergence and form a team that creates something together for posterity. The huge challenge here is that such a team first has to find itself, that it works well,

LEDERER: Wir bauen gerade eine Schule in Hamburg am Baakenhafen. Um die Kosten zu drücken, sollen dort Kunststofffenster verwendet werden. Daraufhin haben wir gesagt: Das kommt überhaupt nicht infrage. Wie stellt ihr euch das eigentlich vor? Die Kinder gehen wegen des Klimas auf die Straße und ihr baut für ebendiese Kinder eine Schule mit Kunststofffenstern? Das ist unverantwortlich.
So kann man nicht mit Kindern umgehen. Und das hat noch nichts mit Schönheit zu tun. Überhaupt nichts, sondern das passiert nur, weil es vordergründig billiger ist …
Beim Volkstheater handelt es sich um ein Gebäude, bei dem alles bis ins Kleinste vorher ganz genau beschrieben war. Trotzdem haben wir noch die Möglichkeit gehabt, manche Dinge zu verbessern und sukzessiv zu erarbeiten. Das ist normalerweise nicht der Fall. Dass es funktioniert hat, hängt mit allen Beteiligten zusammen. Mit der Stadt ebenso wie mit den Unternehmen. Die Möglichkeiten, einen Entwurf in Zusammenarbeit mit einem großen Unternehmen zu ändern, sind meistens nicht gegeben. Die Ausführungsplanung wird in andere Hände gegeben. Dabei würden wir übrigens gut Geld verdienen, denn einen Bühnenturm viermal umzuentwerfen, das bezahlt uns niemand. Aber solch ein Verfahren führt dazu, dass jeder nur das Mindeste macht. Es wird ein Vorentwurf erstellt, den man vergrößert, man stellt das Baugesuch und die Werkplanung besteht eigentlich nur noch darin, das technisch zu realisieren, weshalb man es einem Büro übergibt, das es viel günstiger anbietet. Dort liegt der entscheidende Unterschied zu dem, was wir hier zusammen leisten. Mir ist auch klar, dass man beim Bauen nicht mehr alles wie vor hundert Jahren machen kann. Aber wenn wir merken, etwas ist noch nicht gut, dann muss man versuchen, es besser zu machen, ohne dass es deshalb gleich wahnsinnig viel teurer wird. Bauen und Planen ist ein Prozess.

REISCH: Ich denke, im Vergleich zu Kindergärten, Schulen etc. ist das, was wir beim Volkstheater geschafft haben, die Kür. Das klassische GU-Verfahren sieht so aus, dass ein Architekt etwas mit viel Herzblut entwirft. Dann kommen vier oder fünf oder sieben GUs, die alle gegeneinander „kämpfen". Ja was haben die denn überhaupt für einen Spielraum, außer die Qualität zu verändern? Keinen! Gleichwohl halte ich das Verfahren für praktikabel. Wir haben das schon ein paarmal gemacht. Aber zu glauben, dass ein solches GU-Verfahren in jedem Fall und immer und überall besser funktioniert, da warne ich davor, denn es setzt Vertrauen voraus und ein Verständnis füreinander. Dieses Verständnis kann ich nur dann bekommen, wenn ich

weiß, was meinem Gegenüber wichtig ist. Also: Der Baumensch sollte ein Mindestmaß an Architekturgeschichte und Kulturgeschichte kennen und der Architekt sollte ein Mindestmaß an Verständnis für die wirtschaftlichen Fragen haben, die einen Unternehmer umtreiben. Dann trifft man sich auf einer bestimmten Ebene und hat eine große Schnittmenge und bildet ein Team, das gemeinsam etwas für die Nachwelt schafft. Die riesige Herausforderung dabei ist, dass sich ein solches Team erst einmal finden muss, dass es auch gut funktioniert und damit wären wir dann beim Generalübernehmerverfahren.

TIETZ: Nach dem, was Sie gerade ausgeführt haben, würde ich behaupten, dass sich eine Schule und ein Theater im baukulturellen Anspruch eigentlich nicht voneinander unterscheiden, sobald dieses gemeinsame Grundverständnis zwischen Architekten und BWLern erst einmal vorhanden ist.

REISCH: Das stimmt schon. Ich muss allerdings auch sagen, dass ich als Unternehmer die Finger von einem Haus lassen würde wie zum Beispiel der Staatsoper Unter den Linden. Es ist schlichtweg nicht möglich, ein so wichtiges historisches Gebäude mit all seinen Unwägbarkeiten sicher zu bepreisen.

LEDERER: Das weiß ich nicht. Ich glaube, wir könnten auch eine Oper in dieser Konstellation bauen. Die Qualität, die wir hier im Volkstheater erzielt haben, die könnte ich auch in einer Oper umsetzen. Damit hätte ich kein Problem. Auch ein Opernhaus kann man mit solchen angemessenen Oberflächen machen.
Zum Beispiel in Köln, das ist ja ein Quatsch, was die dort machen. Man hätte das Haus für das gleiche Geld bauen können, das ursprünglich veranschlagt war, ohne dass es das Zehnfache kostet. Allerdings hätte man es dann abreißen und neu bauen müssen. Im Nachhinein ist die Oper Unter den Linden auch so ein Unsinn. Keine Frage, HG Merz hat das hervorragend gemeistert, unter den Umständen, auf die er dort getroffen ist. Wirklich sehr gut. Aber diese spießbürgerliche Richard-Paulick-Architektur um jeden Preis zu erhalten, das hat es so teuer gemacht! Nicht nur das Bauen an sich ist teuer. Auch dieser Anspruch macht es teuer.

TIETZ: Hat das auch noch einmal damit zu tun, dass es sich hier um ein VOLKStheater handelt?

LEDERER: Mit Sicherheit, ja.

REISCH: Das ist schon spannend. In München gibt es drei große Bühnenprojekte – den Umbau des Gasteigs, die Philharmonie und das Volks-

and then we come to the general contractor process.

TIETZ: Based on what you have just explained, I would argue that a school and a theater are actually no different from each other in terms of the building culture, once this common basic understanding between architects and business is in place.

REISCH: That's true. However, I also have to say that as a businessman, I would keep my hands off a building like the Staatsoper Unter den Linden, for example. It is simply not possible to safely price such an important historical building with all its imponderables.

LEDERER: I don't know. I think we could also build an opera in this constellation. The quality that we have achieved here in the Volkstheater, I could also implement in an opera. I would have no problem with that. You can also make an opera house with such appropriate surfaces.
In Cologne, for example, what they're doing there is nonsense. They could have built the house for the same money that was originally budgeted without it costing ten times as much. However, it would then have had to be torn down and rebuilt.
In retrospect, the Unter den Linden Opera House is nonsense, too. There's no question that HG Merz handled it superbly, under the circumstances they encountered there. Really very well. But to preserve this bourgeois Richard Paulick architecture at all costs, that's what made it so expensive! It's not just the building itself that's expensive. This requirement also makes it expensive.

TIETZ: Is this once again related to the fact that this is a PEOPLE'S theater?

LEDERER: Certainly, yes.

REISCH: That's interesting. In Munich, there are three major stage projects – the conversion of the Gasteig, the Philharmonie and the Volkstheater. And the Volkstheater was completed on time and came in the capped cost of 131.4 million euros. The fact that we have succeeded at this level has something to do with our awareness. As a building contractor, I am an active part of our society and have a responsibility not only for my company, but also for my built environment. The only problem is that many people don't see that ...

LEDERER: ... They don't want to see it ... It's exactly the same with architects. You

shouldn't assume that architects are better people in this respect. Architecture is a business. But only a small proportion of architects get into the business through competitions. And then there are a few architects who could have become actors or musicians, for example, where they earn just as little. This intrinsic factor, which is based on the fact that you simply can't do it any other way, that you have to do it ... that also exists.

For example, we had imagined that the façade at the top of the white band facing Tumblinger Straße should feature heads. As had been the case for centuries. One of the judges then said, 'You can't do that these days! You can't use heads on a façade anymore'. At school I had a pivotal experience. I was supposed to pick up a schoolmate from his father's practice. His mother described it to me in detail: 'Keep an eye out, when you come along König-Karl-Straße, there's a building with lion's heads on the bottom, go in there.' That's when I realized for the first time in my life that there is something special about buildings, like lion heads. After all, they say something! The awareness of that has been lost to us because of speed. Speed doesn't need details. But when we slow down again, we need details again. If you ask anyone today if they have role models, they all say no, no, we don't have any role models. But there are always role models. Not everything comes from within oneself. That's why we thought it would be nice if we could decide who is important for our time. Who is a role model? And we put these heads outside the theater and the next generation can do it again. Many people apparently found this idea completely absurd. To salvage the idea somewhat, we are now designing a banner. For this I sat down and drew the heads of the actors.**22** Now, of course, you can say – why are you sitting there drawing the heads of actors? Have you lost your mind? But I think to myself, no, it has to be like that! Nobody will pay us for me to draw it myself. But it's necessary. Out of conviction. I think that's the problem with our society, that we've lost something like that, because it's always just about business.

REISCH: If you drive into an average medium-sized German city of 20,000 or 30,000 inhabitants, the first thing you often pass is an industrial park. They all look the same! People live there, but the design of the architecture is disastrous.

theater. Und das Volkstheater ist in der Zeit und mit den gedeckelten Kosten von 131,4 Millionen Euro fertig geworden.

Dass uns das auf diesem Niveau gelungen ist, hat etwas mit unserem Bewusstsein zu tun. Ich bin doch auch und gerade als Bauunternehmer ein aktiver Teil unserer Gesellschaft, habe Verantwortung nicht nur für mein Unternehmen, sondern auch für meine gebaute Umwelt. Das Problem ist nur, dass das viele gar nicht sehen …

LEDERER: … Sie wollen es nicht sehen …

Das ist ja bei den Architekten genau gleich. Man sollte nicht annehmen, die Architekten wären diesbezüglich bessere Menschen. Architektur ist ein Geschäft. Aber nur ein geringer Teil der Architekten kommt über Wettbewerbe zum Geschäft. Und dann gibt es ein paar Architekten, die hätten beispielsweise auch Schauspieler oder Musiker werden können, wo sie genauso wenig verdienen. Dieses Intrinsische, das darin beruht, es einfach nicht anders zu können, es machen zu müssen … das gibt es eben auch.

Beispielsweise hatten wir uns vorgestellt, dass die Fassade oben in dem weißen Band zur Tumblinger Straße Köpfe zeigen sollte. So wie das jahrhundertelang der Fall war. Daraufhin hat einer der Preisrichter gesagt: „Das macht man heute nicht mehr! Man macht keine Köpfe mehr an einer Fassade." In der Schule hatte ich ein einschneidendes Erlebnis. Ich sollte einen Schulkameraden von der Praxis seines Vaters abholen. Seine Mutter hat mir das genau beschrieben: „Pass auf, wenn du die König-Karl-Straße entlangkommst, da steht ein Haus mit Löwenköpfen untendran, da gehst du rein." Da ist mir das erste Mal in meinem Leben klar geworden, dass es an Häusern etwas Besonderes gibt, wie Löwenköpfe. Die sagen ja etwas aus! Das Bewusstsein dafür ist uns durch die Geschwindigkeit verloren gegangen. Geschwindigkeit braucht keine Details. Aber wenn wir wieder langsamer werden, dann brauchen wir wieder Details.

Wenn man heute jemanden fragt, ob er Vorbilder habe, dann sagen alle, nein, nein, wir haben keine Vorbilder. Es gibt aber immer Vorbilder. Es kommt nicht alles aus einem selber. Deshalb haben wir gedacht, es wäre doch schön, wenn wir uns entscheiden könnten, wer für unsere Zeit wichtig ist. Wer ist ein Vorbild? Und diese Köpfe machen wir draußen an das Theater und die nächste Generation kann das wieder neu machen. Dieser Gedanke erschien offenbar für viele völlig absurd. Um die Idee etwas zu retten, entwerfen wir jetzt ein Banner. Dafür habe ich mich hingesetzt und die Köpfe der Schauspieler gezeichnet.**22** Jetzt kann man natürlich sagen – wieso sitzt

du da und zeichnest die Köpfe von Schauspielerinnen und Schauspielern? Tickst du noch richtig? Aber ich denke mir, nein, das muss so sein! Zahlen wird uns das niemand, dass ich das selbst zeichne. Aber es ist notwendig. Aus Überzeugung. Ich glaube, das ist das Problem unserer Gesellschaft, dass wir so etwas verloren haben, weil es immer nur ums Geschäft geht.

REISCH: Wenn Sie in eine durchschnittliche deutsche Mittelstadt mit 20.000 oder 30.000 Einwohnern fahren, dann kommen Sie oft als Erstes an einem Industriegebiet vorbei. Die sehen alle gleich aus! Da leben Menschen, aber die Gestaltung der Architektur ist unterirdisch. Nur interessiert es offenbar niemanden. Da bin ich manchmal einfach nur noch fassungslos. Ich frage mich dann, woher kommt das eigentlich? Ich glaube, es kommt daher, dass man in ganz jungen Jahren, in der Schule etwas über Architektur lernen müsste. Früher war es einfacher. Ich weiß noch, der Günter Behnisch hat einmal gesagt, warum sieht das Haus so aus mit einem Satteldach [formt die Hände zum Dreieck]? Weil es den Regen und den Schnee abschütteln muss. Mehr gab es nicht! Heute gibt es alles. Aber mit ALLEM verantwortungsbewusst umzugehen, das wäre früher schon schwierig gewesen. Damals waren die Menschen auch nicht gescheiter, aber sie hatten weniger.

LEDERER: Vor einigen Jahren hat die Wochenzeitung „Die Zeit" ihre Artikel umgestellt, weil sie alle kürzer sein müssten. Die Menschen lesen so lange Artikel nicht mehr, hieß es. Heute kämpfen alle Zeitschriften darum, dass sie überhaupt noch gelesen werden. Übrigens auch die Fachzeitschriften. Das zieht sich durch die gesamte Gesellschaft und in allen Bereichen, auch in der Architektur.

REISCH: Es ist nicht per se so, dass zu wenig Geld die Architektur schlecht macht. Es ist vielmehr das fehlende Bewusstsein dafür, die Dinge gut zu machen. Es klingt vielleicht naiv, aber ich bin der festen Überzeugung, jeder, der irgendetwas mit Immobilien zu tun hat, sollte studiert haben, und zwar Architektur, Kunstgeschichte, Soziologie, damit er weiß, womit er sich befasst.

LEDERER: Es hat schon auch etwas mit dem Geld zu tun, mit unserem Wirtschaftssystem. Das Design ist nicht mehr dazu da, den Apparat schön zu machen. Derzeit ist das Design vor allem dazu da, die Produktionszyklen zu verkürzen, sodass ich jedes Jahr ein neues Produkt auf den Markt bringen kann, das ein bisschen anders aussieht und angeblich etwas besser ist als das alte. Dabei ist der Inhalt genau der gleiche, aber sieht etwas anders aus.

It's just that no one seems to care. Sometimes I am simply stunned. I then ask myself, where does this actually come from? I think it comes from the fact that you have to learn something about architecture at a very young age, at school. It used to be easier. I remember Günter Behnisch once said, why does the building look like this with a gable roof [forms his hands into a triangle]? Because it has to shed the rain and snow. That's all there was! Today there is everything. But to deal with EVERYTHING responsibly, that would have been difficult in the past. People weren't smarter then either, but they had less.

LEDERER: A few years ago, the weekly newspaper "Die Zeit" changed its articles because they all had to be shorter. People don't read such long articles anymore, they said. Today, all magazines are struggling to be read at all. Even trade journals. This is going on throughout society and in all areas, including architecture.

REISCH: It's not that too little money makes architecture bad per se. Rather, it's the lack of awareness to do things well. It may sound naïve, but I firmly believe that anyone who is involved with real estate should have studied architecture, art history, sociology, so that they know what they are dealing with.

LEDERER: It's also to do with money, with our economic system. Design is no longer there to make the machine beautiful. At the moment, design is mainly there to shorten production cycles so that I can launch a new product every year that looks a little different and is supposedly a little better than the old one. The content is exactly the same but it looks a little different.

TIETZ: A look at cities shows that you can build very badly with a lot of money and much better with much less. The crucial thing seems to me that there is not only a lack of architectural and urban planning knowledge, but that there is a fundamental lack of holistic aesthetic education.

REISCH: ... and also a lack of knowledge about today's systems. In business, in everything I do professionally, I have to keep everything on the radar. The construction industry is nothing other than a melting pot of very different influences, a lot of expertise and even more ignorance, namely of what is important to my partners in the construction team. That's why so many things go wrong, because no one takes the

22

Arno Lederer, Münchner Volkstheater, ausgeführte Porträtköpfe der Schauspieler/
Munich Volkstheater, executed portrait heads of the actors

TIETZ: Der Blick in die Städte zeigt, dass man mit sehr viel Geld sehr schlecht bauen kann und mit viel weniger Geld sehr viel besser. Das Entscheidende scheint mir zu sein, dass es nicht nur einen Mangel an architektonischem und städtebaulichem Wissen gibt, sondern dass ein grundsätzlicher Mangel an ganzheitlicher ästhetischer Bildung herrscht.

REISCH: … Und auch ein mangelndes Wissen um die Systematik unserer Jetztzeit. Beim Wirtschaften, bei allem beruflichen Tun muss ich alles auf dem Schirm behalten. Die Bauwirtschaft ist doch nichts anderes als ein Schmelztiegel ganz verschiedener Einflüsse, jeder Menge Fachwissen und noch mehr Nichtwissen, nämlich von dem, was meinen Partnern im Bauteam wichtig ist. Deshalb geht so manches schief, weil sich keiner die Mühe macht, sich gemeinsam mit den unterschiedlichen Beteiligten an einen Tisch zu setzen und im Sinn der Sache zu beraten – wie machen wir das jetzt am besten? Das war immer schon die ureigene Aufgabe eines Architekten, doch mittlerweile ist der im Regelfall damit völlig überfordert …

LEDERER: Es ist häufig nicht im Bewusstsein, dass Architektur eine nonverbale Sprache ist. Mit Architektur kann ich etwas ausdrücken. Es gibt aber zu wenig Verständnis dafür, was damit eigentlich ausgedrückt wird. Ein Beispiel dafür ist für mich das Bauhaus Museum in Dessau. Wir sind durch die Straßen der Stadt gefahren und haben uns gefragt, ja wo ist denn jetzt das neue Museum? Aber dort wo es sein sollte, stand nur ein großer Glaskasten, ähnlich einem Autohaus – und das war dann das Bauhaus Museum. Das ist so etwas von traurig. Dort zeigt sich ein Missverständnis, das die Sprache des Hauses betrifft. Wie ein Haus in der Stadt steht und zur Straße und in der Geschichte, das sei die Verantwortung der Architekten, meint man. Nein! Das ist auch eine gesellschaftliche Verantwortung. Die Gesellschaft bestimmt, was Architektur ist und was schick ist. Das beginnt bereits in der Vorbesprechung für einen Wettbewerb. Dort werden Kriterien aufgestellt, nach denen etwas beurteilt wird. Ein Kriterium ist der Städtebau, ein anderes lautet zum Beispiel: Architektur der Fassade, dann kommen die Funktion, die Wirtschaftlichkeit, das Klima, Energie usw. Dann melde ich mich immer und sage Städtebau, Funktion, Wirtschaftlichkeit, Klima – das ist alles Architektur! Was soll der Unsinn, das aufzudröseln? Ich mache mit dem Geld, das mir zur Verfügung steht, Architektur. Geld ist ein Teil der Aufgabe wie die Funktion, das Klima, die Konstruktion, die Barrierefreiheit ... Dass diese Dinge voneinander getrennt werden und an Spezialisten gehen,

trouble to sit down together at the table with the various parties involved and discuss the matter in hand – what's the best way to do this now? This has always been the job of architects, but nowadays they tend to be completely overwhelmed by it …

LEDERER: People often don't realize that architecture is a non-verbal language. I can express something with architecture. But there is too little understanding of what is actually being expressed with it. An example of this for me is the Bauhaus Museum in Dessau. We drove through the streets of the city and asked ourselves, where is the new museum? But where it was supposed to be, there was only a big glass box, similar to a car dealership – and that was the Bauhaus Museum. That's so sad. There you can see a misunderstanding that concerns the language of the building. How a building stands in the city and in relation to the street and in history, that is the responsibility of the architects, one thinks. No! It is also a social responsibility. Society determines what architecture is and what is chic. This already begins in the preliminary discussion for a competition. There, criteria are set according to which something is judged. One criterion is urban design, another is, for example, the architecture of the facade, then comes function, economy, climate, energy, and so on. Then I always come forward and say urban design, function, economy, climate – that's all architecture! What is this nonsense about breaking it down? I make architecture with the money that is available to me. Money is part of the job, like function, climate, construction, accessibility ... The fact that these things are separated from each other and go to specialists who don't understand anything about architecture is the problem we have at the moment, and it's also expressed in language.

REISCH: You are absolutely right. It is society. Unfortunately, one also has the impression that a large part of the architectural community is dismissive or completely ignorant of new developments and trends of an economic nature. This is the only way that family houses can now be bought off the shelf. No city architect dares to counteract this with a development plan.

TIETZ: While we're on the subject of the social significance of urban planning and architecture, what role did the impact of the People's Theater on the neighborhood play in the planning process?

LEDERER: On the one hand, the theater – like the slaughterhouse before it – is a large building in a heterogeneous, parceled-out environment. It is not an industrial building, but it has something to do with the industrial history of the site. The other thing is the area that adjoins it. We didn't know exactly what was going to happen there. I thought it was a shame that the site was allocated for the theater, but we didn't know what the city next to it would look like in the future. In our competition considerations, we had proposed an alternative of opening up the theater to a future green corridor along the adjacent railroad line, to this large public space that is to extend from Theresienwiese to the Isar river. But the city didn't want that, because it had already committed itself to this plot of land, which isn't a bad thing. But if you start from urban planning and think fifty years ahead, that would have been a great alternative, to bring the theater together with this public space, with an almost identical design that could have been practically mirrored. The other thing that we've noticed is that there's going to be an area of city with big blocks around here. But what people love is the character of Isarvorstadt, a superb area of the city, with its small-scale parceled mix. And I asked myself, why don't they just continue to build this mixture, and the slaughterhouse and the theater would just be there? I think it's a shame that the urban development that's planned now doesn't include that. Then there would be small shops instead of large spaces for chain stores or supermarkets, because such chains only start at 600 square meters of retail space. This isn't an architectural issue, but a land issue. But land is a prerequisite for creating a city whose typology already exists here.

TIETZ: If the Volkstheater were even more oriented toward public space – toward the people – what role could it have played as a "third place"? Cultural buildings, above all libraries, but also museums and theaters, are currently coming under scrutiny with regard to this function.

LEDERER: If we're talking about the death of city centers, two things are important. First, it's because of chain stores. The chain stores don't care if the city center dies. They'll go out when sales are no longer good, or Amazon will take over. The other thing is that we no longer have apartments

die nichts von Architektur verstehen, ist das Problem, das wir derzeit haben und das sich auch im Sprachlichen ausdrückt.

REISCH: Du hast vollkommen recht. Es ist die Gesellschaft. Leider hat man aber auch den Eindruck, dass große Teile der Architektenschaft neuen Entwicklungen und Tendenzen wirtschaftlicher Art ablehnend oder völlig unwissend gegenüberstehen. Nur so kann es sein, dass mittlerweile die Einfamilienhäuser von der Stange gekauft werden können. Kein Stadtbaumeister traut sich noch, da mit einem Bebauungsplan gegenzusteuern.

TIETZ: Wo wir bei der gesellschaftlichen Bedeutung von Städtebau und Architektur sind, welche Rolle hat bei der Planung die Wirkung des Volkstheaters in das Quartier gespielt?

LEDERER: Zum einen ist das Theater – wie schon der Schlachthof – ein großes Gebäude in einer heterogenen, parzellierten Umgebung. Es ist zwar kein Industriegebäude, aber es hat etwas mit der industriellen Geschichte des Ortes zu tun. Das andere ist das Areal, das sich anschließt. Von dem wussten wir nicht genau, was dort geschehen wird. Ich fand es schade, dass das Grundstück für das Theater gesetzt war, wir aber nicht wussten, wie die Stadt daneben künftig aussehen wird. In unserer Wettbewerbsüberlegung hatten wir eine Alternative vorgeschlagen, das Theater zu einem künftigen Grünzug entlang der angrenzenden Bahntrasse zu öffnen, zu diesem großen öffentlichen Raum, der sich von der Theresienwiese bis vor zur Isar erstrecken soll. Das wollte die Stadt aber nicht, da sie sich bereits auf dieses Grundstück festgelegt hatte, was ja auch nicht schlecht ist. Aber wenn man vom Städtebau ausgeht und einmal fünfzig Jahre vorausdenkt, dann wäre das eine tolle Alternative gewesen, das Theater mit diesem öffentlichen Raum zusammenzubringen, bei einem fast gleichen Entwurf, den man praktisch hätte spiegeln können. Das andere, das wir festgestellt haben, ist, dass hier in der Umgebung ein Stück Stadt mit großen Blöcken entstehen soll. Aber das, was die Menschen lieben, ist der Charakter der Isarvorstadt, ein super Stück Stadt, mit seiner kleinteiligen parzellierten Mischung. Und da habe ich mich schon gefragt, warum baut man diese Mischung nicht einfach weiter und der Schlachthof und das Theater stünden einfach so dort drin? Das finde ich schade, dass der Städtebau, der jetzt geplant ist, das nicht beinhaltet. Dann gäbe es kleinen Einzelhandel anstatt großer Flächen für Filialisten oder Supermärkte, denn solche Ketten fangen erst bei 600 Quadratmetern Ladenfläche an. Das ist kein Architekturthema, sondern ein Thema von Grund und Boden.

Aber Grund und Boden bilden die Voraussetzung dafür, dass eine Stadt entstehen kann, deren Typologie hier schon vorhanden ist.

TIETZ: Wenn das Volkstheater noch stärker zum öffentlichen Raum – zum Volk – orientiert wäre, welche Rolle hätte es dann als „Dritter Ort" spielen können? Kulturbauten, allen voran Bibliotheken, aber auch Museen und Theater, werden ja derzeit auf diese Funktion hin intensiv befragt.

LEDERER: Wenn wir gerade über das Sterben der Innenstädte sprechen, sind zwei Dinge wichtig. Zum einen liegt das am Filialhandel. Dem Filialhandel ist es egal, ob die City stirbt. Der geht raus, wenn die Umsätze nicht mehr stimmen, oder Amazon übernimmt die Rolle. Das andere ist, dass wir keine Wohnungen mehr in den Innenstädten haben. Nur solche, die nach einem Schlüssel in den Obergeschossen großer Einheiten errichtet werden, also nicht in Parzellen, wie sie in den beliebten Quartieren zu beiden Seiten des Schlachthofes gut funktionieren. Das bringt, zusammen mit der Vorstellung einer Mobilität, bei der die Fußgänger das letzte Glied der Kette sind, die Innenstädte zum Sterben. Wir brauchen die „langsame Stadt". Wenn das aber so ist, müssen wir wieder andere Dinge in die Städte bringen und dazu gehört auf jeden Fall die Kultur. Kultur ist ein wahnsinnig wichtiger Motor. Das konnte man in den 70er-Jahren in Paris beim Centre Pompidou beobachten.**23** Ein glänzendes Beispiel, wie eine Kulturmaschine ein gesamtes Quartier wieder nach oben bringt. Ein Theater hat nicht nur die Aufgabe, kulturell, sondern auch städtebaulich und damit stadtgesellschaftlich zu wirken. Wenn das Theater ein öffentliches Haus wird, in das man jederzeit einfach hineingehen kann und worüber sich Jung und Alt freut, dass es da ist – prima. Wir brauchen diese Nicht-Konsumhäuser. Interessant ist ja, wenn man drei-, vierhundert Jahre zurückgeht, dass die alten Städte, die lebendig waren, nicht vom Handel allein gelebt haben, sondern von dieser Mischung aus Kultur, Religion und Handel. Diese Rolle soll das Volkstheater für das Quartier übernehmen. Deshalb muss das Haus nicht mehr aussehen wie der ehemalige Schlachthof, kann aber dessen Spuren zeigen, die Geschichte dieses Ortes.

in the city centers. Only ones that are built according to a code on the upper floors of large units, so not in lots like the ones that work well in the popular neighborhoods on either side of the slaughterhouse. That, along with the notion of mobility where pedestrians are the last link in the chain, is killing downtowns. We need the "slow city." But if that's the case, we need to bring other things back to cities, and culture is definitely one of them. Culture is an insanely important driver. You could see that in the seventies in Paris with the Centre Pompidou.**23** It's a shining example of how a cultural machine can lift up an entire neighborhood. A theater not only has the task of having a cultural impact, but also an impact on urban development, and thus on urban society. If the theater becomes a public building that people can just walk into at any time and that young and old are happy to see – great. We need these non-consumer buildings. It's interesting, if you go back three, four hundred years, that the old cities that were vibrant didn't live on commerce alone, but on this mixture of culture, religion and commerce. That's the role the People's Theater is supposed to play for the neighborhood. Therefore, the building doesn't have to look like the former slaughterhouse, but can show its traces, the history of this place.

Das Gespräch fand am 11. März 2021 im Münchner Volkstheater statt.

The interview took place at the Munich Volkstheater on March 11, 2021.

23

Renzo Piano, Richard Rogers, Centre Pompidou, Paris

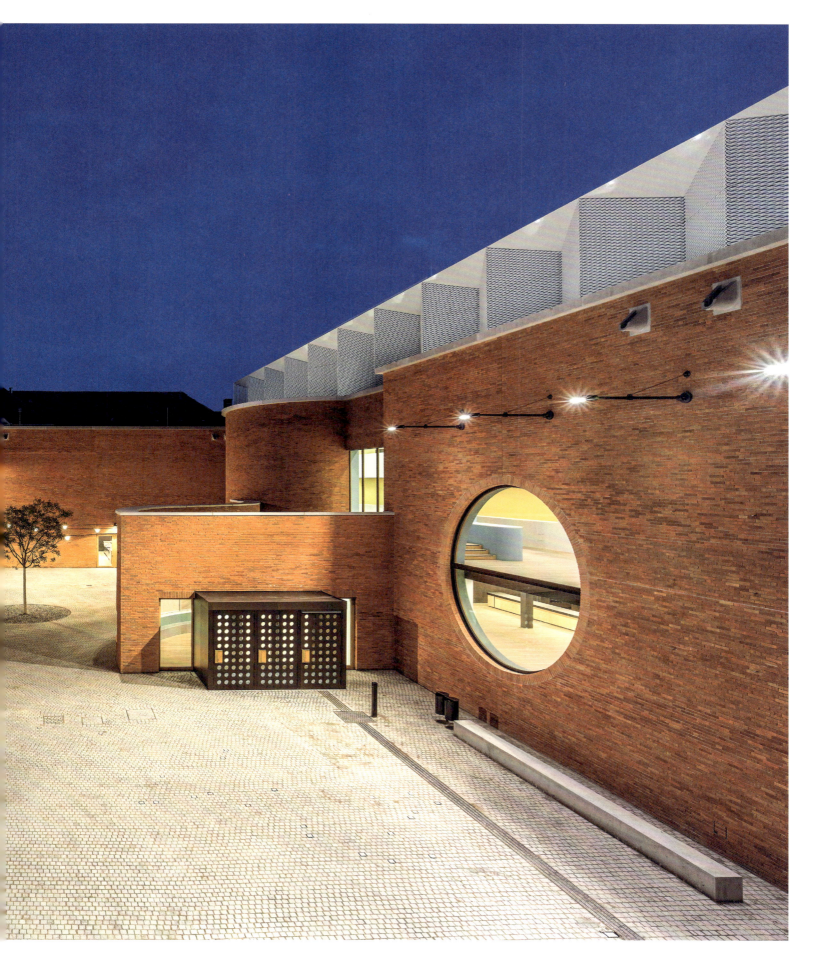

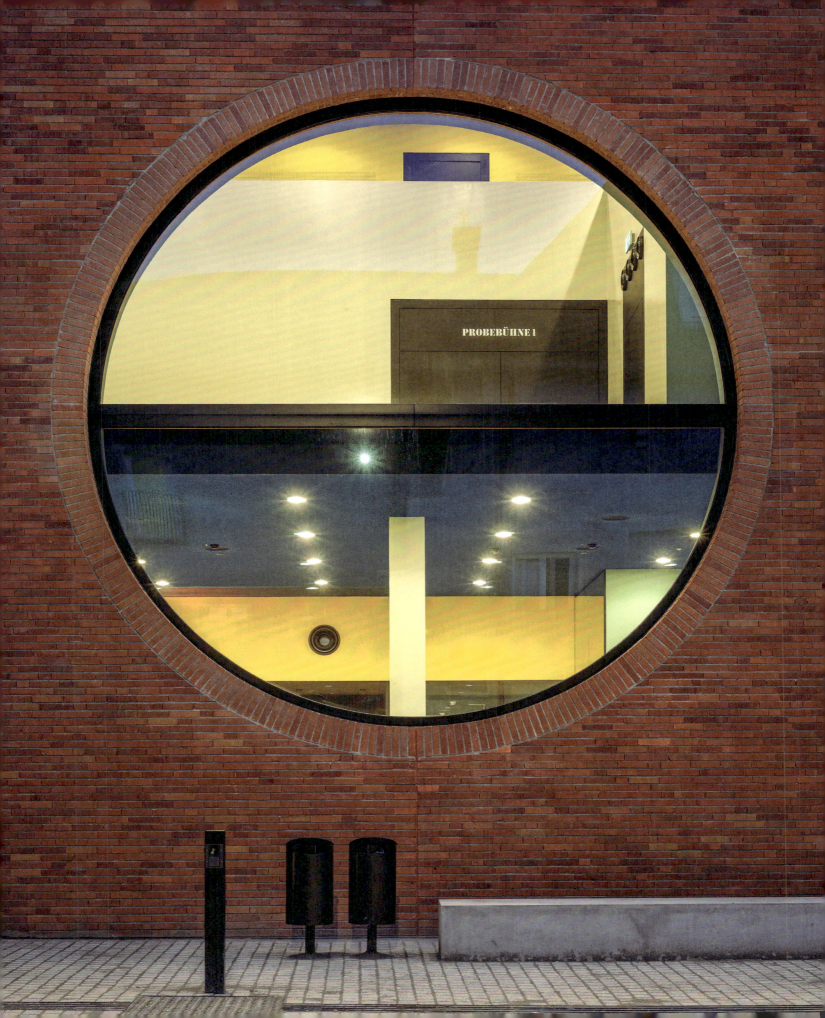

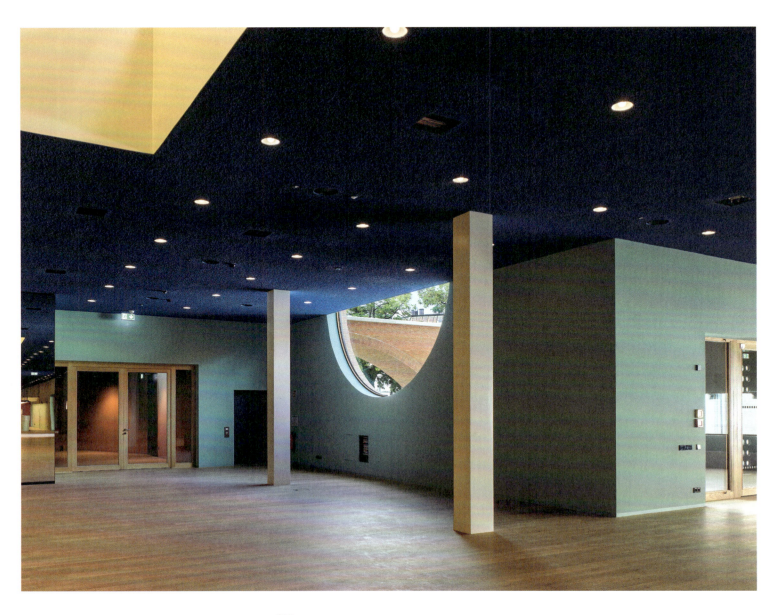

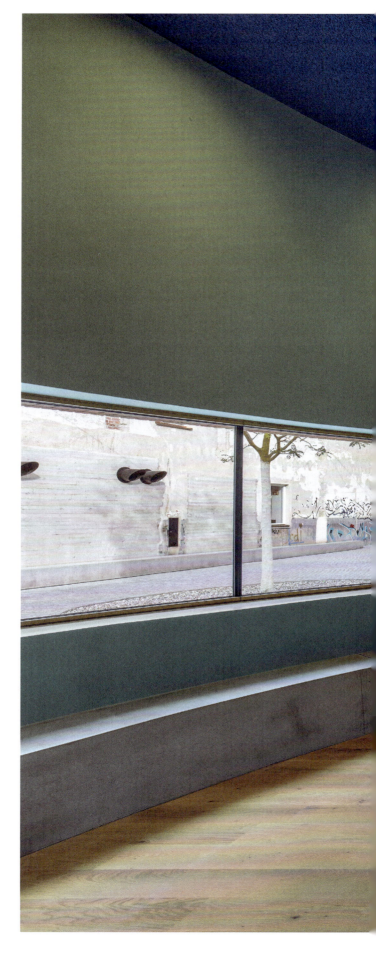

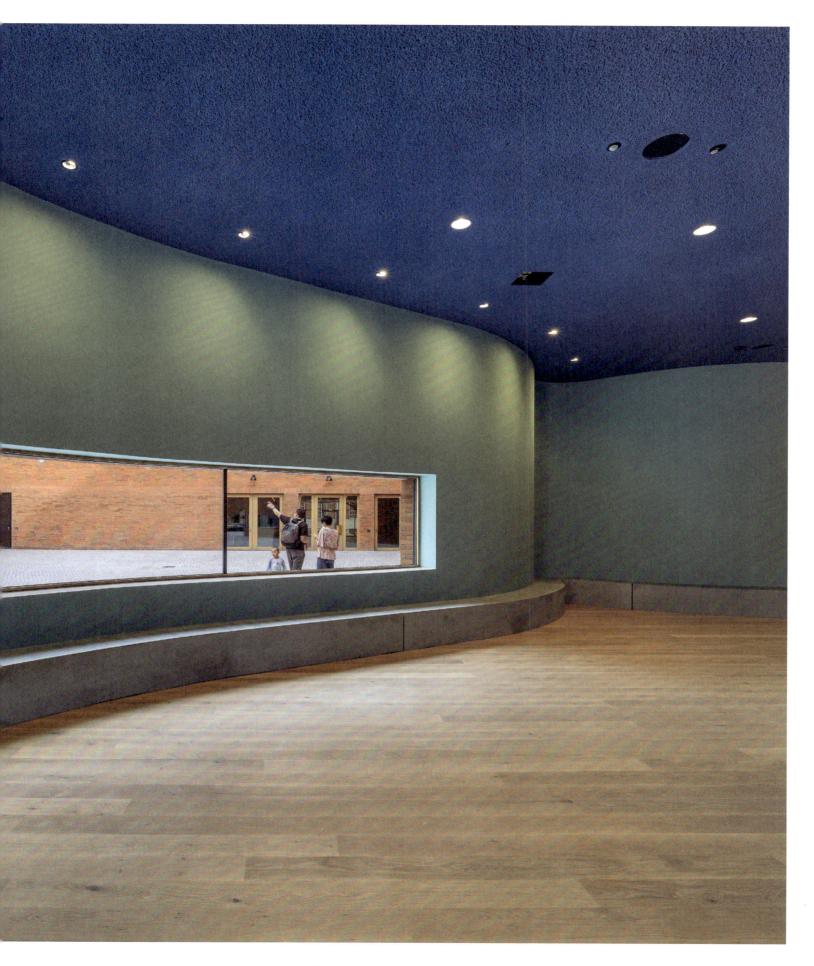

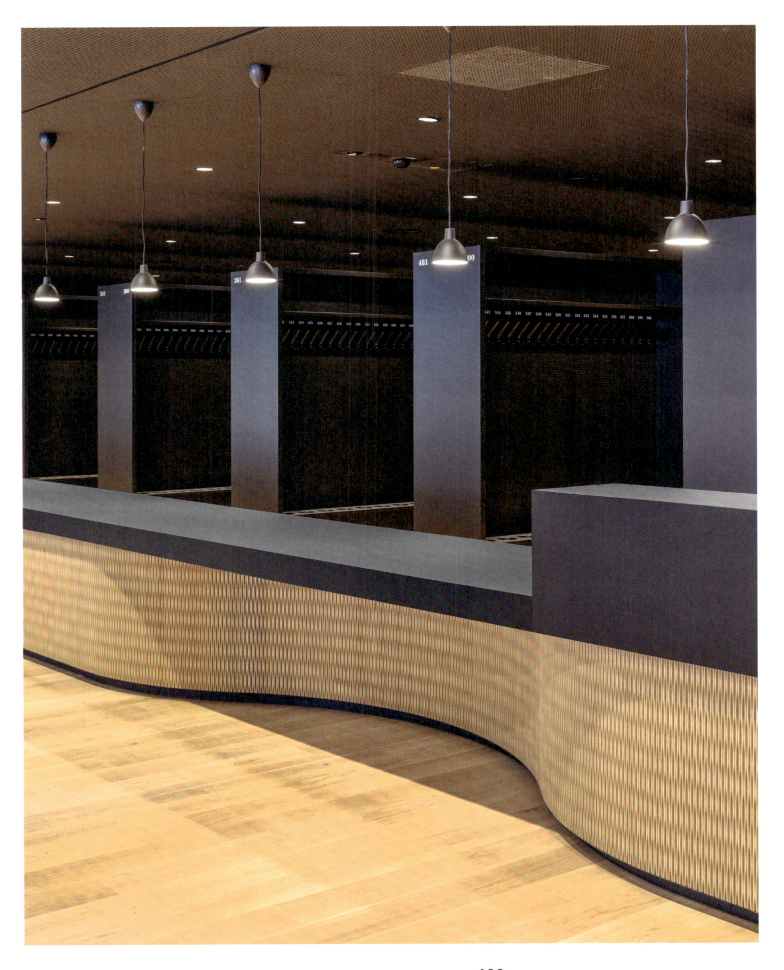

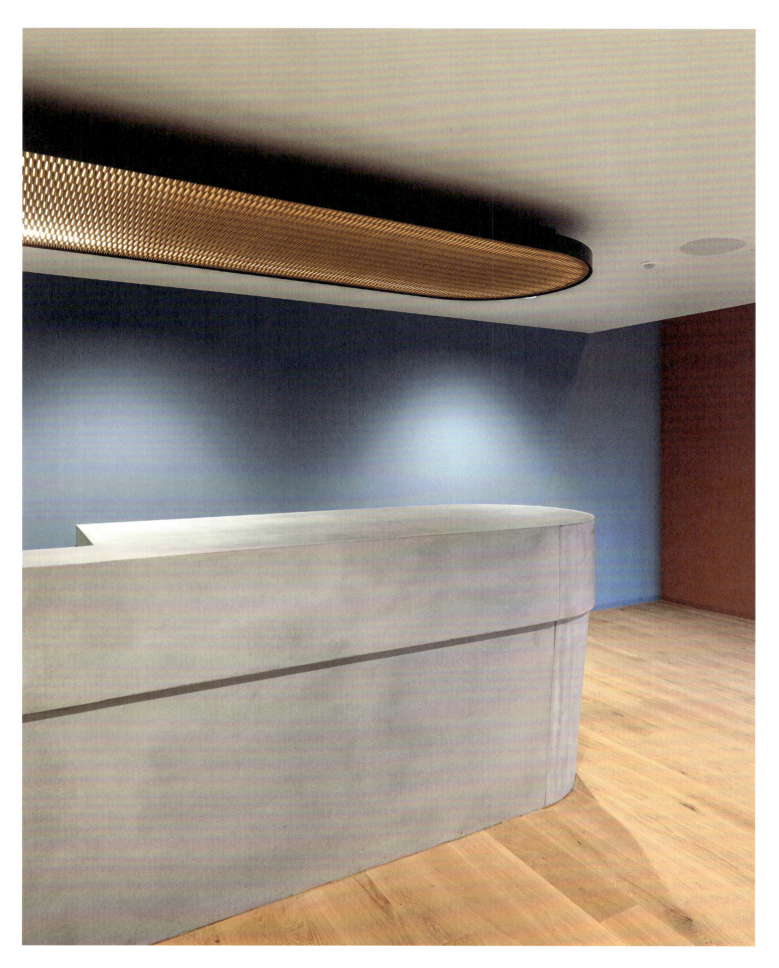

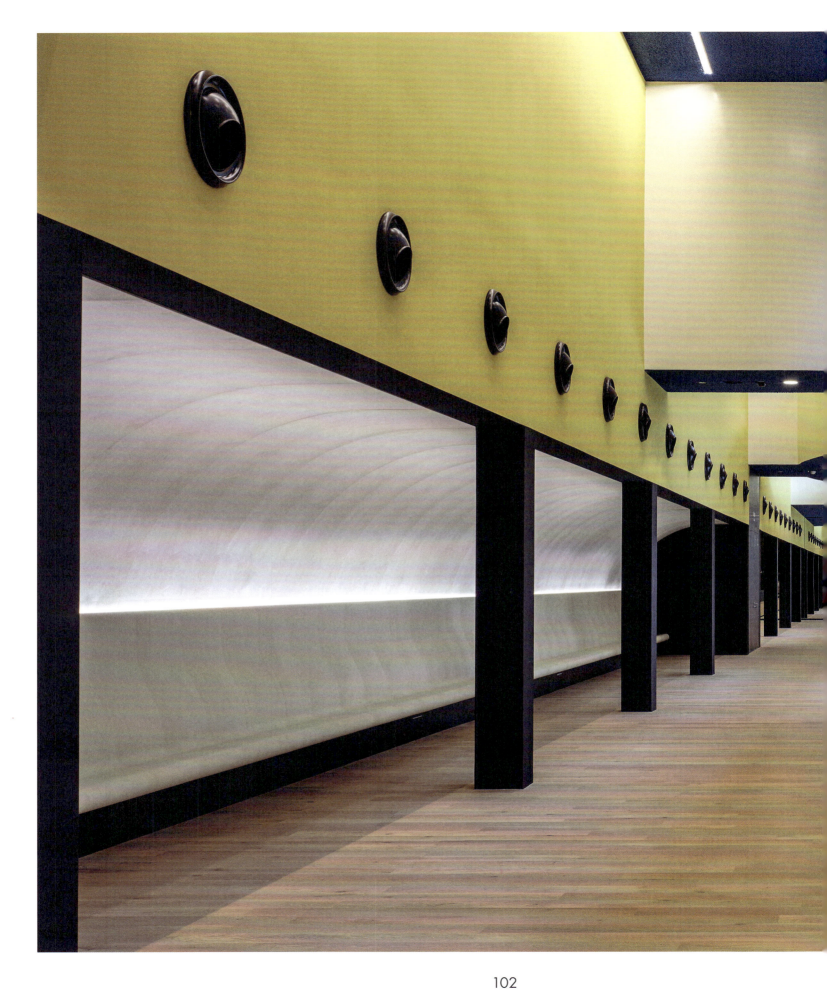

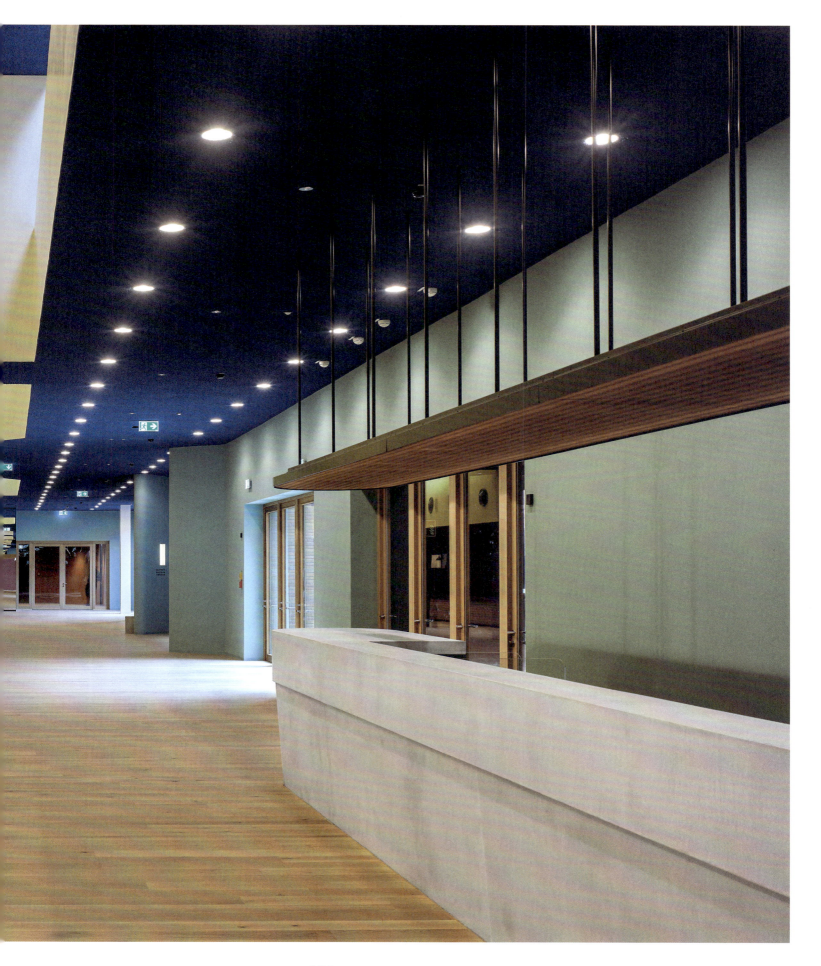

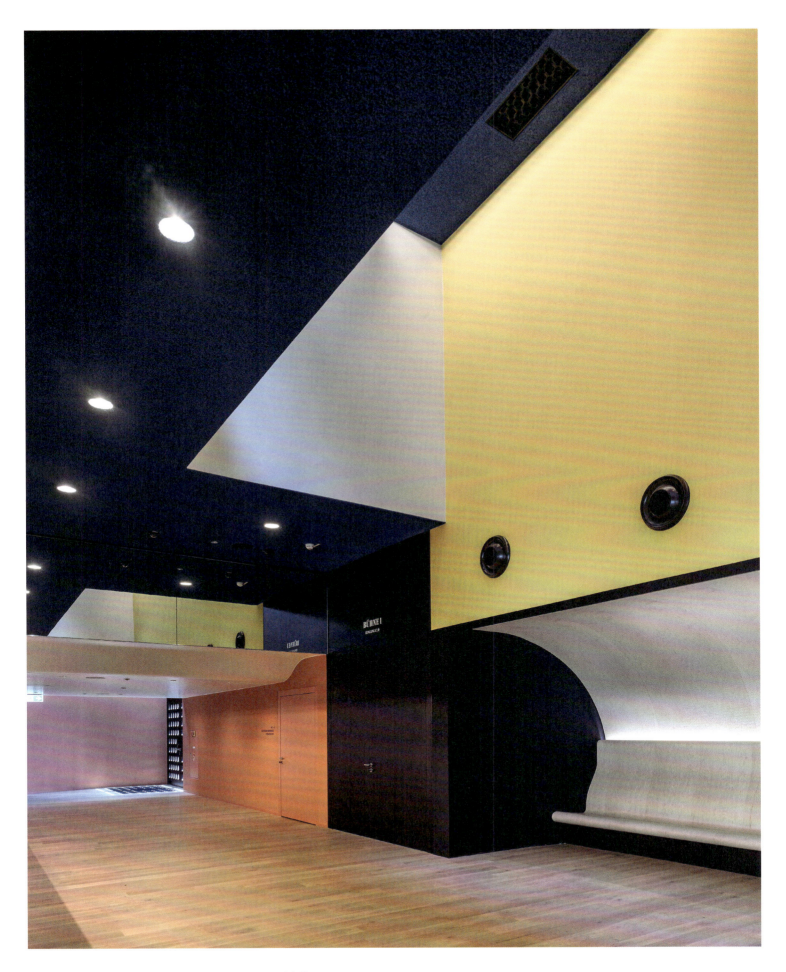

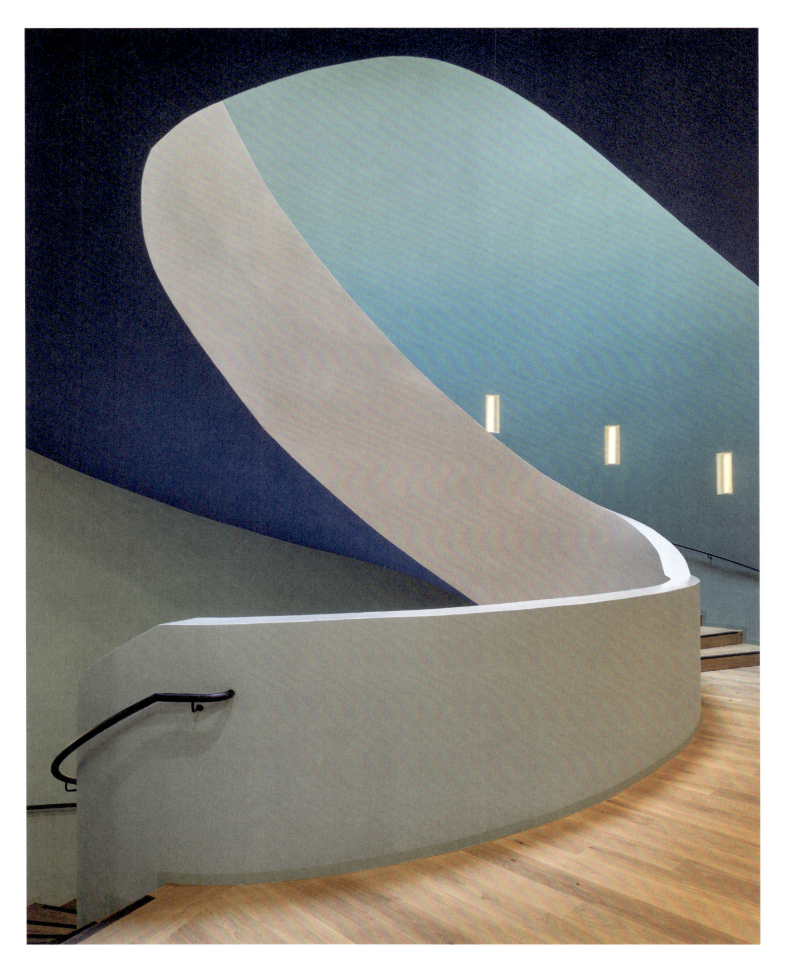

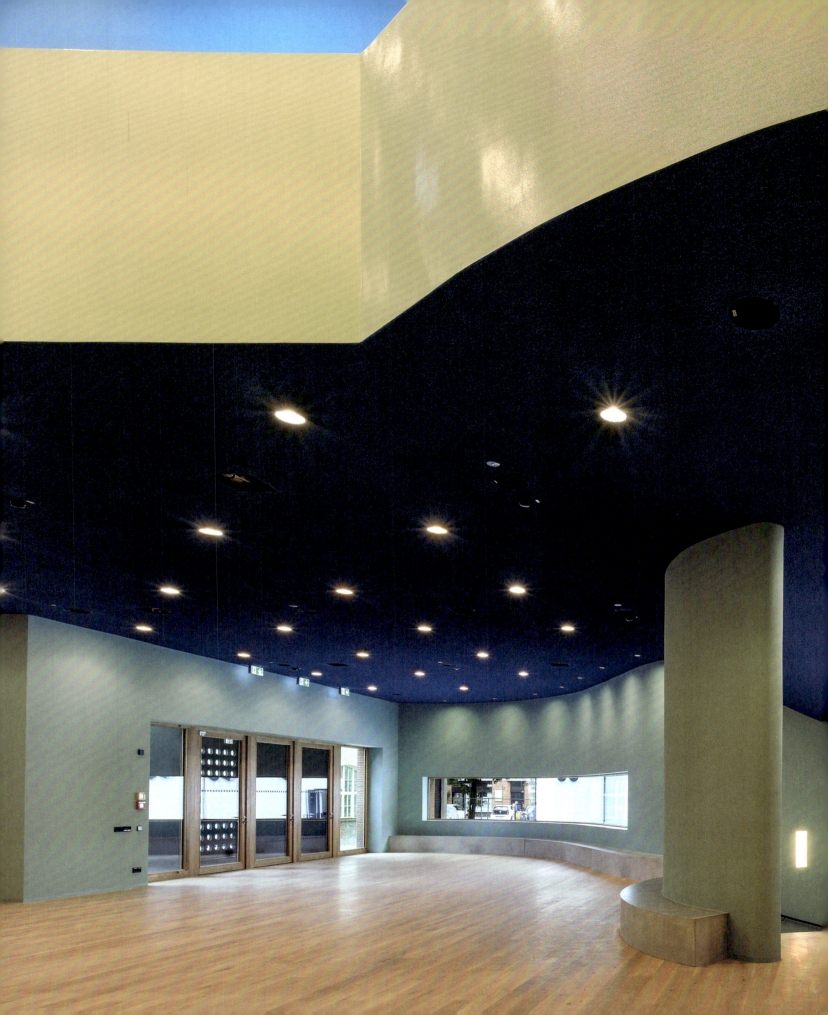

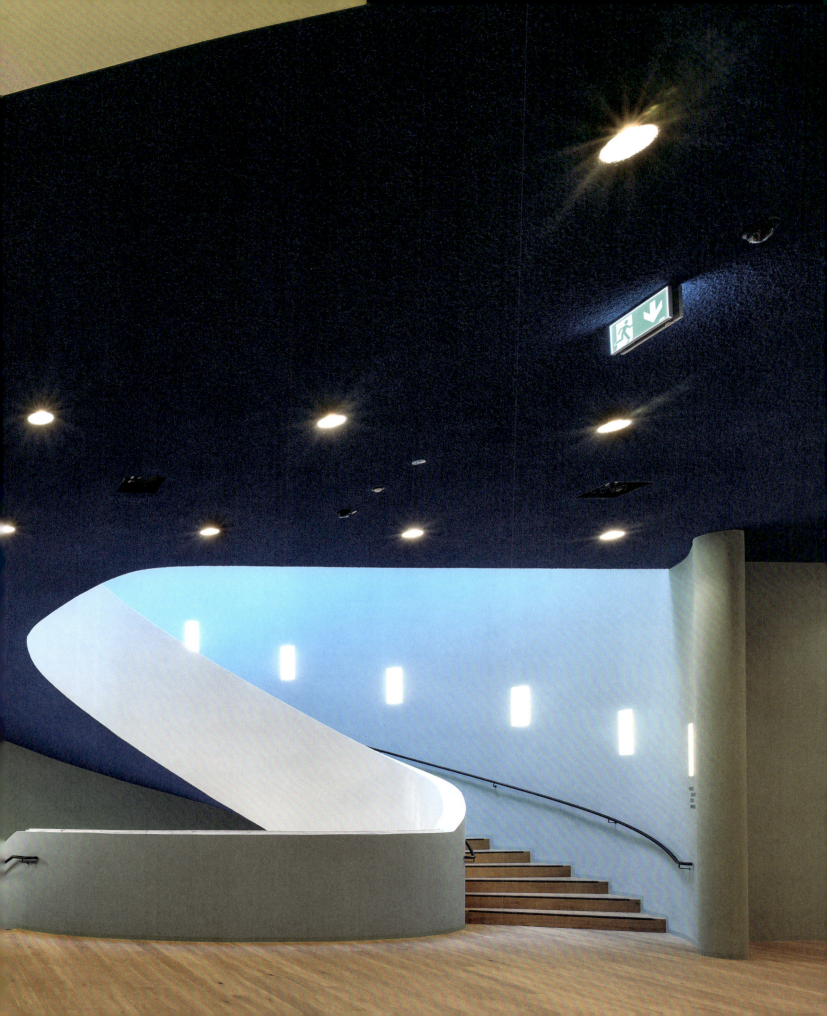

112

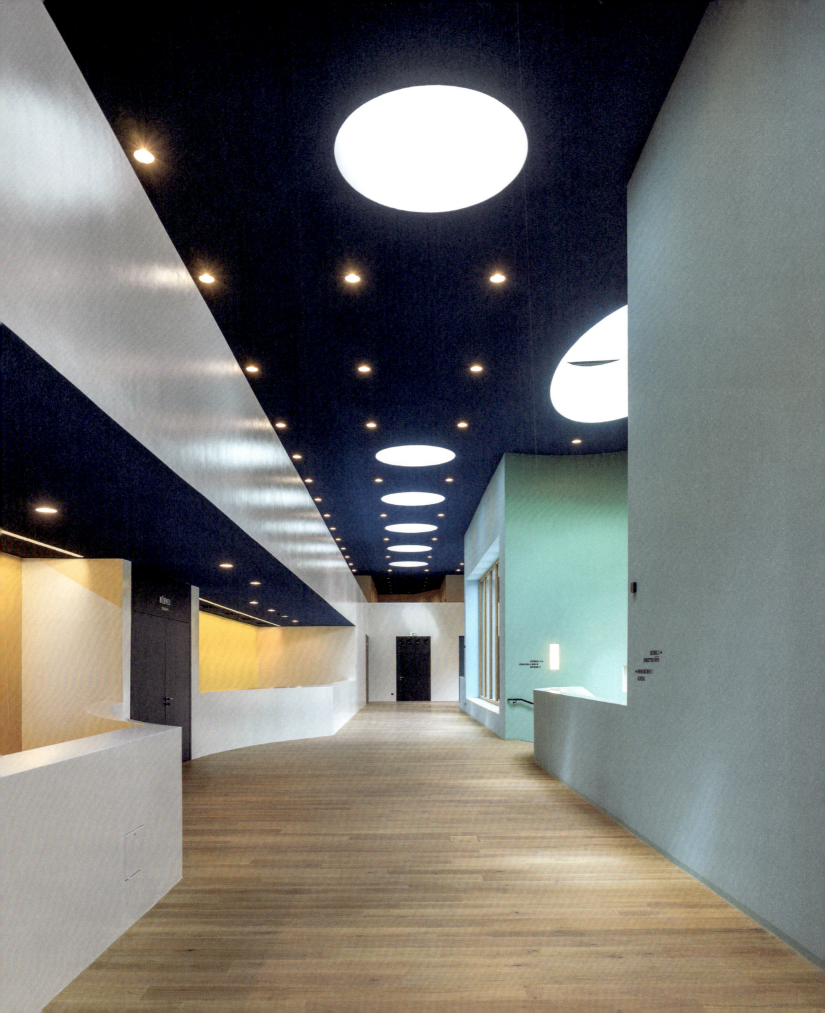

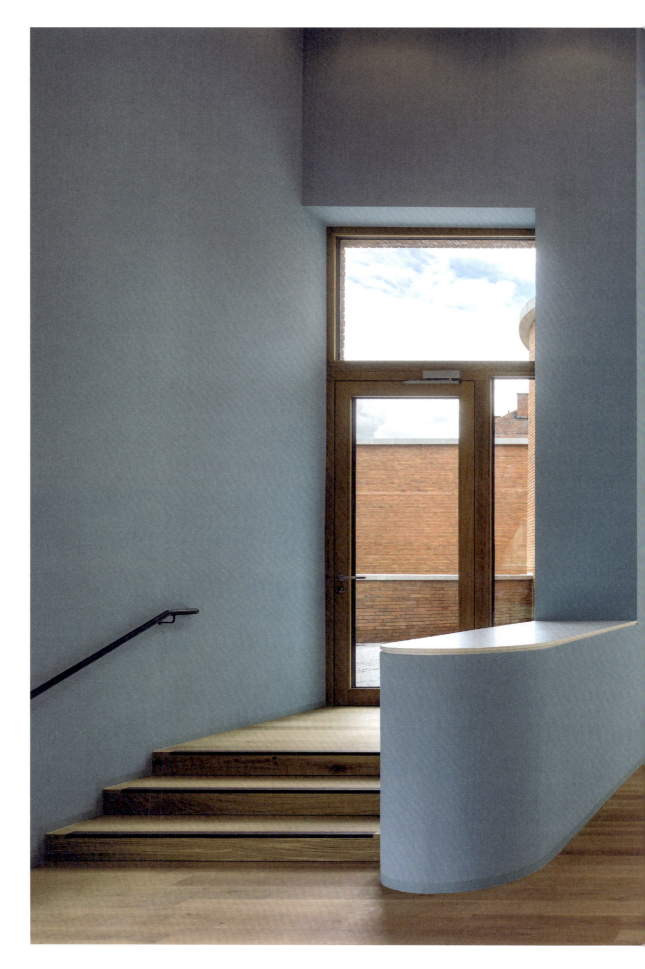

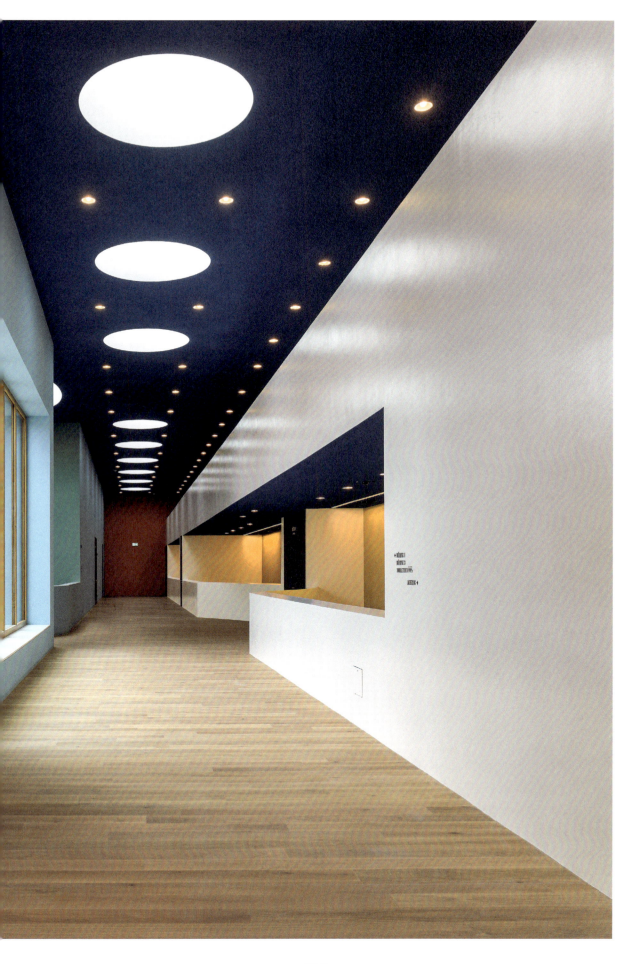

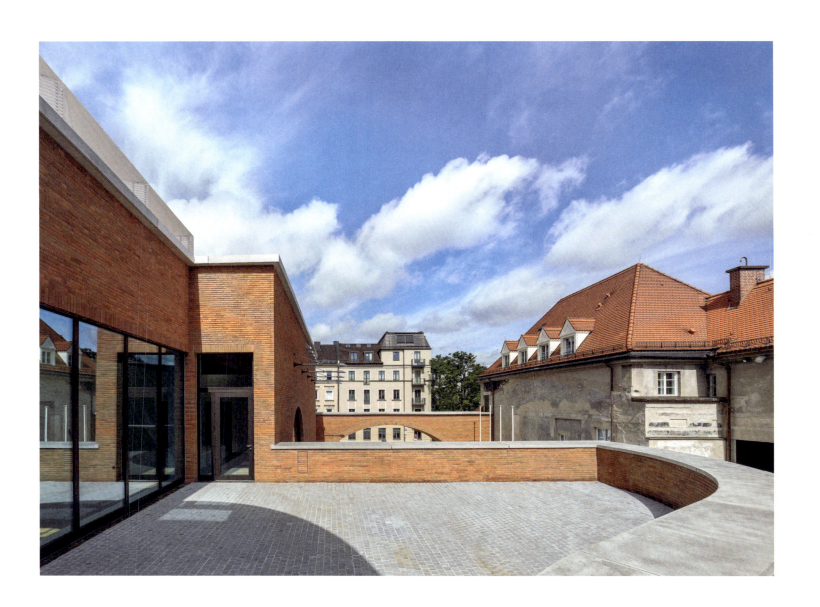

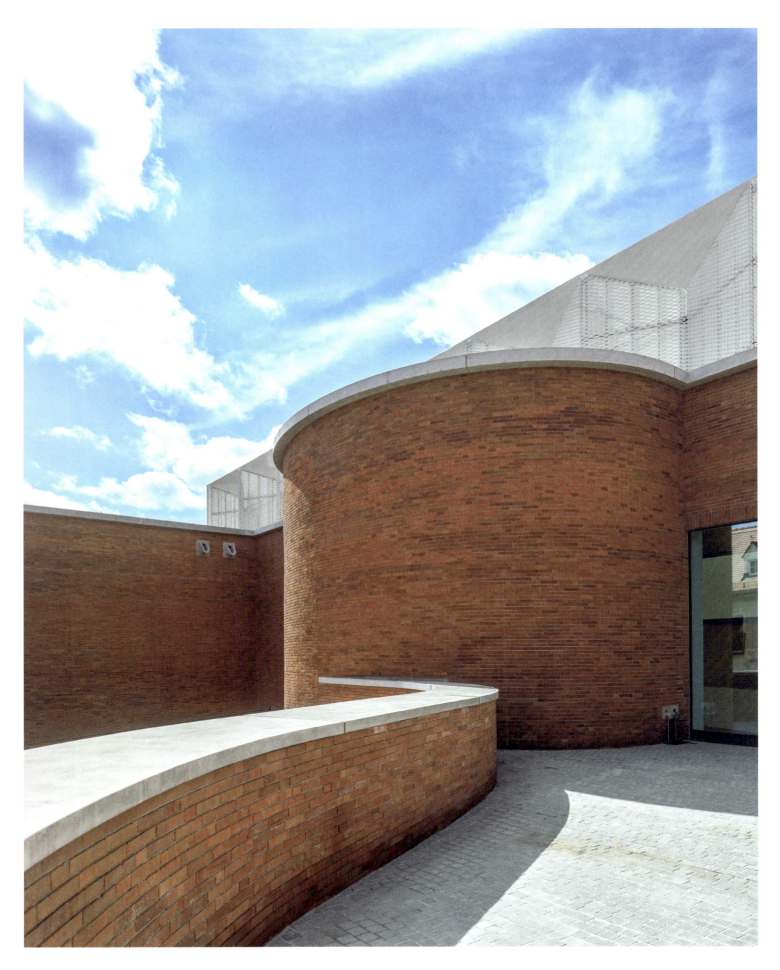

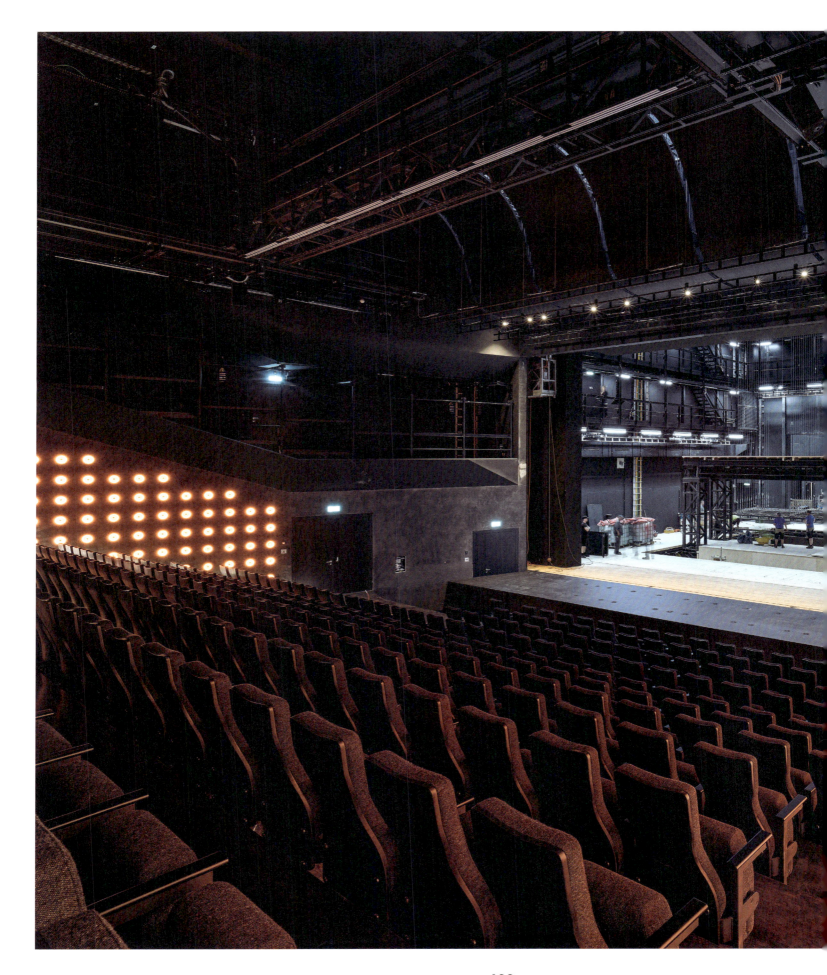

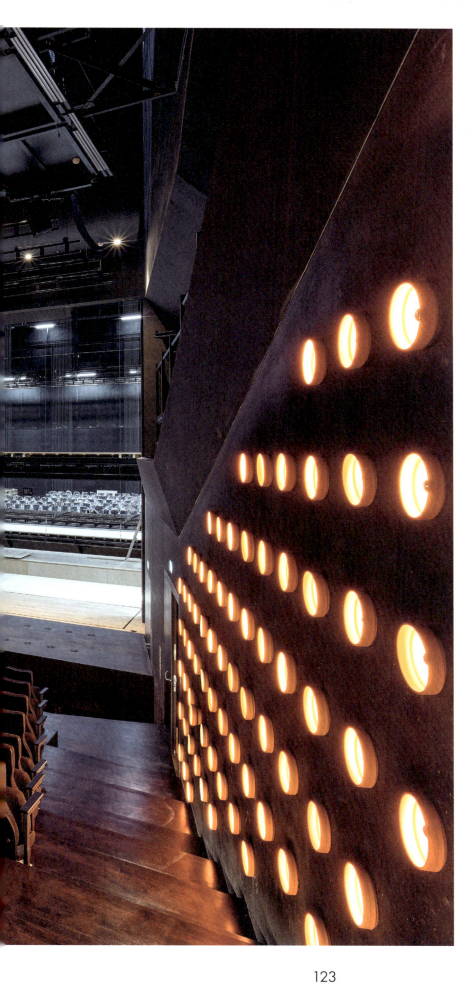

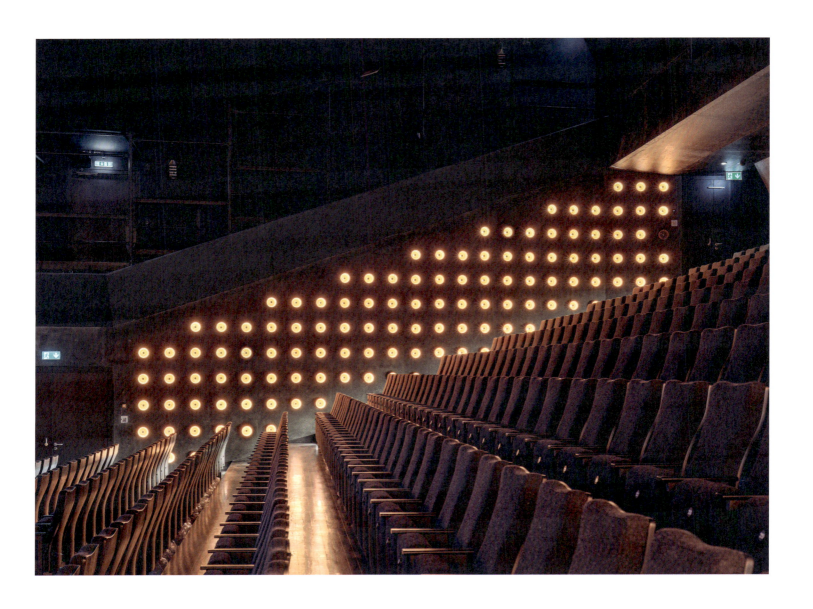

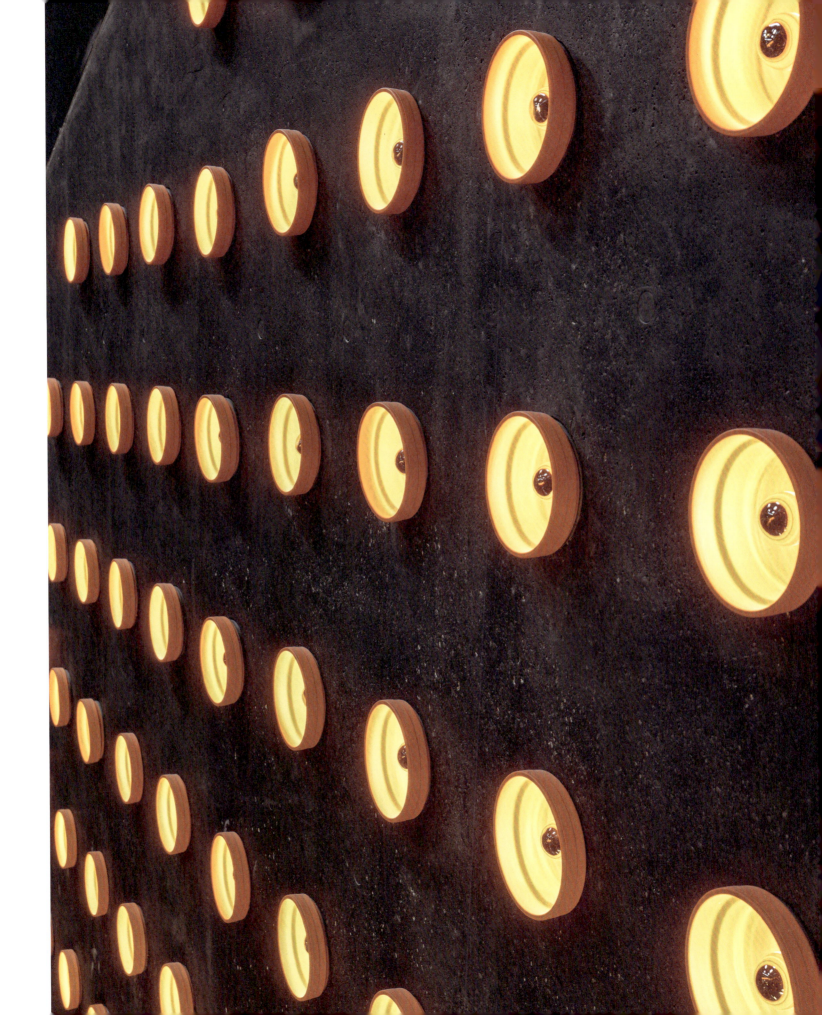

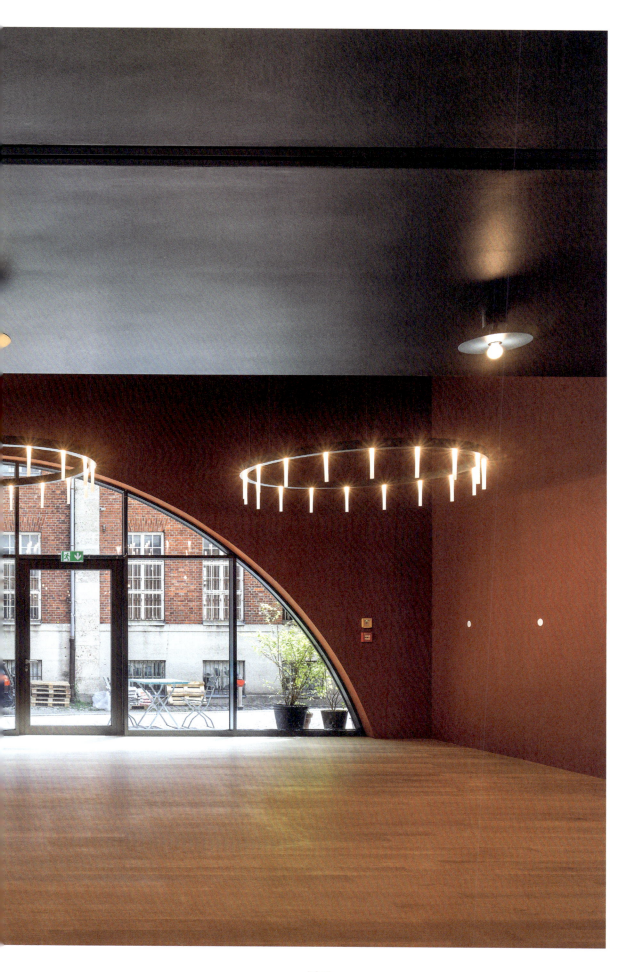

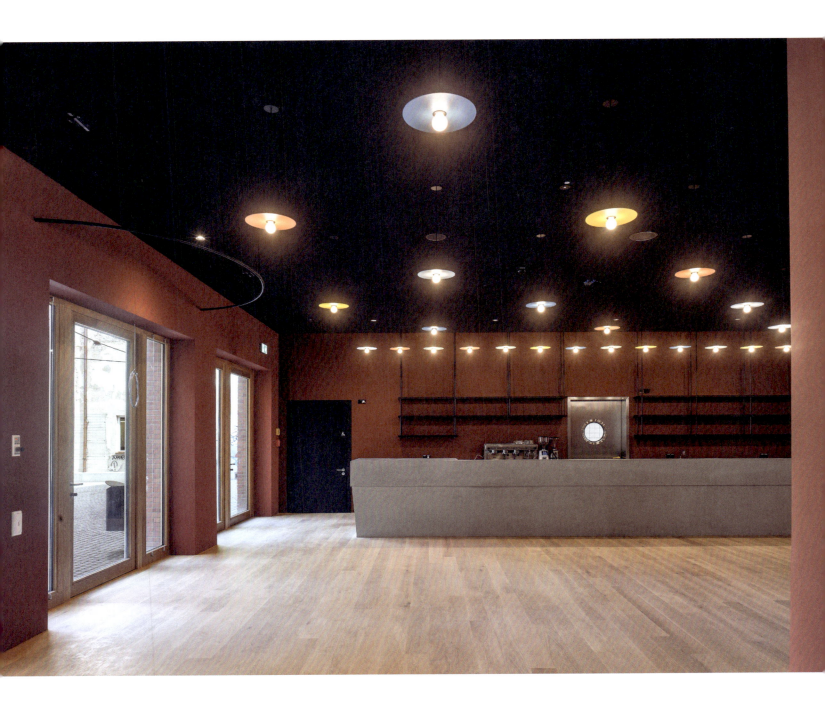

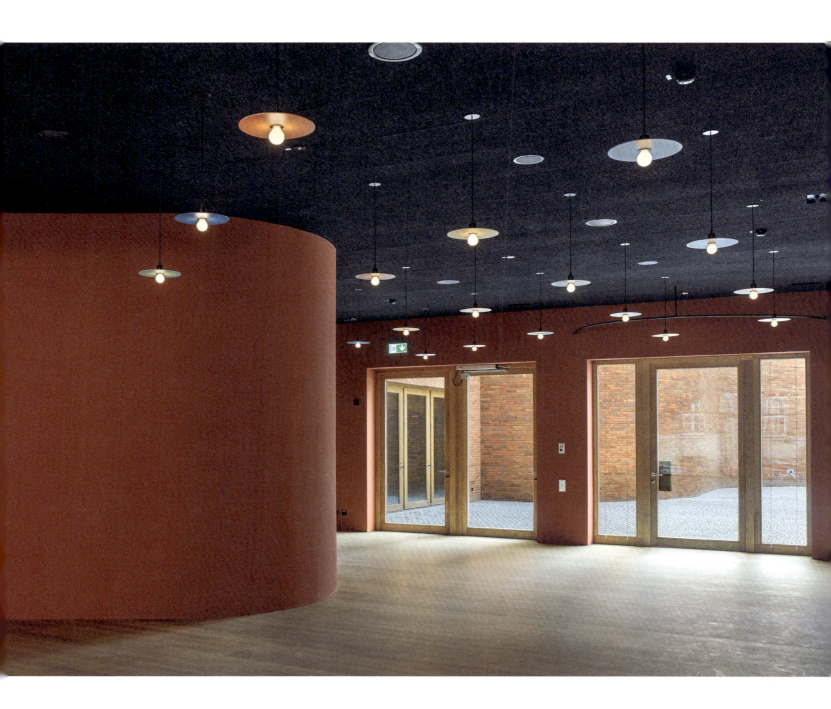

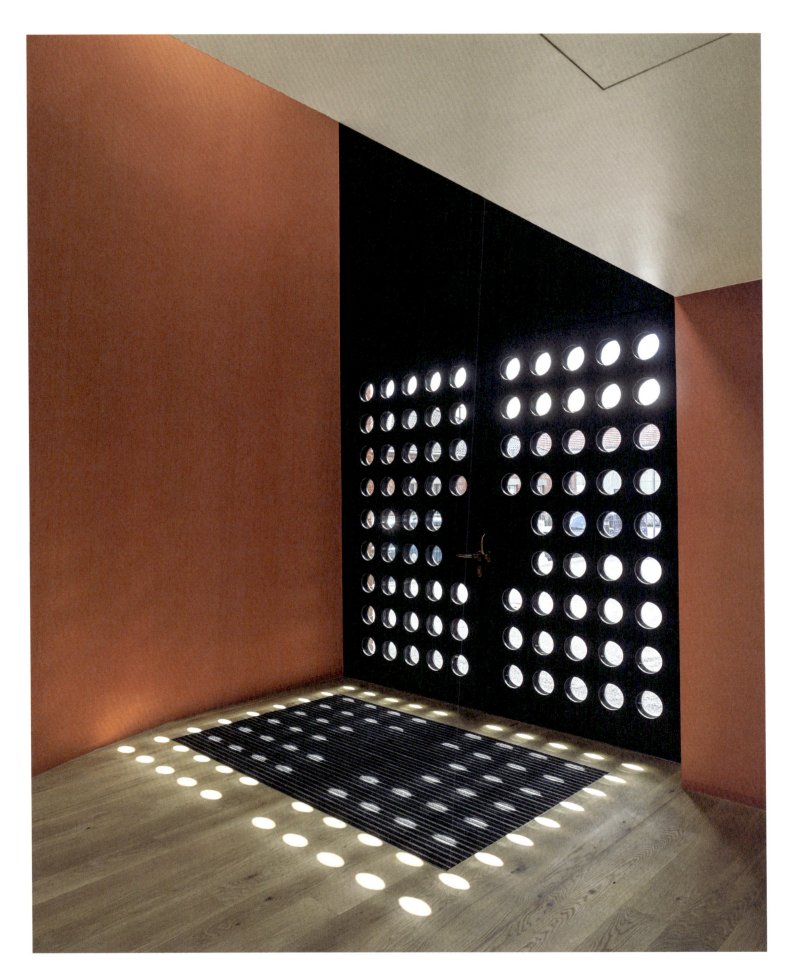

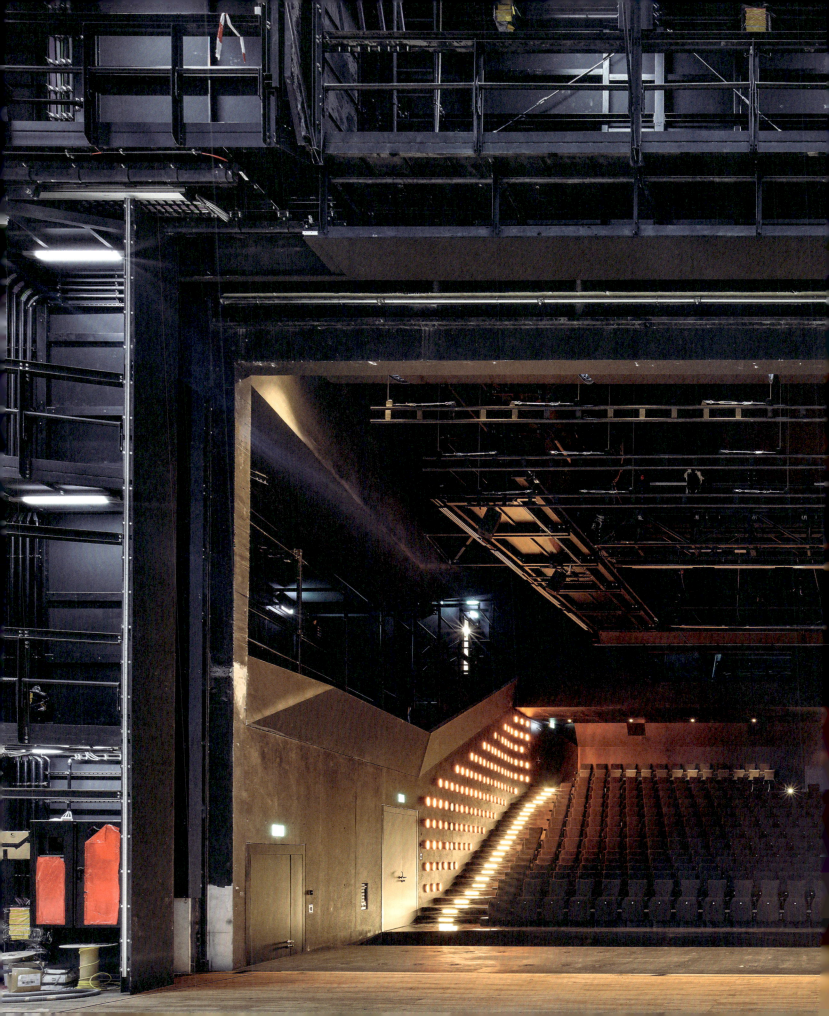

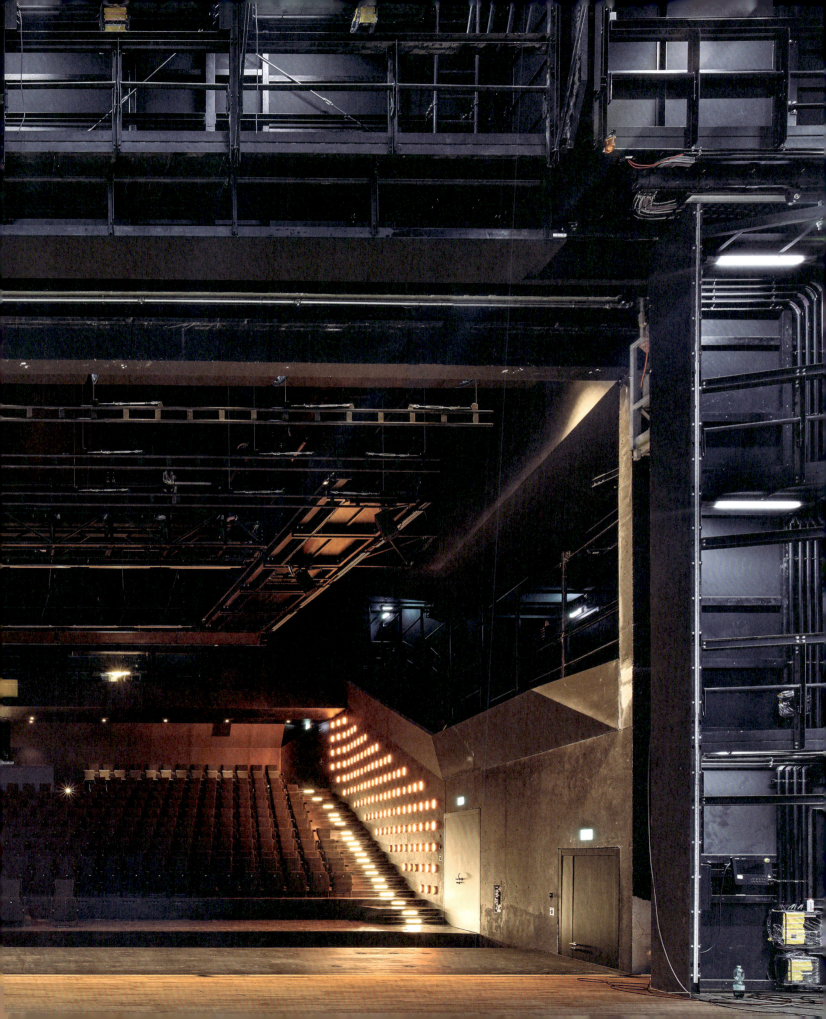

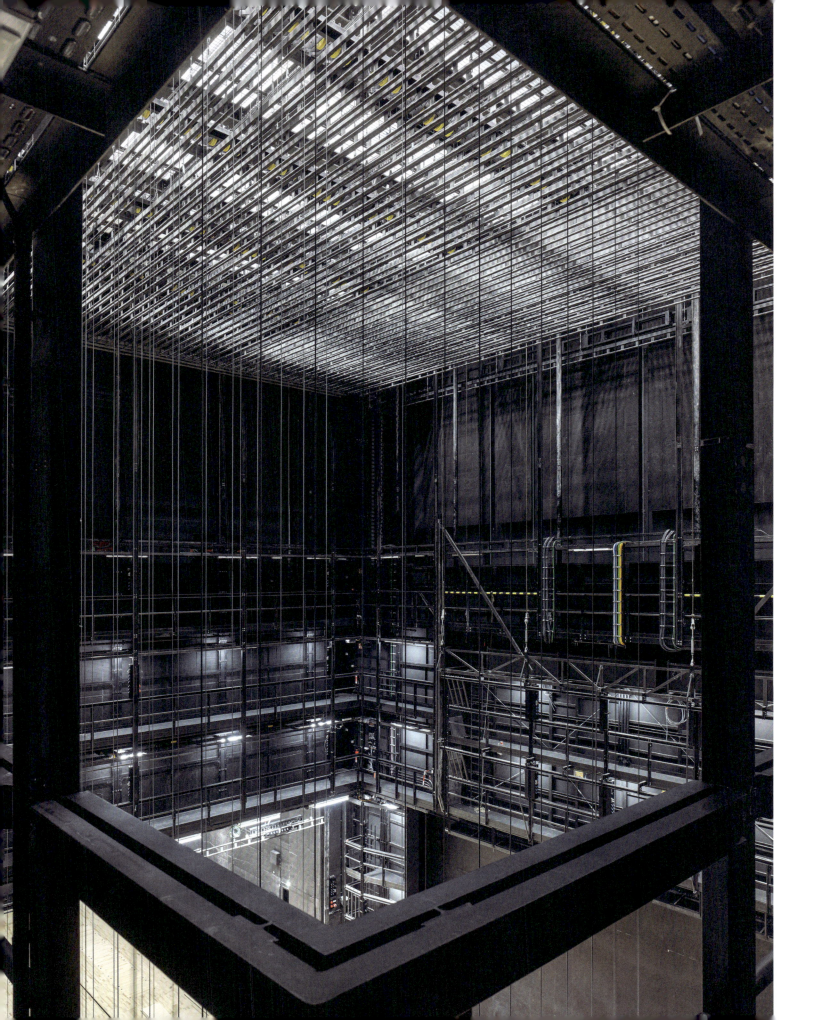

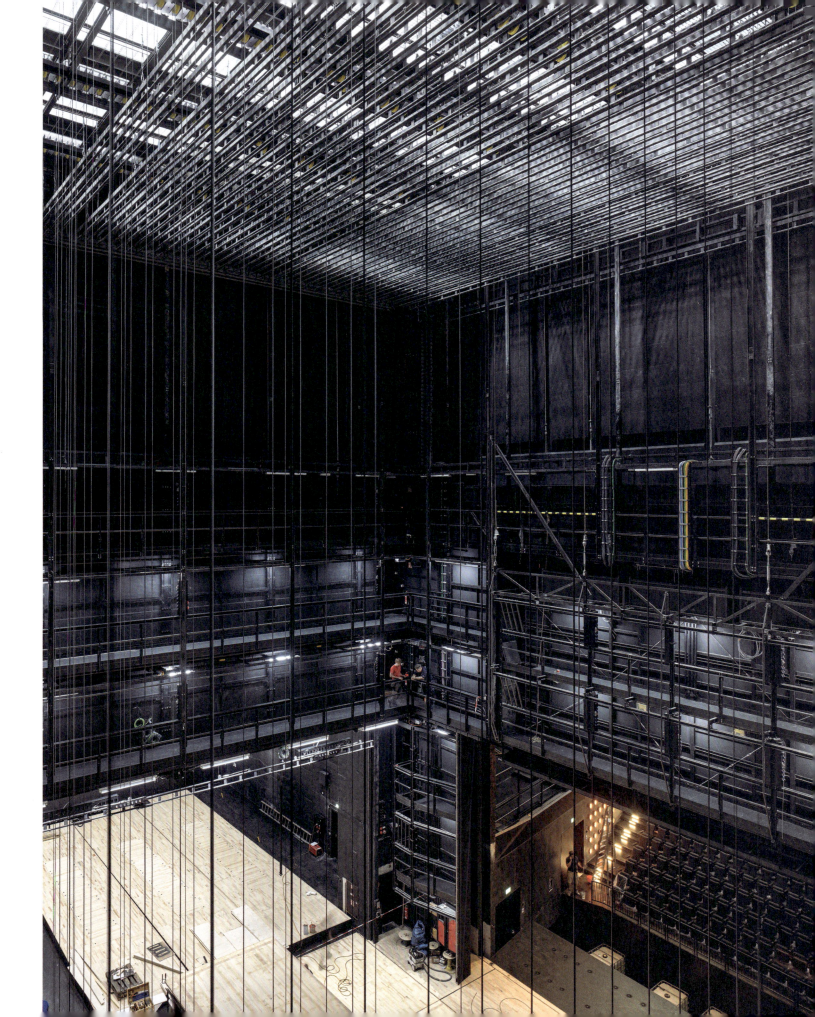

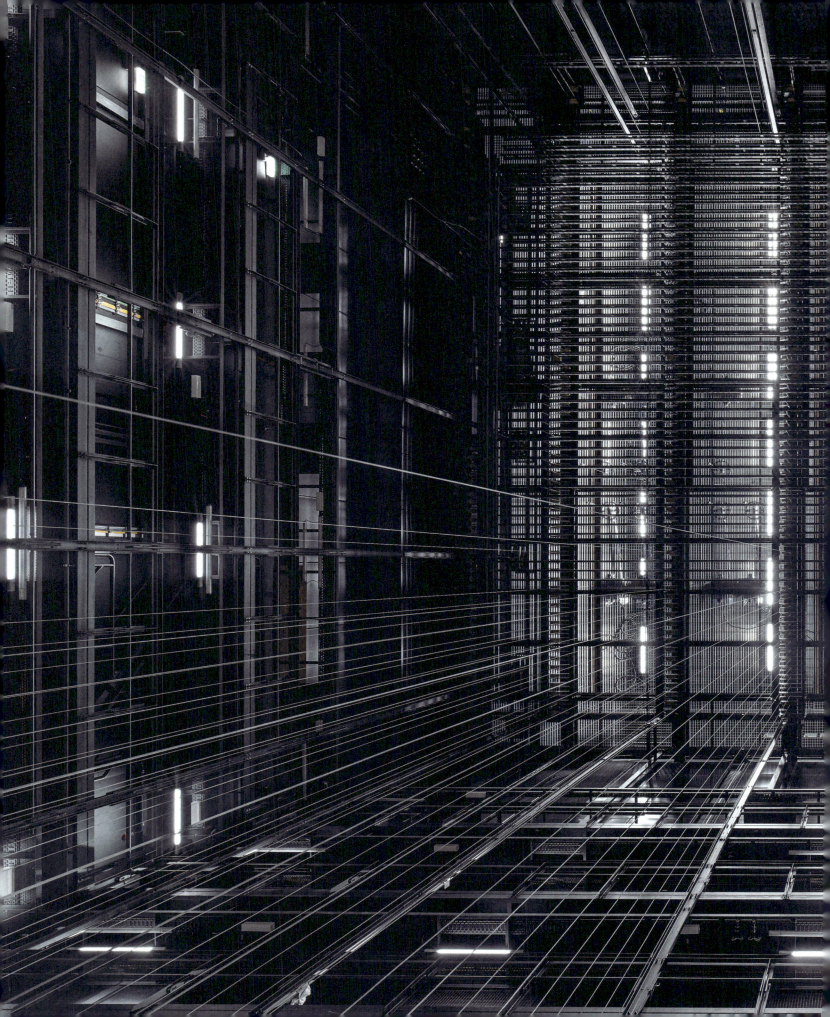

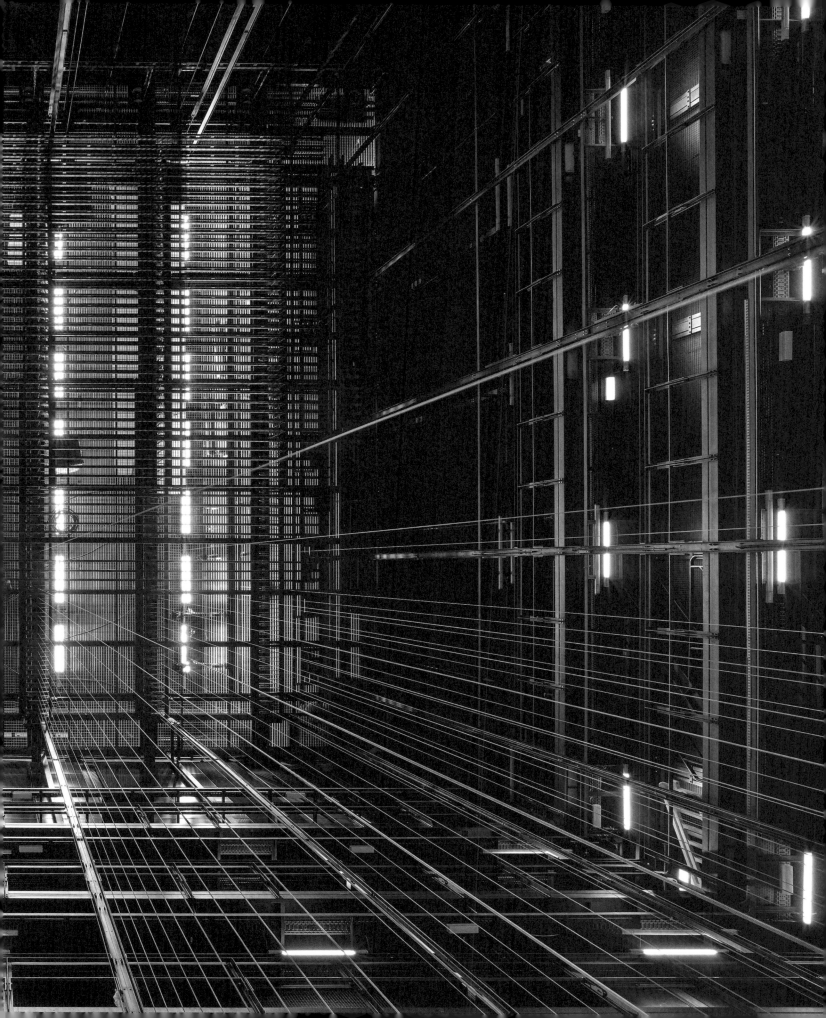

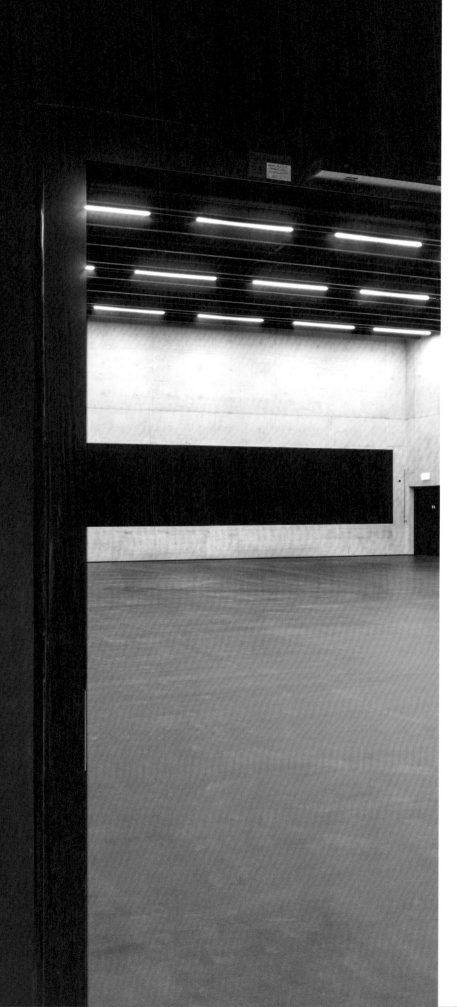

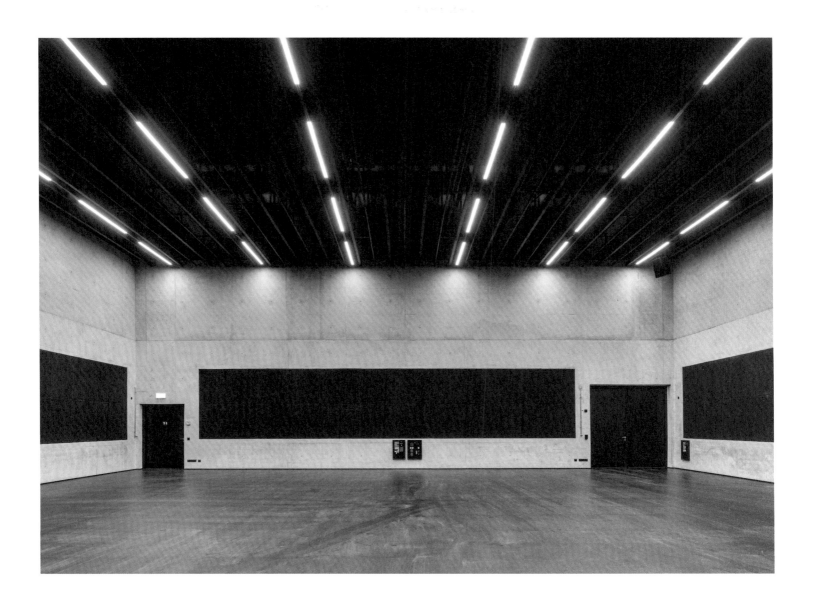

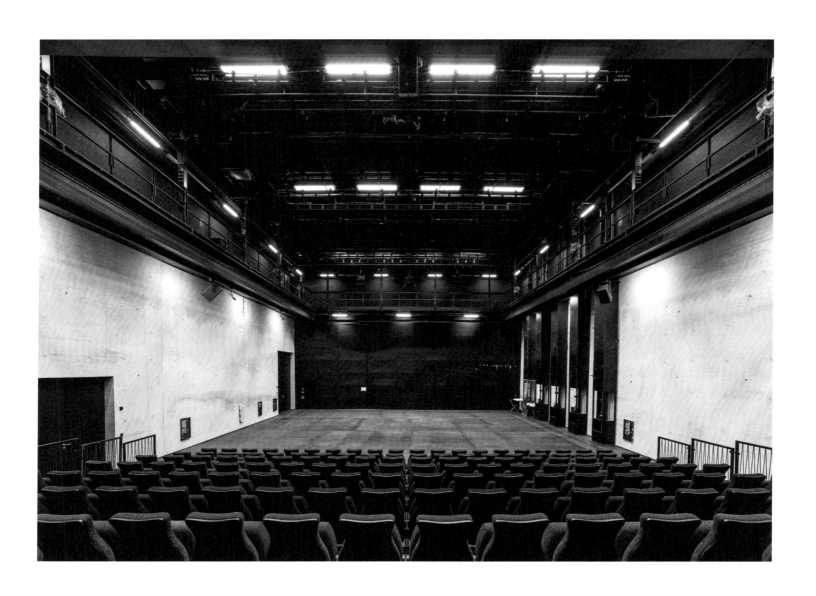

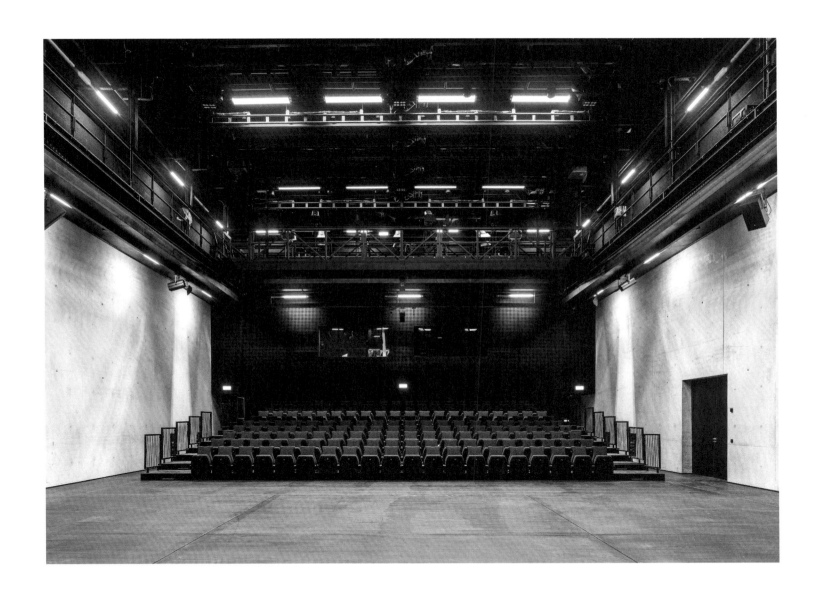

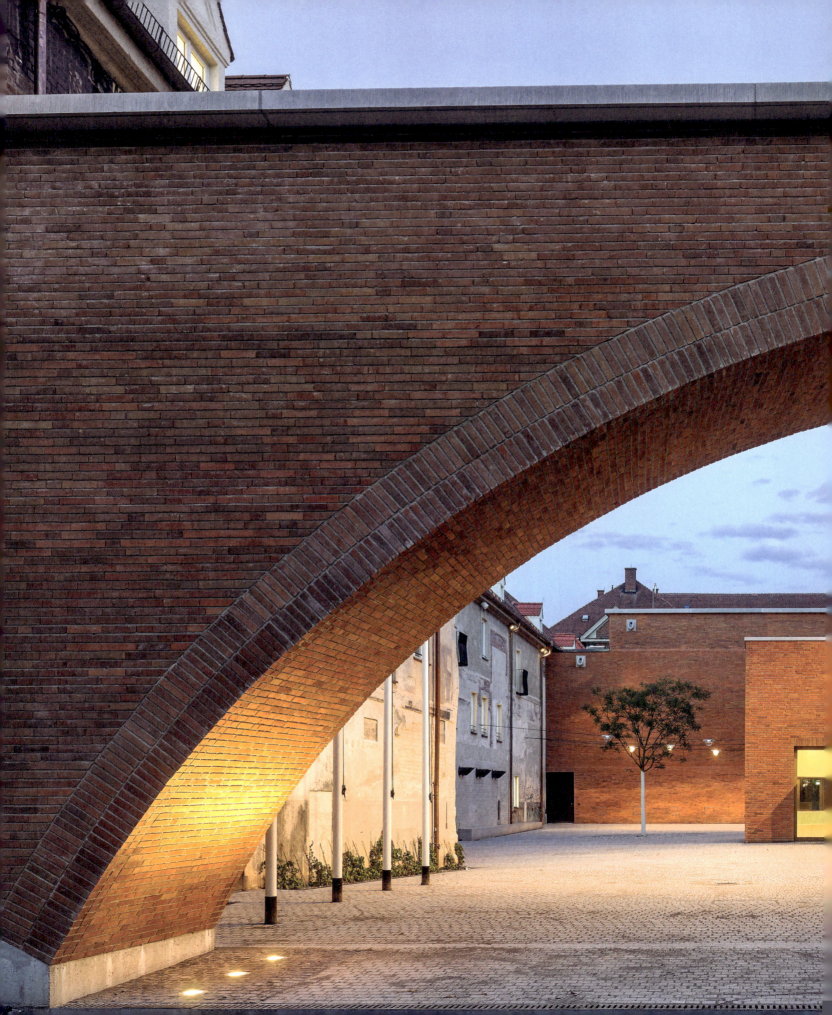

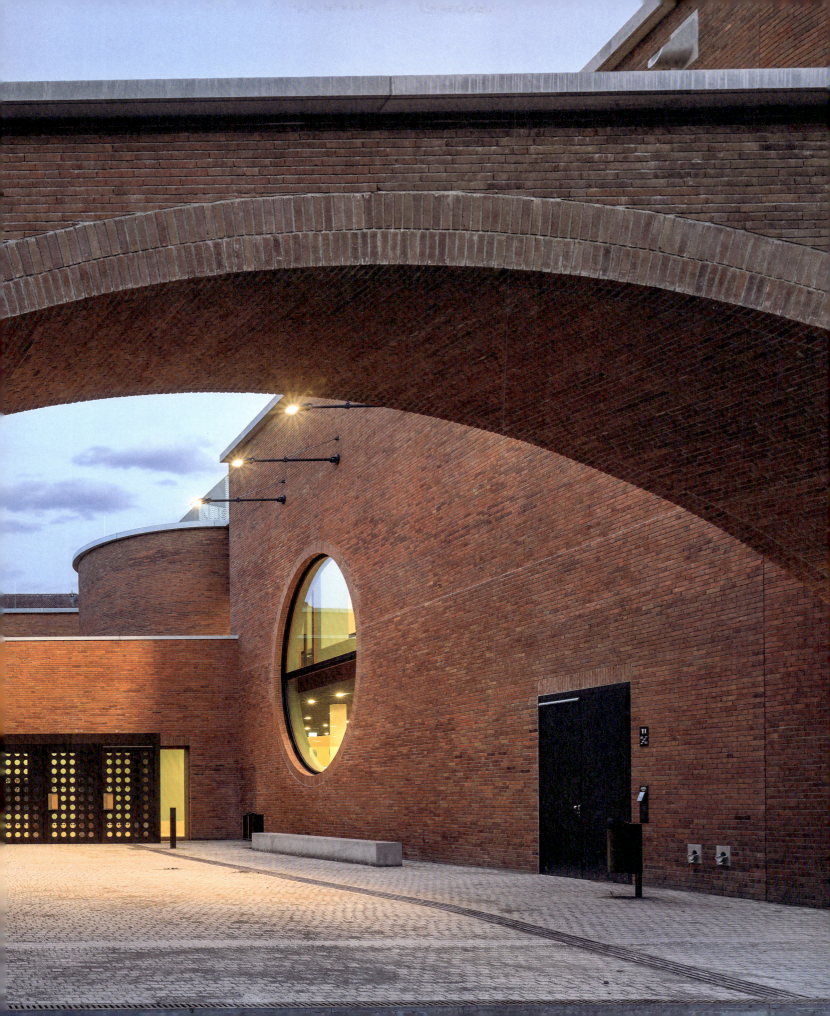

Projektdaten/Project data

Bruttogeschossfläche/Gross floor area:
30.100 m²

Bruttorauminhalt/Gross volume:
59.800 m²

Gesamtbaukosten brutto (inkl. aller Baunebenkosten)/
Total gross construction costs (including all ancillary
construction costs):
130.650.000,– Euro

Wettbewerb/Contest:
2016–2017

Beauftragung/Commissioning:
Dezember 2017

Baubeginn/Construction:
August 2018

Übergabe/Handing over:
Juni 2021

Eröffnung/Opening:
Oktober 2021

Bauherr/Client:
Landeshauptstadt München/State Capital of Munich

Projektleitung/Project management:
Baureferat der Landeshauptstadt München/
Building Department of the State Capital of Munich

Nutzer/User:
Volkstheater München

Generalübernehmer/General contractor:
Georg Reisch GmbH & Co.KG, Bad Saulgau

Architekten/Architects:
LRO Lederer Ragnarsdóttir Oei, Stuttgart

Tragwerk/Support structure:
SSF Ingenieure AG, München

Bühnenplanung/Stage design:
Ingenieurbüro itv mbH, Berlin

Bauleitung/Construction site management:
Architekturbüro Käppeler, Bad Waldsee
Göppel Strittmatter Halling mbH, Ludwigsburg

Heizungs-, Lüftungs- und Sanitärtechnik/
Heating, ventilation and sanitary engineering:
Kaufer + Passer GmbH & Co. KG, Tuttlingen

Elektro-, Nachrichten-, Sicherheitstechnik/
Electrical, communications, safety engineering:
Werner Schwarz GmbH, Ravensburg

Außenanlagen/Outdoor facilities:
LRO Lederer Ragnarsdóttir Oei, Stuttgart
Kovacic Ingenieure GmbH, Sigmaringen

Akustik/Acoustics:
IfB Sorge GmbH & Co. KG, Nürnberg

Brandschutzgutachten/Fire protection expertise:
Ingenieurbüro M. Oelmaier, Biberach

Bauphysik/Building physics:
IfB Sorge GmbH & Co. KG, Nürnberg

Küchentechnik/Kitchen equipment:
IGW Walter + Partner GbR, Stuttgart

Architekten/Architects:
LRO Lederer Ragnarsdóttir Oei, Stuttgart

Projektteam/Project team:
Katja Pütter, Alexander Hochstraßer, Lina Müller, Philipp Kraus,
Levin Koch, Johannes Brambring, Jean-Philippe Maul

Generalübernehmer/General contractor:
Georg Reisch GmbH & Co.KG, Bad Saulgau
Hans-Jörg Reisch, Andreas Reisch, Wolfgang Müller

Projektleitung/Project management:
Wolfgang Müller, Patrick Miller, Johannes Unger, Phillip Baier

Mitarbeiter/Staff:
Andreas Netzer, Thomas Bendel, Stefan Engst, Dietmar Locher,
Franz-Josef Luib, Stefan Buck, Michael Weitzmann, Rainer Schmid,
Irene Raidler, Ulrike Bohl, Hannah Hummler, Kerstin Fritzenschaft,
Tim Bauer, Sebastian Odemer, Florian Widmann, Tim Heltmann,
Helga Pfeifer

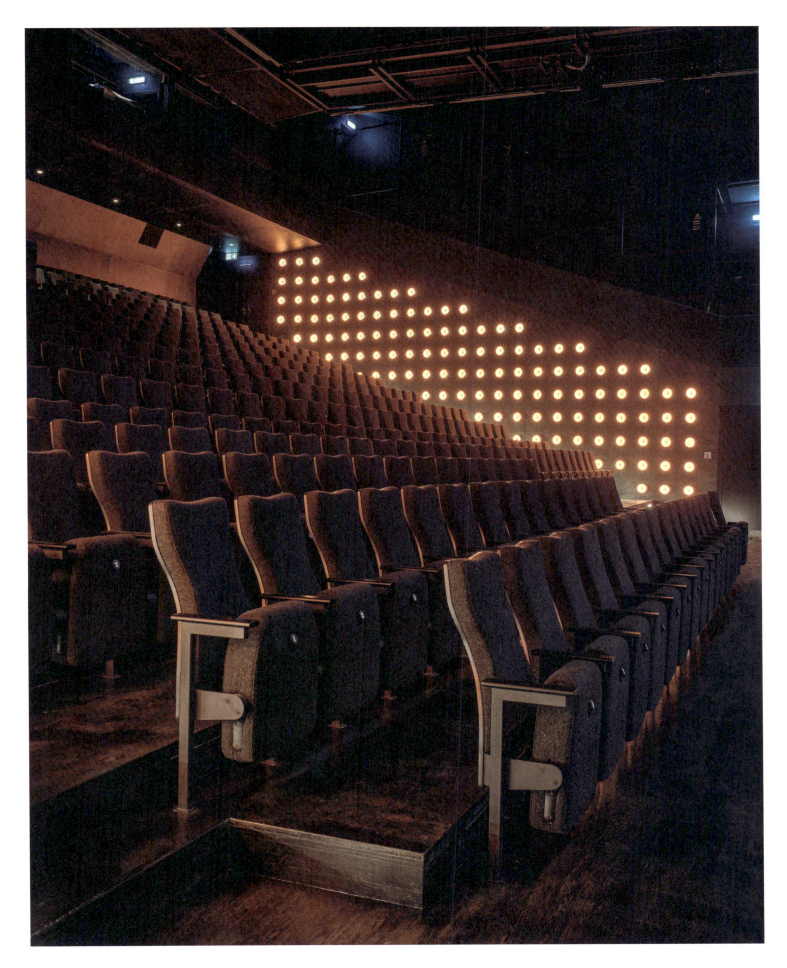

Dank/Thanks to

Ulrike Bohl	Georg Reisch GmbH & Co. KG	Projektassistenz/Project assistance
Arno Lederer Prof.	LRO Lederer Ragnarsdóttir Oei	Architekt/Architect
Wolfgang Müller	Georg Reisch GmbH & Co. KG	Geschäftsführer/Managing Director
Edwin Grodeke	Kommunalreferat Stadt München	Leiter Kommunalreferat/Head of Municipal Unit
Patrick Miller	Georg Reisch GmbH & Co. KG	Projektleitung/Project management
Andreas Netzer	Georg Reisch GmbH & Co. KG	Projektleiter Rohbau/Project Manager Shell Construction
Thomas Luttner-Rohm	K+P Kaufer Passer	Haustechnikplaner/Building Services Planner
Johannes Dietz	K+P Kaufer Passer	Haustechnikplaner/Building Services Planner
Rainer Traub	Werner Schwarz Ingenieurbüro GmbH ELT	Elektroplanung/Electrical planning
Carsten Lück	Münchner Volkstheater	Technischer Leiter Volkstheater/Technical Director Volkstheater
Alexander Käppeler	Architekturbüro Käppeler	Bauleitung Ausbau/Construction management
Hans-Jörg Reisch	Georg Reisch GmbH & Co. KG	Geschäftsführer/Managing Director
Roland Göppel	Göppel Strittmatter Halling Architekten	Bauleitung Ausbau/Construction management
Helmut Krist	Landeshauptstadt München	Projektleitung/Project management
Johannes Unger	Georg Reisch GmbH & Co. KG	Projektleitung Altbau/Project management old building
Tim Baur	Georg Reisch GmbH & Co. KG	Bauleitung/Construction management
Barbara von Dall'Armi	Landeshauptstadt München	Projektleitung/Project management
Thomas Bendel	Georg Reisch GmbH & Co. KG	Rohbauleitung/Shell construction management
Franz-Josef Luib	Georg Reisch GmbH & Co. KG	Rohbauleitung/Shell construction management
Christian Niebert	Landeshauptstadt München	Gebäudetechnik/Building services engineering
Hannah Hummler	Georg Reisch GmbH & Co. KG	Projektassistenz/Project assistance
Tilo Hering	SSF Ingenieure AG	Tragwerksplanung/Structural engineering
Thorsten Wegner	Wolfgang Sorge Ingenieurbüro	Bauphysik/Building physics
Martina Gierl	Landeshauptstadt München, Kommunalreferat	Bauherrenvertretung/Owner's Representative
Bernhard Steinhart	Werner Schwarz Ingenieurbüro GmbH ELT	Elektroplanung/Electrical planning
Gabriele Wischeropp	Landeshauptstadt München	Bauherrenvertretung/Owner's Representative
Christian Stückl	Münchner Volkstheater	Intendant/Artistic Director
Philipp Baier	Georg Reisch GmbH & Co. KG	Rohbauleitung/Shell construction management
Bernhard Schweinberger	itv-Ingenieurgesellschaft für Theater- und Veranstaltungstechnik	Theater- und Bühnenplanung/Theater and stage planning
Alexander Hochstraßer	LRO Lederer Ragnarsdóttir Oei	Projektleiter Architektur/Project Manager Architecture

Nicht auf dem Foto:

Katja Pütter	LRO Lederer Ragnarsdóttir Oei	Architektin/Architect
Lina Müller	LRO Lederer Ragnarsdóttir Oei	Architektin/Architect
Olaf Frindt	itv-Ingenieurgesellschaft für Theater- und Veranstaltungstechnik	Theater- und Bühnenplanung/Theater and stage planning
Manfred Oelmaier	M. Oelmaier Ingenieurbüro für Brandschutz	Brandschutzplanung/Fire protection planning
Konrad Wachter	K+P Kaufer Passer	Haustechnikplaner/Building Services Planner
Hans-Peter Hassler	K+P Kaufer Passer	Haustechnikplaner/Building Services Planner
Alexander Santowski	Pfaller Ingenieure GmbH & Co. KG	Projektsteuerung/Project control
Christoph Schieren	Werner Schwarz Ingenieurbüro GmbH ELT	Elektroplanung/Electrical planning
Irene Raidler	Georg Reisch GmbH & Co. KG	Projektassistenz/Project assistance
Bernd-Michael Stöckler	Kovacic Ingenieure GmbH	Außenanlagenplanung/Exterior planning
Fred Walter	Ingenieurgruppe Walter	Küchenplanung/Kitchen planning

In bester Erinnerung an Johann Georg Sandmeier † (sitzend), leitender Baudirektor Stadt München.

In the memory of Johann Georg Sandmeier † (seated), Senior Building Director City of Munich.

Mitwirkende/Contributors

Arno Lederer, geboren 1947, Prof., Studium der Architektur in Stuttgart 1970 bis 1976. Mitarbeit in den Architekturbüros Ernst Gisel und Berger Hauser Oed. 1979 selbstständiger Architekt, Büropartner: 1985 Jórunn Ragnarsdóttir, 1990 Marc Oei. Professur für Konstruieren und Entwerfen an der Fachhochschule für Technik Stuttgart, für Baukonstruktion und Entwerfen an der Universität Karlsruhe und Institutsleiter für Öffentliches Bauen und Entwerfen an der Universität Stuttgart.

Dr. Jürgen Tietz hat eine Ausbildung zum Buchhändler absolviert, Kunstgeschichte studiert und arbeitet in Berlin als Publizist zu den Themen Architektur und Denkmalpflege. Er ist Autor zahlreicher Bücher. Zuletzt erschienen „Drei Monde der Moderne oder wie die Moderne klassisch wurde" (2019), „TXL. Berlin Tegel Airport" (2020) sowie „Römische Erinnerungen. Europäische Erkundungen zu Raum, Zeit und Architektur" (2020).

Hans-Jörg Reisch, geboren 1965, ist gelernter Maurer, hat in Konstanz Architektur studiert und in Esslingen Wirtschaftsingenieurwesen. Er führt zusammen mit seinem Bruder Andreas Reisch und Wolfgang Müller als Geschäftsführer die Firma Georg Reisch GmbH & Co KG.

LRO Lederer, Ragnarsdóttir, Oei Architekten wurde 1979 gegründet und beschäftigt derzeit rund 50 Mitarbeiter. Um eine möglichst hohe Identifikation mit den Projekten zu erreichen, wird in kleineren Teams gearbeitet. Diese sind für die gesamte Dauer eines Bauvorhabens zusammen und arbeiten intensiv miteinander. Regelmäßige Wettbewerbsteilnahmen gehören neben der Bearbeitung laufender Projekte zu den entscheidenden Aufgaben. Nicht nur weil sie die Chance eines Auftrags für ein neues Projekt eröffnen, sondern auch deshalb, weil eine stimulierende Auseinandersetzung mit aktuellen Themenstellungen erzeugt wird. Erste Skizzen, die bereits ein übergeordnetes Entwurfskonzept erkennen lassen, differenzierte Flächenanalysen und Arbeitsmodelle zählen hier zu den wesentlichen Schritten. Unter den Wettbewerbserfolgen, die in den letzten Jahren erzielt werden konnten, finden sich das Historische Museum in Frankfurt a.M., das Büro- und Geschäftshaus „Kaiserkarree" in Karlsruhe sowie das Stadtmuseum Stuttgart. Auch die für das Büro wichtigen Projekte Duale Hochschule Lörrach, Kloster Hegne Marianum in Allensbach, Kunstmuseum Ravensburg, Neubau und Sanierung des Bischöflichen Ordinariats in Rottenburg am Neckar und der Neubau Hospitalhof in Stuttgart gehen zurück auf Wettbewerbserfolge.

Die Georg Reisch GmbH & Co. KG ist als Bauunternehmen seit über 88 Jahren im süddeutschen Raum tätig. Heute beschäftigt das Unternehmen rund 300 Mitarbeiter und verknüpft die Vorteile eines mittelständischen, regional tätigen Betriebes mit der Leistungsfähigkeit für große Baumaßnahmen. Im Firmenverbund mit der Reisch Projektentwicklung und dem Reisch Gebäudemanagement wird der komplette Immobilienzyklus abgebildet. Verantwortung gegenüber bebauter Umwelt gibt die Richtung vor. Leidenschaft für gute Architektur prägt die Arbeit aller Beteiligten gleichermaßen wie präzise kalkulierte Planungen und Dienstleistungen, die funktionieren. Über allem steht der faire Umgang mit Kunden und Partnern.

Arno Lederer born 1947. Prof., studied architecture in Stuttgart 1970 to 1976. Worked in the architectural offices of Ernst Gisel and Berger Hauser Oed. 1979 independent architect, office partners: 1985 Jórunn Ragnarsdóttir, 1990 Marc Oei. Professor of Construction and Design at the Stuttgart University of Applied Sciences, of Building Construction and Design at the University of Karlsruhe and Head of Institute for Public Building and Design at the University of Stuttgart.

Dr. Jürgen Tietz trained as a bookseller, studied art history and works in Berlin as a publicist on the subjects of architecture and the preservation of historical monuments. He is the author of numerous books. His most recent publications are „Drei Monde der Moderne oder wie die Moderne klassisch wurde" (2019), „TXL. Berlin Tegel Airport" (2020) and „Römische Erinnerungen. Europäische Erkundungen zu Raum, Zeit und Architektur" (2020).

Hans-Jörg Reisch, born in 1965, is a trained mason, studied architecture in Constance and industrial engineering in Esslingen. He runs the company Georg Reisch GmbH & Co KG together with his brother Andreas Reisch and Wolfgang Müller as managing director.

LRO Lederer, Ragnarsdóttir, Oei Architekten was founded in 1979 and currently employs around 50 people. In order to achieve the highest possible level of identification with the projects, work is done in small teams. These teams are together for the entire duration of a building project and cooperate intensively. Regular participation in competitions is one of the key tasks, in addition to working on ongoing projects. Not only because they open up the chance of a commission for a new project, but also because a stimulating examination of current issues is generated. Initial sketches that already reveal an overriding design concept, differentiated area analyses and working models are among the essential steps here. Among the competition successes achieved in recent years are the Historical Museum in Frankfurt a.M., the office and commercial building „Kaiserkarree" in Karlsruhe and the City Museum in Stuttgart. The projects that are important for the office, such as the Duale Hochschule Lörrach, Kloster Hegne Marianum in Allensbach, Kunstmuseum Ravensburg, the new building and renovation of the Bischöfliches Ordinariat in Rottenburg am Neckar and the new Hospitalhof building in Stuttgart, can also be traced back to competition successes.

Georg Reisch GmbH & Co. KG has been active as a construction company in southern Germany for over 88 years. Today, the company employs around 300 people and combines the advantages of a medium-sized, regionally active company with the efficiency for large construction projects. In the company group with Reisch Projektentwicklung and Reisch Gebäudemanagement, the complete real estate cycle is represented. Responsibility towards the built environment sets the direction. Passion for good architecture characterizes the work of all involved equally as precisely calculated planning and services that work. Above all, fair dealings with customers and partners are paramount.

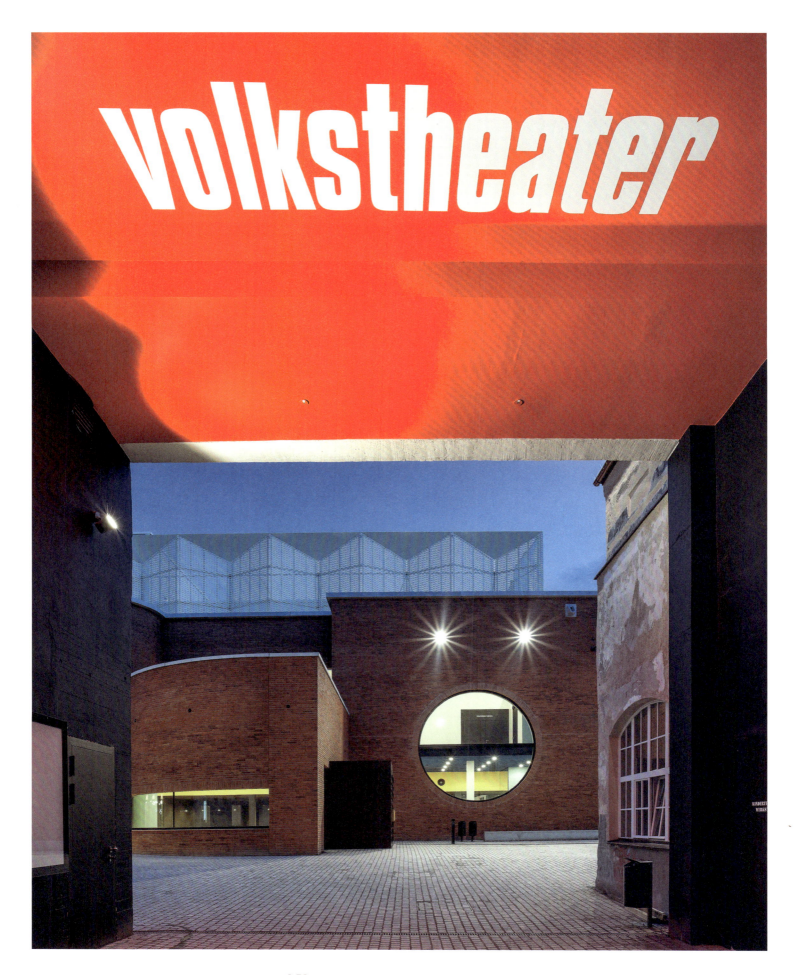

Impressum/Imprint

Herausgeber/Editor:
Georg Reisch GmbH & Co. KG
Hans-Jörg Reisch, Andreas Reisch
Schwarzachstraße 21
88348 Bad Saulgau

Texte/Text:
Dr. Jürgen Tietz

Projektmanagement Verlag/
Project Management Publisher:
Dr. Petra Kiedaisch, avedition GmbH

Korrektorat/Proofreading:
Mario Ableitner, avedition GmbH

Übersetzung/Translation:
Michael Wirth

Gestaltung, Bildredaktion/Design, Picture editing:
MüllerHocke GrafikDesign
www.muellerhocke.de

Lithografie/Lithography:
Franz Gangl

Druck/Printing:
Offizin Scheufele, www.scheufele.de

Verlag und Vertrieb/Publishing and Distribution:
avedition GmbH
Publishers for Architecture and Design
Senefelderstraße 109
70176 Stuttgart
www.avedition.de

Copyright © 2021 avedition GmbH, Stuttgart
Copyright © 2021 Georg Reisch GmbH & Co. KG, Bad Saulgau
Copyright © 2021 for the texts and photos see credits

Printed in Germany
ISBN 978-3-89986-363-5

Alle Rechte, insbesondere das Recht der Vervielfältigung, Verbreitung und Übersetzung, vorbehalten. Kein Teil des Werkes darf in irgendeiner Form (durch Fotokopie, Mikrofilm oder ein anderes Verfahren) ohne schriftliche Genehmigung reproduziert oder unter Verwendung elektronischer Systeme verarbeitet, vervielfältigt oder verbreitet werden. Bibliografische Informationen der Deutschen Nationalbibliothek: Die Deutsche Nationalbibliothek verzeichnet diese Publikation in der Deutschen Nationalbibliografie; detaillierte bibliografische Daten sind im Internet über http://dnb.de abrufbar.

This work is subject to copyrights. All rights are reserved, whether the whole or part of the materials is concerned, and specifically but not exclusively the rights of translation, reprinting, reuse of illustrations, recitations, broadcasting, reproduction on microfilms or in other ways, and storage in data banks or any other media. For use of any copyrights owner must be obtained. Bibliographic Information published by the German National Library The German National Library lists this publication in the German National Bibliography; detailed bibliographical data are available on the internet at http://dnb.de.

Fotonachweis/Photo credits:
adobe stock, Vladislav Gajic 93
adobe stock, Stockfotos-MG 78/17
Alamy Stock Foto, Bildagentur-online, Schoening 14/11
Alamy Stock Foto, Arcaid Images 81/18
Alamy Stock Foto, The Picture Art Collection 82/20
Bauhaus-Archiv Berlin 81/19
Mies van der Rohe, © VG Bild-Kunst, Bonn
Zooey Braun 62/4
euroluftbild.de/Oliver Betz 62/3
Roland Halbe: Cover, 5, 10, 16/13, 18, 20, 24-57, 61, 62/5,6, 89, 94-145, 147, 151
Eva Hocke 16/17
HPP Architekten, München 65/9
Klassik Stiftung Weimar 74/14
Lederer, Ragnarsdóttir, Oei Architekten 66, 67
Gabriela Neeb 149
PFP Planungs GmbH | Prof. Jörg Friedrich, Hamburg 65/10
Hans-Jörg Reisch 73, 74/13, 78/16, 82/21, 148
Fotoprojekt Viehhof: Gabriele Raith, Werner Resch, Anne Menke-Schwinghammer, Martin Reindl, 14/6-10
sauerbruch hutton, Berlin | Luxigon, Paris 65/8
Wladyslaw Sojka 77
Stadtarchiv München 12/5
Jürgen Tietz 16/14-16
Wikipedia, Rainer Lück, 14/12
1RL.de, CC BY-SA 3.0
Wikipedia, Holger Ellgaard 16/18
https://upload.wikimedia.org/wikipedia/commons/8/8d/Markuskyrkan_2008_%281%29.jpg
Wikipedia, Adrian Michael 65/7
https://upload.wikimedia.org/wikipedia/commons/8/8f/Schiffbau_Foyer1.jpg
Wikipedia, Henning Sclottmann 12/3
https://de.wikipedia.org/wiki/Postamt_und_Wohngebäude_am_Goetheplatz#/media/Datei:Goetheplatz_1_2573.jpg
Wikipedia, G. Franz'sche Buch- u. Kunsthandlung (J. Roth) 12/4
https://upload.wikimedia.org/wikipedia/commons/a/a8/Zeichnung_Anfang_Schlachthof.jpg
Wikipedia, Maximilian Dörrbecker 58
https://upload.wikimedia.org/wikipedia/commons/5/57/München_-_Volkstheater.jpg